한눈에 보는 서양화가와 미술

쉽고 재미있는 서양미술사

한눈에 보는 서양화가와 미술

쉽고 재미있는 서양미술사

초판 1쇄 인쇄일 2023년 10월 10일
초판 1쇄 발행일 2023년 10월 25일

지은이 최윤희
펴낸이 양옥매
디자인 표지혜 송다희
교 정 조준경
마케팅 송용호

펴낸곳 도서출판 책과나무
출판등록 제2012-000376
주소 서울특별시 마포구 방울내로 79 이노빌딩 302호
대표전화 02.372.1537 **팩스** 02.372.1538
이메일 booknamu2007@naver.com
홈페이지 www.booknamu.com
ISBN 979-11-6752-361-7 (03600)

한눈에 보는 서양화가와 미술

쉽고 재미있는 서양미술사

최윤희 · 지음

책과나무

매력적인 서양미술사의 세계로

10여 년 전 일로 기억한다. 겨울 방학을 맞이하여 아내와 함께 유럽 몇 나라 도시를 여행하던 중 네덜란드 암스테르담을 가게 되었다. 그때만 해도 서양음악에 심취한 나로서는 미술엔 큰 관심을 갖지 못했다. 그래서 가벼운 마음으로 아내와 함께 국립미술관을 둘러보게 되었다.

미술관 벽에 걸린 그림들을 보던 중 나는 부엌에서 소매를 걷어붙인 누군지 알 수 없는 여인이 붉은색 도자기에 우유를 따르는 그림을 보게 되었다. 그 그림은 네덜란드 출신의 요하네스 페리메이르가 그린 〈우유 따르는 하녀〉였다. 나는 그 그림이 기억에 남아 틈나는 대로 그 그림과 관련된 자료를 찾아보았다.

당시와는 달리 오늘날 널리 알려진 그 그림을 통해서 나는 네덜란드가 17세기 무역을 통해 유럽에서 상업대국이 되면서 시민사회를 이룩

했다는 점을 알게 되었다. 이에 따라 문화를 이끄는 주역도 귀족이나 교회에서 시민으로 바뀌면서 미술작품이 일반 가정에 널리 보급되었다. 그림 주제도 일반 가정의 식당이나 거실에 어울리는 풍경화, 정물화와 풍속화가 주를 이루었다.

이러한 경험을 지닌 채 필자는 재직했던 대학에서 정년퇴직 후 평소에 관심을 가졌던 서양미술사를 공부하기 위해 미술사에 관련된 책을 구입하여 읽기 시작했다. 절판된 책은 중고서점에서 구하여 읽고, 영어권에서 출판된 미술책 중 구입할 수 없는 책은 국립예술자료원에서 빌려 읽었다. 이렇게 읽고 싶은 책을 발견하게 되면 마치 흙 속에 묻힌 보석을 찾은 것 같은 기분이 들었다.

읽으면 읽을수록 재미있어 읽는 속도가 빨라졌고, 이와 함께 서양미술에 관한 의문점도 늘어났다. 그래서 틈틈이 예술기관에서 개설되는 서양미술사 강의를 수강하고 인터넷을 이용해 의문점들을 풀어 갔다.

그간 필자가 읽은 자료는 단행본으로만 수백 권이 넘는다. 책을 읽으면서 재미있거나 중요하다고 생각되는 부분을 적어 놓은 공책만 40권이나 되었다. 인터넷에서 수집한 자료는 수십 개의 파일이 되었다.

필자는 수년 전에 서양음악에 관한 책을 펴낸 적이 있다. 십수 년동안 서양음악에 심취하여 음악에 관한 책을 읽고 음악을 감상하는 일에 흠뻑 빠져 있었다. 어느 날 그간 수집한 음악에 관한 지식을 나름대로 정리해야겠다는 욕심이 생겼다. 그래서 서양음악을 소개하는 책을 집필하게 된 것이다.

이 책은 필자처럼 서양미술의 역사를 알고 싶어 하는 분들을 위한 책이다. 그래서 가급적 쉽게 쓰려고 노력했다. 이 책을 읽는 독자는 이미 출판된 수많은 서양미술사 책과 비교해 보았을 때 두 가지 차이점을 발견할 수 있을 것이다.

첫째, 필자는 이 책에서 미국의 미술을 소개하려고 노력했다. 유럽은 1930년대 대공황과 2차 세계대전을 겪으면서 큰 혼란에 휩싸였다. 반면 대서양 건너 미국은 대공황을 극복하고 경제성장으로 중산층이 확대됐다. 1950년대의 미국은 무서운 속도로 발전해 초강대국이 됐고, '풍요한 사회'로 불렸다. 이 과정에서 예술에 대한 유럽 콤플렉스에서 벗어나고자 하는 의식이 일어났다. 유럽의 화가들 중 많은 수가 1·2차 세계대전 이후 미국으로 이주하여 20세기 중·후반 뉴욕을 중심으로 현대미술을 이끌었다. 이런 점을 고려해 볼 때 미국 미술의 소개는 독자들에게 서양미술사에 관한 이해의 폭을 넓힐 수 있을 것으로 기대된다.

둘째, 화가의 작품을 소개하면서 화가의 사생활을 소개하려고 노력했다. 화가와 모델과의 관계, 화가와 아내와의 관계 그리고 화가와 화상(畫商)과의 관계를 소개하였다. 이러한 사생활의 소개는 화가의 작품을 이해하는 데 많은 도움이 될 것이다.

덧붙여, 서양미술의 역사에 관한 이해를 돕기 위하여 '3분 이야기'라는 제목 아래 미술사에서 이슈가 되었거나 꼭 알아야 할 개념들을 별도로 소개했다.

자, 이제 서양미술사의 세계로 들어가 볼까요?

Chapter 1

르네상스,
예술을 꽃피우다

중세에는 미술가를 창조적인 개인으로서가 아니라 기술공으로 여겼기 때문에 그 당시 미술가의 생애에 대한 기록은 거의 없다. 그러나 르네상스에 와서는 인본주의 중심으로 개인에 대한 관심이 커졌고, 그 결과 미술가에 관한 생애의 기록이 활발해져서 르네상스 미술가들에 대한 기록이 남게 되었다. 르네상스 시대 사람들은 신에 의존하지 않고 스스로 세계를 이해하려 했고, 미술 작품을 통해서 세계를 객관적이며 정확하게 나타내려 했다.

르네상스Renaissance는 유럽 역사에서 일어난 문예 부흥을 말한다. 여기서 문예 부흥이란 14세기에 시작하여 16세기 말에 유럽에서 일어난 문화 · 예술 전반에 걸친 고대 그리스 · 로마 문명의 재인식과 재수용을 의미한다. 옛 그리스와 로마의 문학 · 사상 · 예술을 본받아 인간 중심의 정신을 되살리려 하였다.

유럽은 르네상스의 시작과 함께 중세시대의 막을 내렸으며, 르네상스를 거쳐서 근세 시대를 맞이한다. 르네상스의 정신은 이탈리아에서 비롯되었으며, 곧 알프스를 넘어 프랑스 · 네덜란드 · 영국 · 독일 · 스페인 등지로 퍼져 나갔다. 그러나 스칸디나비아반도의 나라들은 이 운동에 거의 영향을 입지 않은 것으로 알려져 있다.

레오나르도 다 빈치

레오나르도 다 빈치Leonardo da Vinci 1452-1519는 많은 작품을 완성하지 못하는 악순환을 평생 반복한다. 기발한 생각으로 새로 시작하는 일은 많았으나 끝까지 밀고 가지는 못하는 약점을 안고 있었다. 밀라노에서 제작하다가 중단했던 〈프란체스코 스포르차 공작의 기마상〉도 그렇고, 〈모나리자〉 등 대부분의 작품이 미완성으로 남는다. 이러한 다 빈치의 약점에 대해 조르조 바사리는 그가 "변덕스럽고 잘 변하는" 성격을 가졌다고 평했다.

다 빈치는 분명 예술에 대한 이해가 탁월했기 때문에 많은 것을 시도했다. 그의 솜씨 또한 천재라 일컬어질 만큼 뛰어났다. 하지만 그의 이상은 그보다 더 높았고, 결국 대부분의 작품을 끝내지 못한 채 미완으로 남고 만다.

그의 작품 중 르네상스의 걸작으로 여겨지고 있으며 전 세계에 가장 널리 알려져 있는 것은 단연 〈모나리자〉이다. 현재 프랑스 파리 루브르 박물관에 전시되어 있다. 모나Mona는 유부녀 이름 앞에 붙이는 이탈리아어 경칭이고, 리자Lisa는 초상화의 모델이 된 여인의 이름이다. 즉, 한국어로 하면 '리자 여사'라는 뜻이 된다.

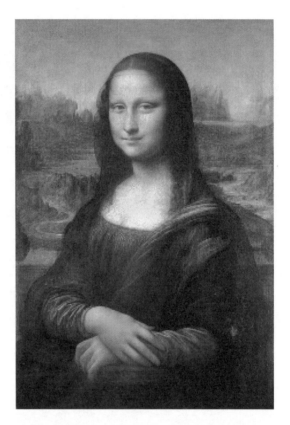

레오나르드 다 빈치 〈모나리자〉 1506 유성페인트

〈모나리자〉는 직접 보기 위한 방문객이 가장 많으며, 가장 많이 패러디된 작품이다. 이렇게 세상에 가장 널리 알려진 그림이라는 유명세를 지니고 있지만, 이 작품에 대해 정확히 알려진 것은 거의 없다. 작업을 시작한 시기나 총 작업 기간, 의뢰자나 모델의 정체 등을 명확히 알 수 없는 이유는 이 작품을 그리고 있을 당시에 그 과정을 적어 놓은 기록이 없기 때문이다.

〈모나리자〉는 20세기에 와서 유명해지기 시작했다. 높은 예술성이 인정받아 유명해진 것은 아니다. 1911년 8월 이탈리아인 페루지아가 루브르 박물관에 보관 중인 이 작품이 프랑스가 아닌 이탈리아에 보관되어야 한다는 이유로 훔쳐 이탈리아로 가져가려 했다. 이 사건으로 화제작이 된 것이다.

그림의 모델로는 피렌체의 유력자 프란체스코 델 조콘도의 아내인 리자를 지목한다. 하지만 이 주장을 1550년에 최초로 내세운 조르조 바사리는 원본을 본 일이 없었기 때문에 20세기 들어서 다른 인물이 실제 모델로 지목되기도 하였다.

단순한 초상화라 하기에도 이상한 면이 많다. 당대에 여자의 초상화를 그리는 일이 많이 늘어났어도, 정면으로 여자의 눈을 마주 보는 자세는 금기였다. 남에게 보여 주려는 것이었다면 이렇게 그렸을 리가 없고, 보여 줬다면 당대에 크게 논란이 되었을 텐데 그런 기록도 없다.

〈모나리자〉 못지않게 널리 알려진 작품은 〈최후의 만찬〉으로, 밀라노의 산타 마리아 델레 그라치에 교회에 소장되어 있다. 예수가 잡혀

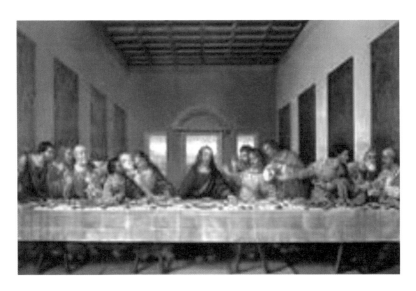

레오나르드 다 빈치 〈최후의 만찬〉 1496 템페라

가기 전에 마지막으로 제자들과 저녁 식사를 하는 모습을 묘사한 그림이다.

지금의 벽화는 훼손이 심한 편이다. 당시에는 일반적으로 벽을 약간 뜯어낸 뒤, 뜯어낸 크기만큼 축축한 회반죽을 바르고 그것이 마르기 전에 빠르게 그려 내는 프레스코화가 일반적이었다. 그런데 매우 이례적으로 다 빈치는 가능한 한 매끄럽게 만든 벽에 달걀흰자의 칼슘 액을 입히고 그 위에 유화를 그리는 템페라 기법을 활용했다. 이는 생각하면서 천천히 그리는 다 빈치에게는 프레스코 기법이 불편하게 느껴졌기 때문일 것이라고 추측된다. 템페라 기법으로 그린 벽화는 프레스코화보다 쉽게 변질되기 때문에 오늘날 그림이 많이 훼손된 것이다.

다 빈치는 큰 벽에 벽화를 그리는 동안 비례가 어긋날 것을 염려하여 종이에 미리 스케치한 후, 선을 벽에 세심하게 칠했다. 원근법을 잘 살려 그림 상단에 성당 벽 무늬를 이어 그려서 방이 훨씬 넓어 보이도록 하면서도 아름다운 구도를 해치지 않았다.

현재 우리가 보는 〈최후의 만찬〉이 진짜인지 아닌지에 대해서도 논란이 있다. 1977년 복원 작업이 시작되기 전까지 〈최후의 만찬〉은 보이지도 않을 지경이었다. 이 그림은 22년에 걸쳐서 복원되었다. 그런데 이 과정에서 일부 전문가들로부터 원본에 없는 색이 덧칠되었다는 이야기가 나왔다. 영국의 언론이나 이탈리아 다큐멘터리 등에서도 원작이 아니라 화가들이 덧칠한 수준이라는 비판을 내놓기도 했다.

특히 논란이 된 부분은 예수의 얼굴로, 예수의 얼굴에서 수염을 제거해 버린 배경이 되었던 드로잉이 다 빈치의 작품인지도 확실하지 않다는 평가가 있다. 복원이 완료된 시점에서는 원본과 변경점을 찾는 것은 사실상 불가능하다는 평가도 존재한다.

그때까지 최후의 만찬을 그린 대다수 그림은 배신자인 유다 한 명만 테이블 앞에 그리는 구도가 일반적이었다. 하지만 다 빈치는 예수와 열두 명의 제자를 한 줄에 나열하는 구도로 그렸다. 또한 유다가 손에 은화가 담긴 봉투를 쥐고 있는 모습을 그려 배신자인 사실을 암시했다. 한편 다 빈치의 〈최후의 만찬〉은 그의 작품 중에서 얼마 되지 않는 완성작 중 하나다.[1]

1 이케가미 히데히로, 2023.

미켈란젤로 부오나로티

미켈란젤로Michelangelo Buonarroti 1475-1564는 일찍 어머니를 여의고 유모의 손에서 성장했다. 그는 어린 시절부터 석공인 유모의 남편을 따라 작업장을 드나들며 돌의 형상이 바뀌는 과정을 즐겨 보곤 했다.

가난한 마을 행정관이었던 그의 아버지는 요즈음의 부모들과 마찬가지로 아들이 그저 학업에 열중하여 집안을 일으킬 고급 관리가 되길 원했다. 하지만 아버지의 바람과 달리 아들이 미술에 눈을 뜨자 크게 분노하였다. 아버지는 기껏해야 장인으로 후원자들의 비위나 맞추며 살아갈 아들을 매질까지 해 가며 막아 보려 했지만 역부족이었다.

아버지는 결국 미켈란젤로의 손을 이끌고 당시 피렌체에서 가장 유명한 화가이자 금세공업자였던 기를란다요의 공방을 찾아갔다. 그때까지만 해도 그는 아들이 훗날 후원자의 비위를 맞추는 것이 아니라 후원자들과 대등한 미술가가 될 것이라고는 상상도 하지 못했을 것이다.

미켈란젤로는 피렌체의 메디치 가문이 산마르코 성당 정원에 세운 조각학교에 입학했다. 그는 그곳에서 로렌초 메디치의 적극적인 후원을 받으며 조각에 전념할 수 있었다. 당시 피렌체뿐 아니라 각 도시 공국과 교황청의 지도자들은 고전 조각, 유물과 문헌들을 수집하고 있었다. 그래서 미켈란젤로는 자연스럽게 메디치 가문이 모아 놓

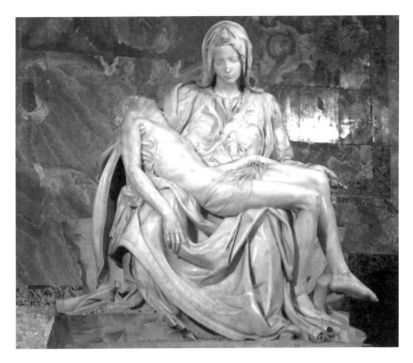

미켈란젤로 부오나로티 〈피에타〉 1499 대리석 조각

은 고전 조각들을 가까이에서 접할 수 있었다.

그는 볼로냐와 시에나 등에서도 활동했지만 주 무대는 단연코 피렌체와 로마였다. 스물세 살에 로마에서 마리아가 죽은 그리스도를 안고 있는 조각상 〈피에타〉를 완성하면서 세간의 환호성을 자아낸 그는, 피렌체로 돌아와 40년 동안 방치되었던 골칫덩어리 대리석으로 4미터 높이의 〈다비드 상〉을 만들어 다시 한 번 주목받았다.

미켈란젤로가 겨우 스물셋에 만든 〈피에타〉는 인체의 해부학적 지

식에 관한 식견, 정교하고 섬세한 묘사, 성모마리아의 고요하고 평온한 표정 때문에 감탄을 자아낸다. 그런데 이처럼 훌륭한 조각품을 겨우 스물세 살의 신예 조각가가 만들었다는 사실을 사람들이 믿으려 들지 않기 때문에, 미켈란젤로는 성모마리아가 가슴에 두른 띠에 자신의 이름을 새겨 넣었다고 한다.[1]

르네상스의 천재들은 부유했을까? 현대 예술가에게 돈은 성공과 실패 여부를 판단하는 기준으로 작용한다. 르네상스 시대에는 교황·대공·군주 등의 주관적 성향에 따라 예술가의 처우가 결정되다시피 했다.

미켈란젤로는 로렌초 데 메디치의 눈에 띄는 예술가였지만, 재능 있는 젊은이로 주목받지는 못했다. 결국, 그는 자신을 후원할 다른 재력가를 찾아다녀야 했다. 그는 말년에 자신의 재능을 알아준 프랑수아 1세가 마련해 준 두둑한 보수로 풍족한 삶을 살았다. 그러나 프랑스로 초빙된 지 6년 만에 뇌졸중으로 사망한다.

미켈란젤로는 당대 최고의 조각가답게 많은 돈을 벌었다. 155㎝의 왜소한 체구에 코뼈가 부러져 볼품없는 외모, 고집 세고 타협할 줄 모르는 성격에도 불구하고 그의 재능을 사고 싶어 하는 사람들이 줄을 이었다. 미켈란젤로에게는 메디치가와 교황이라는 든든한 후원자가 있었다. 특히 피렌체의 로렌초 데 메디치는 화가의 천재적 예술성이 시들지 않도록 재정적 지원을 아끼지 않았다.[2]

1 이연식, 2018.
2 변종필, 2017.

산드로 보티첼리

산드로 보티첼리Sandro Botticelli 1444-1510의 대표작인 〈비너스의 탄생〉
과 〈봄〉은 우리에게 르네상스의 정신을 가장 잘 요약해 보여 주는 작
품이다. 보티첼리는 피렌체의 모든 주요 교회와 로마 시스티나 예배
당의 종교화를 그렸다.

보티첼리에 관한 자료는 많지 않으나 르네상스 미술가들에 관한 전
기 작가인 조르조 바사리에 의하면, 보티첼리는 처음에는 금세공 밑
에서 공부하다가 프라 필리포 리피 밑에서 공부했다. 초기 대부분의
작품은 리피나 그의 유파로부터 영향받은 것으로 보이는데, 결정적인
영향을 준 인물에 대해서는 아직 논란이 많다.

보티첼리는 리피에게서 피렌체 회화의 위대한 혁신자인 마사초의
웅장한 양식에 친밀감을 첨가한 그림을 배웠다. 그는 마사초의 명암
처리법으로부터 많은 것을 배웠지만, 마사초와 달리 세부 묘사에도
큰 관심을 가졌으며 보다 부드러운 감정을 나타냈다. 초기 그림에서
는 동시대 피렌체의 화가 안드레아 델 베로키오의 영향도 찾아볼 수
있다.

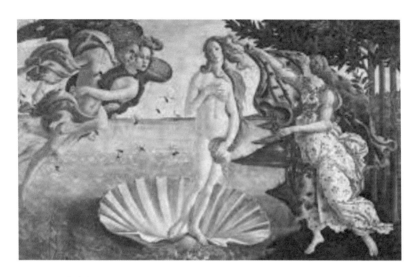

산드로 보티첼리 〈비너스의 탄생〉 1482 캔버스에 템페라

 보티첼리가 그린 이 그림에는 최면에 걸린 듯 눈을 뗄 수 없는 요소
들이 넘쳐난다. 그중 하나가 여신의 오른쪽 어깨 위에 늘어뜨려진 금
색 머리카락이 그려 내는 나선 문양이다. 비너스 왼쪽의 공기를 향기
롭게 만들며 날리는 장미 송이들의 화음과 오른쪽의 바람에 펄럭이는
천에 장식된 데이지 꽃과 수레국화 자수가 연주하는 다성음악 사이에
서 균형을 잡고 있는 이 매력적인 곱슬머리는 매혹 그 이상이다.[1]
 고대 이후 비종교적인 맥락에서 여성의 누드를 주요하게 다룬 최초
의 대형 작품인 〈비너스의 탄생〉에서 비너스의 어깨 위에서 회전하는
수수께끼 같은 나선 말고도 의도적으로 대담한 시각적 전략을 구사하

1 켈리 그로비에, 2020.

는 것은 더 있다. 보티첼리는 절제되지 않은 육체적 아름다움을 찬미하고 있어 종교적인 비난을 감수해야 한다는 사실을 분명히 알고 있었을 것이다. 그는 운에 내맡기지 않고 복잡한 도상에 기독교적 요소를 충분히 가미하여 자기 작품에 대한 비판을 미연에 방지했다.

손으로 가슴을 덮고 긴 머리카락으로 음부를 가린 모습에서는 로마시대 고대 조각의 영향이 엿보인다. 한쪽 다리를 살짝 굽히고 S자를 그리듯이 허리를 구부린 콘트라 포스트 자세는 비너스의 정숙함을 나타낸다.

여신을 해안으로 옮겨 주는 것은 입으로 바람을 불어 넣는 서풍의 신 제피로스다. 제피로스에게 안긴 것은 그의 아내인 꽃의 여신 플로라인데, 그녀는 부드러운 숨결을 보내 주는 한편 비너스의 성스러운 꽃인 장미를 화면 전체에 뿌려 주고 있다.

과수원이 있는 해변에서 비너스를 맞이하는 것은 그녀를 보살피게 될 계절의 여신 호라이다. 이곳은 고대 그리스의 이상향인 헤스페리데스로, 황금사과의 정원이다. 호라이가 목에 두른 장식은 비너스의 성스러운 나무인 초록색 천인화이다.

알브레히트 뒤러

알브레히트 뒤러Albrecht Durer 1471-1528는 북유럽 르네상스의 뛰어난 화가로서 회화, 드로잉뿐 아니라 판화와 미술이론 분야에서도 큰 업적을 남겼다. 뒤러는 북유럽의 인쇄업과 출판업, 그리고 인문주의의 중심지였던 뉘른베르크에서 태어나 그곳에서 생을 마감했다. 뒤러는 자화상을 회화의 한 영역으로 개척했다. 그는 평생 자화상을 여러 점 그렸는데, 그 가운데 대표적인 작품은 스물아홉 살에 그린 〈모피 코트를 입은 자화상〉이다.

헤어스타일이 약간 다르지만 묘하게 예수의 축복 제스처를 취하고 있는 손 등이 우리를 착각에 빠뜨린다. 우리가 그림을 보자마자 예수의 얼굴을 떠올리는 이유는 바로 시선 때문이다. 16세기 초상화는 45도 각도로 앉은 자세를 그리는 것이 자연스러웠으며, 오직 예수와 마리아의 성상만 정면으로 그렸다. 이는 예수가 십자가를 지고 골고다 언덕을 올라갈 때 흘린 피땀을 닦아 준 베로니카 성녀의 수건에 그의 얼굴이 정면으로 찍혔기 때문이다.

즉, 이러한 뒤러의 표현은 자칫 신성 모독으로 오해받을 수 있는 위험한 행동이었다. 그럼에도 뒤러가 이러한 자세로 자신을 표현한 이유는 무엇일까? 당시 이탈리아는 온통 르네상스로 물들어 있었다. 이

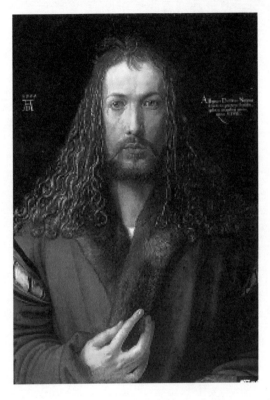

알브레히트 뒤러 〈모피 코트를 입은 자화상〉 1500
패널 페인팅

청년이 충격을 받은 것은 화가의 입지였다. 독일에서 예술가는 여전히 단순한 기술공에 지나지 않았던 것과 달리, 이탈리아에서는 화가가 학자이자 사상가였던 것이다.[1]

이에 뒤러는 창조자인 예수의 모습에 자화상을 그려 넣어 "진짜 예술가는 단순한 기술자가 아니라 무언가를 창조하는 사람이다."라는 메시지를 전달함은 물론, 바로 그러한 자신이 진정한 예술가라는 사실을 보여 준 것이다.

[1] 이용규 외, 2020.

얀 반 에이크

유화 기법의 선구자

얀 반 에이크Jan van Eyck 1395-1441는 15세기 플랑드르 지방에 사실주의 양식을 정착시켜 북유럽 회화의 르네상스를 이끌었다. 그는 당시 회화에 장식적인 우아함을 특징으로 하는 종교적 분위기의 고딕 양식에서 벗어나 자연적 묘사를 이루었다.

〈아르놀피니 부부의 초상〉은 그의 대표적 작품으로, 당시 이탈리아의 대상인이던 아르놀피니 부부의 결혼을 기념하기 위해서 그린 것이다. 이 서약이 성실하게 지켜질 것을 상징적으로 나타내기 위해서인 듯 충직함을 나타내는 강아지도 아래쪽에 그려 넣었다. 화면 위쪽에는 양초가 한 자루만 타고 있다. 양초 한 자루는 만물을 비추는 그리스도를 나타낸다. 즉, 신이 이 결혼을 축복한다는 의미다. 화면 하부에는 벗겨진 샌들이 그려져 있다. 샌들이 벗겨져 있다는 것은 신의 앞에 있다는 것, 즉 이곳이 신성한 장소임을 나타낸다.

또한 그는 플랑드르 지역에 초상화 장르를 확립시켰으며, 거의 모든 작품에 서명을 한 최초의 플랑드르 화가이다.

얀 반 에이크는 1395년경 오늘날 벨기에에 속하는 마세이크시에서 태어난 것으로 추측되며, 성장 과정과 화가가 되기까지의 기록은 없다. 다만 1422년 '네덜란드의 백작인 바이에른의 요한'의 명예 시종 겸

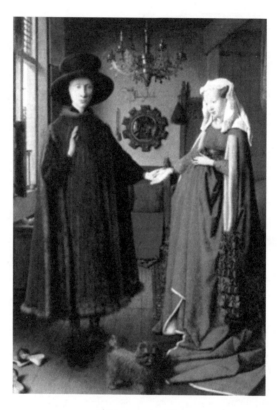

얀 반 에이크 〈아르놀피니 부부의 초상〉 1434
참나무에 유성페인트패널 페인팅

화가'라는 기록이 있는데, 이것이 화가 활동에 관한 최초의 기록이다.

반 에이크의 작품 기법은 유화 기법과 관계가 깊다. 당시 화가는 주로 채색 안료를 계란이나 물에 혼합한 템페라로 그렸다. 템페라는 그림을 그리는 패널에 대한 접착력이 좋고 밝은 색조를 내는 데 용이하나 물감이 빨리 마른다는 단점이 있었다.

반 에이크 형제는 이런 단점을 보완하고자 기름에 안료를 혼합하는 유화 방식을 개발했는데, 유화 물감은 색조의 미묘한 농담과 점진적인 색채 변화를 표현하는 데 탁월했다. 정교하고 미묘한 변화까지 표현해 내는 그의 색채 기법은 유화 물감을 사용하면서 터득한 것으로, 〈아르놀피니 부부의 초상〉에서는 완벽한 유화 기법을 통해 빛과 원근법을 자유자재로 활용하는 기교를 보였다.

피테르 브뤼헬Pieter Bruegel the elder 1525~1569은 1551년 안트베르펜의 화가 조합에 들어간 후, 이탈리아와 프랑스에서 유학하였다. 처음에는 속담을 주제로 하여 그림을 그리다가, 후에 네덜란드에 대한 에스파냐의 억압을 극적으로 표현하였다.

이탈리아 유학에서 돌아온 브뤼헬은 1563년 활동 무대를 안트베르펜에서 브뤼셀로 옮긴다. 상공업 도시인 안트베르펜과 궁정이 있는 브뤼셀은 16세기 플랑드르의 양대 미술 시장이었다. 생애 마지막 7년 동안 그는 대부분의 걸작을 이곳 브뤼셀에서 제작했다. 그는 도시에서 주로 생활한 학식 높은 교양인으로, 도시 부유층을 위해 농촌을 배경으로 한 작품들을 그렸다. 당시 농민을 무식하고 어리석은 존재로 여겼던 지배계층이 농민들을 반면교사로 삼기 위해 훈계의 이미지를 담아 농촌 그림을 주문한 것이었다.

겉으로 드러난 표면적인 주제뿐 아니라 묵직하면서도 깊이 있는 사유의 메시지를 읽어 낼 수 있다는 점이 브뤼헬 작품의 매력이다. 〈바벨탑〉이나 〈갈보리 산으로 올라가는 길〉, 〈베들레헴의 영아 학살〉 등에는 당시 네덜란드 사회의 실상이 다양한 형태로 녹아 있다.

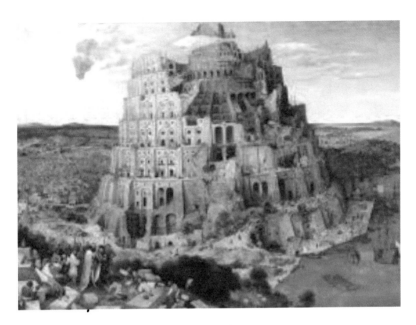

피테르 브뤼헐 〈바벨탑〉 1563 패널에 유채템페라

〈바벨탑〉을 보면 혼란스러운 네덜란드의 모습이 고스란히 느껴진다. 화가가 활동한 스페인령 네덜란드는 종교와 정치 면에서 혼돈 그 자체였다. 정치적으로는 스페인파(왕당파)와 독립파가 전쟁을 벌이고 있었고, 종교적으로는 가톨릭과 프로테스탄트 그리고 유대교 신도가 같은 지역에서 생활하며 대립했다. 게다가 같은 프로테스탄트라도 칼뱅파와 루터파가 뒤섞여 있었다. 쓰이는 언어도 매우 다양해서 수많은 대립의 원인이 되었다. 이처럼 극심한 혼란에 빠진 네덜란드를 브뤼헐의 〈바벨탑〉에서 읽어 낼 수 있다.

바벨탑은 원래 구약성서 창세기에 나오는 짧은 일화로, 인간이 다

양한 언어를 구사하게 된 원인을 소개한 것이다. 노아의 방주에 나오는 노아의 후손인 니므롯 왕은 인류가 대홍수에 다시 흩어지지 않도록 신의 영역인 하늘까지 높은 탑을 쌓는다. 인간의 오만불손한 행동에 분노한 신이 본래 하나였던 언어를 여럿으로 쪼개어 의사소통이 불가능해지자, 결국 바벨탑 건설은 중단되고 전 세계로 흩어진다. 바벨탑의 일화는 불안과 혼란에 휩싸인 네덜란드를 암시한다.

브뤼헬은 농민 생활을 애정과 유머를 담아서 사실적으로 표현하여 '농민의 브뤼헬'이라고 불렸다. 그는 작품에 서명과 날짜를 기입하는 습관을 가지고 있었는데, 1559년부터 작품 서명에 'h'를 빼고 'Bruegel'로 적었다.

화가의 풍경 묘사는 풍경화 역사에서 중요한 위치를 차지한다. 당시는 스페인이 네덜란드인들을 가톨릭으로 개종시키기 위해 압박하는 등 정치적으로 혼란스럽고 두려움이 가득한 시기였다. 이때 브뤼헬은 특유의 풍자와 해학이 담긴 그림을 많이 그렸는데, 일반 화가와 달리 시대의 풍습이 드러난 재미있는 그림을 주로 그렸다.

르네상스와 메디치 가문

일반적으로 후원자는 '사람이나 단체 등을 뒷받침하거나, 용기를 북돋는 보호자'에 가깝다. 하지만 미술사 속 후원자들은 그와 거리가 멀었다. 예술을 후원하며 재력가는 부를 과시했고, 권력자는 가문의 지위 향상을 꾀했다. 또 이를 통해 '이미지 세탁'을 하기도 했다. 그 대표적인 사례가 피렌체 메디치 가문의 후원이다.

메디치가는 르네상스 미술을 꽃피운 후원자로 명성이 높다. 성당을 지은 뒤 벽화를 주문하고, 보티첼리와 미켈란젤로 등 예술가를 지원했으며, 미술품을 사들이고 수집하는 등 대를 이어 예술 사랑을 실천한 집안이다. 이것이 바로 우리가 표면적으로 알고 있는 메디치 가문이다.

그런데 미술사학자 곰브리치(2017)는 메디치 가문의 문화예술 후원에 대해 이렇게 설명한다. "은행업에 대한 사회 전반의 적개심을 의식한 것이었으며 고리대금업의 오명에서 벗어나기 위해 사회에 환원한 것이었다." 당시 고리대금업은 가장 멸시받는 직종 중 하나였다. '이윤 추구와 이자 소득'은 기독교 교리에서는 파문에 해당하는 죄였기 때문이다. 그렇다면 당대 기독교는 무엇을 근거로 이자를 금지했을까?

유대교 율법을 정리한 구약성경의 레위기를 근거로 한 것이다. "네 형제가 가난하게 되어 빈손으로 내 곁에 있거든 너는 그를 도와 거류민이나 동거인처럼 너와 함께 생활하게 하되, 너는 그에게 이자를 받지 말고 네 하나님을 경외하여 네 형제로 너와 함께 생활하게 할 것인즉 너는 그에게 이자를 위하여 돈을 꾸어주지 말고 이익을 위하여 네 양식을 꾸어 주지 말라." 알고 보면, 메디치 가문은 오히려 예술을 매우 유용한 보호막으로 활용한 영리한 가문이었던 것이다.

메디치 가문의 기초를 다진 인물인 코시모Cosimo de' Medici 1389~1464는 도시 한가운데에 산 로렌초 성당을 개축하면서 신흥세력인 메디치 가문의 위세를 과시하고자 했다. 이어 코시모의 손자 로렌초Lorenzo de' Medici 1449~1492는 자신이 후원하는 작가와 화가를 다른 왕족이나 귀족들에게 소개하면서 정치적 · 외교적 기반을 굳혔다.[1]

로렌초의 아들이자 교황인 레오 10세Leo X 1475~1521는 더 노골적이었다. 라파엘로의 그림 〈샤를마뉴의 대관식〉을 후원한 그는 그림 속에 등장하는 교황 레오 3세의 얼굴에 자신의 얼굴을 대신 그려 넣을 것을 지시했다. 레오 3세는 샤를마뉴에게 로마제국 황제의 관을 수여해 서로마제국을 부활시킨 업적을 남긴 교황이다. 레오 10세는 그림을 통해 대놓고 레오 3세처럼 보이려 한 것이다.

그 이유는 다음과 같다. 1515년 교황 레오 10세는 프랑스 왕 프랑수아 1세와 비밀 협정을 맺었는데, 이때 프랑수아 1세가 이슬람국가인

1 성제환, 2013.

오스만제국을 막아 주면 비잔티움의 왕관을 씌워 주겠다고 약속했다고 한다. 한마디로 레오 10세는 〈샤를마뉴의 대관식〉을 통해 자신을 레오 3세의 위업을 잇는 것으로 포장한 셈이다.

이를 증명하듯 그림 속 왕관을 받는 샤를마뉴의 얼굴도 프랑수아 1세의 얼굴이다. 이뿐만 아니라, 그림 속 샤를마뉴의 발밑에 있는 소년 시종의 얼굴은 레오 10세의 조카 이폴리토 데 메디치Ippolito de' Medici 1511~1535로 그려 냈으니 참으로 꼼꼼하다 하지 않을 수 없다.

Chapter 2

바로크,
그림 속 이야기를 담다

마틴 루터는 가톨릭교회의 부패를 성토하며 종교개혁운동을 이끌었고 새로운 종교인 개신교를 탄생시킨다. 가톨릭교회는 무너진 자존심을 회복하고자 종교화를 적극 장려한다. 그 결과 이탈리아 · 프랑스 · 스페인 등 가톨릭 국가들은 그림을 더욱 역동적이고 극적으로 표현해서 보는 이의 감성에 호소했다. 이것이 르네상스를 대신해 떠오른 바로크 미술이다.

반면 가톨릭교회의 대안으로 등장한 개신교는 근검 · 절약 · 청빈을 강조했다. 예수나 성인의 그림을 교회에 장식하는 것은 우상숭배라며 금했다. 이처럼 네덜란드 국가를 중심으로 한 개신교 국가들에서는 종교화가 설 자리를 잃은 가운데, 가톨릭 국가들과는 결이 다른 바로크 미술이 꽃을 피운다. 이에 따라 바로크 미술에는 두 가지 흐름이 나타나게 된다.

당시 네덜란드의 수도 암스테르담은 유럽 최대의 무역 도시였다. 상업으로 재산을 축적한 시민들은 화가들의 든든한 후원자가 된다. 이들은 종교화에 관심이 없었다. 화가들은 자신들의 후원자인 시민 계급의 취향에 맞는 초상화나 풍경화를 아담한 크기로 그렸다.

이처럼 가톨릭 국가와 개신교 국가 사이의 미술 양식에는 서로 큰 차이가 있었다. 그럼에도 그림 속에 '이야기'가 담겨 있다는 공통점이 있었다.[1]

바로크 회화는 17세기 초 서유럽 전체로 확산되었으며, 지역별로 다소 다른 양상으로 발전하였다. 바로크Baroque는 포르투갈어로 '찌그러진 진주'를 뜻하는 'pérola barroca'에서 유래되었다. 바로크는 르네상스 시대의 인간 중심의 사고에서 깨어나, 인간을 끊임없이 변화하는 대우주 속의 미미한 존재로 보는 새로운 세계관을 기초로 한다.

1 아키모토 유지, 2020.

미켈란젤로 메리시 다 카라바조

17세기에 가장 독창적인 화가로 카라바조Michelangelo Merisi da Caravaggio 1571-1610를 들 수 있다. 그는 지나치게 메마르고 인공적인 매너리즘 이후 이탈리아 미술에 생기를 불어넣은 장본인이다. 11세 때 고아가 된 카라바조는 바로 그해에 화가인 밀라노의 시모네 페테르차노 밑에 도제로 들어갔다.

이미 그림의 기본기를 갖추고 있었던 그는 1588년부터 1592년까지 로마에 체류하며 현실에서 볼 수 있는 평범한 사람들의 생생한 삶의 모습을 사실주의적으로 묘사했다. 예수와 성모마리아, 성인들도 주변의 보통 사람들, 심지어 거지·범죄자·매춘부 등 하층민의 모습으로 그려 성스럽고 이상적인 종교화를 원했던 가톨릭교회로부터 눈총을 받기도 했다. 그러나 그의 거칠고 세속적인 그림에 깃든 미묘한 진실성의 함축과 의미는 많은 이들을 매혹했다.

카라바조가 회화적 혁신으로 사용한 것은 빛이다. 그의 작품에서는 선과 색에 못지않게 빛이 많이 사용되고 있으며, 그것이 작품의 구도를 결정하고 있다. 20세기의 미술평론가인 로베르 롱기는 카라바조가 빛을 사용한 것의 중요성을 르네상스 시기에 원근법이 발견된 것의 중요성에 비유했다.

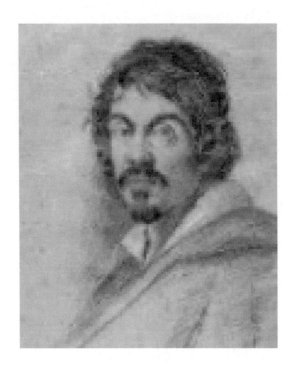

미켈란젤로 카라바죠

그의 빛은 자연의 것이라기보다는 위에서, 구경꾼들의 어깨 지점에서 가득 쏟아지는 신비한 빛이며, 색의 체계를 변화시켜 피부의 변색 현상처럼 색의 미묘한 변화를 없애 버리고 색조를 단순하고 매우 어둡게 만드는 연극 무대에서 사용하는 것 같은 빛이다.

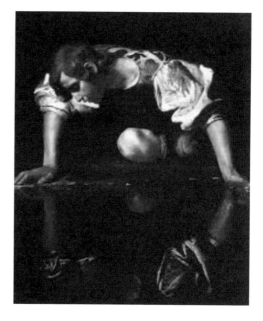

미켈란젤로 카라바조 〈나르시스〉 1599
캔버스에 유채

그의 작품 〈나르시스〉는 자아도취라는 나르시시즘의 핵심을 한눈에 알아볼 수 있도록 한 작품이다. 화면을 정확하게 이등분해서 윗부분은 실제 모습이며 아랫부분은 물에 비친 인물의 영상이다. 이처럼 실제와 영상을 같은 비중으로 배치해 자신 속에 빠진 인물의 심리를 보여 주려고 했다.

실제와 영상이 이어지면서 원을 만드는데, 이 역시 자신 속에 함몰된 나르시스의 본질을 보여 주려는 연출이다. 이 그림을 이루는 구성의 핵심은 화면 가운데 보이는 나르시스의 무릎이다. 의도적으로 밝게 처리했는데, 이 때문에 원 구성이 힘을 받게 되는 것이다. 마치 원

의 중심축처럼 보이
는데, 단순한 구도에
변화를 주면서 기둥
역할을 한다.

이외에도 서양미술
사에서 처음으로 정
물화를 독립 장르로
탄생시켰는데, 그 시
초가 바로 1594년 유
화로 그린 〈과일 바
구니〉이다. 이 작품

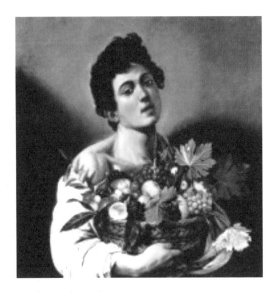

미켈란젤로 카라바조 〈과일 바구니〉 1594
캔버스에 유채

으로 인해 이제 정물 자체가 그림의 소재가 되며 하나의 독립된 내용
으로서 존재하게 되었다. 그는 극사실주의로 풍요롭고 탐스러운 과일
들을 그려 냈으며 철학적 메시지도 담았다. 과일 잎의 끝은 시들어 말
라 있는데 이는 '메멘토 모리Memento Mori', 즉 아름다운 것들 또한 결국
죽는다는 뜻을 담고 있다.

카라바조는 1571년 밀라노에서 태어났다. 아버지는 귀족 영주의 영
지 관리인이며 그 가문에 귀속된 집사이자 석공 일을 하는 건축업자
였다. 하지만 1577년 카라바조가 다섯 살 되던 해에 페스트로 아버지
와 할아버지, 숙부가 세상을 떠난다. 이때부터 그에게 어두운 현실이
드리우기 시작한다. 1584년에는 어머니마저 세상을 떠난다. 그에게

죽음은 자의식이 형성되는 시기에 너무도 빨리 찾아와 그림자로 남겨졌다. 그래서인지 그의 그림은 밀폐된 어둠에서 빛이 투영된 극과 극의 요소를 함께 지니고 있다.

카라바조의 인생은 예측할 수 없는 불행으로 가득 차 있다. 난봉꾼에 동성애자였고, 로마 거리에서의 난투나 폭행, 상해 따위 일상이 되다시피 했다. 난투 과정에서 경찰을 죽이는 일도 벌어졌다. 도박에 살인까지 겹치면서 감옥을 제집 드나들 듯했다. 38세에는 탈옥수로 경찰에 쫓기는 수배자 신세가 되어 있었다.

나폴리 · 몰타 · 시칠리아를 배회하던 1610년, 그는 수배자와 도망자 생활에 완전히 지쳐 버리고 말았다. 몸은 쇠약할 대로 쇠약해졌고 후원자들은 등을 돌렸으며, 로마로 되돌아가고 싶었지만 기회는 두 번 다시 주어지지 않았다. 주어진 인생의 시간이 다 지나고 마지막 시간이 찾아왔을 때, 그 모습은 기묘하게도 그가 그린 〈성모의 죽음〉에서 모델로 삼았던 여인의 모습과 닮아 있었다. 그는 결국 익사한 채로 한 해변에서 발견되었다.

페테르 파울 루벤스

페테르 파울 루벤스_{Peter Paul Rubens 1577-1640}는 독일 태생으로 바로크를 대표하는 플랑드르 화가이다. 루벤스는 역동성, 강한 색감, 그리고 관능미를 추구하는 화가이기도 했다. 그는 초상화, 풍경화, 신화나 사실을 바탕으로 그린 역사화, 그리고 교회 제단을 위해 그린 반종교개혁[1]적인 제단화로도 유명하다.

종교개혁과 르네상스로 대표되는 15세기를 거쳐 16세기가 저물어갈 즈음, 유럽에는 로마 교황청을 중심으로 가톨릭으로의 부활을 부르짖는 구교도들의 외침이 가득했다. 건축 · 미술 · 음악 등 예술 분야에서도 조화와 균형, 인간미를 강조한 르네상스풍에 맞서 거대한 규모와 웅장함 속에 자유분방함과 불규칙성을 강조한 바로크풍이 새롭게 대두했다. 말 그대로 흠잡을 데 없이 조화로운 르네상스라는 진주를 발로 짓밟아 찌그러트린 뒤 그 자체의 파격미에서 예술성을 이끌어 내는 것이 바로크였다.

바로크 음악의 최전선에 바흐_{Johann Bach 1685-1750}가, 건축에 에를라흐_{Johann Erlach 1656-1723}가 있다면, 미술에는 단연 루벤스가 있다. 그

1 반종교개혁은 서방교회 개혁을 주장한 종교개혁에 대응하기 위하여 개혁 반대파인 교황청을 중심으로 하는 가톨릭교회에서 벌였던 일련의 개혁을 일컫는 말.

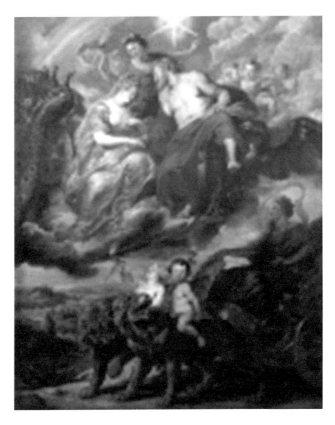

페테르 파울 루벤스 〈앙리 4세와 마리 드 메디치와의 만남〉 1621
목판에 유채

는 당대를 풍미했던 위대한 화가였을 뿐만 아니라 동시에 외교관으로 일했으며, 기사 작위까지 하사받은 매우 화려한 경력을 지닌 예술가였다.

　루벤스는 1608년 안트베르펜으로 돌아와서 알베르트 대공과 그의 부인 이사벨라가 통치하는 네덜란드의 궁정화가로 임명된다. 중요한

외교 활동으로 인해 스페인과 이탈리아, 프랑스, 영국을 여러 차례 다녀오면서 그림 주문을 받아 오기도 했지만, 그는 평생 안트베르펜에 머물렀다. 루벤스만의 예술적인 스타일은 움직임과 관능미를 강조하는 강렬한 붓질, 대담한 색채와 역동적인 구성을 특징으로 이탈리아 예술에 뚜렷한 기반을 두고 있었다.[2]

루벤스는 1621년에 프랑스 왕 앙리 4세의 미망인 마리 드 메디치로부터 대작을 주문받는다. 파리에 있는 뤽상부르 궁전의 화랑에 앙리 4세와 자신의 일생을 다룬 그림을 24점의 거대한 연작으로 그려 달라는 것이다. 루벤스는 이 대형 프로젝트를 무려 4년에 걸쳐 완성해 낸다. 그중 최고의 걸작으로 꼽히는 〈앙리 4세와 마리 드 메디치의 만남〉은 그리스 신화를 차용해서 완성한 것이다.

루벤스가 그린 회화 중 가장 대표적인 작품으로는 〈십자가에서 내려지는 예수〉를 들 수 있다. 십자가의 예수는 당시 종교화에서 자주 등장하는 소재였다. 화면은 주로 대각선 구도를 사용했는데, 자세히 살펴보면 전통적인 피라미드식 구도가 감춰져 있음을 알 수 있다. 예수의 몸을 화면의 중심축으로 삼아 바로크 회화의 특징인 동적이고 변화무쌍한 예술적 효과를 얻었다. 두 가지 구도를 함께 사용하여 매우 복잡하고 다양한 인물을 효과적으로 표현해 낸 것이다.

2 수지 호지, 2021.

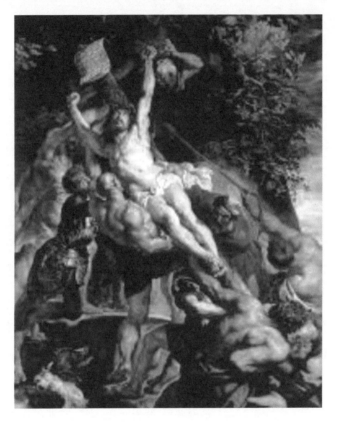

페테르 파울 루벤스 〈십자가에서 내려지는 예수〉 1614
목판에 유채

정치와 예술

음악·미술·문학·무용 등 모든 예술이 권력과 정치적 관계에서 자유로울 수 있을까? 지배자들은 자신의 업적을 찬양하기 위해 연주회나 연극 공연을 열었다. 자신의 삶을 영웅서사시로 묘사하고 문학 작품으로 표현하거나 화가들의 손을 빌려 자신의 모습을 과시하기도 했다.

미술 역사상 가장 출세한 화가가 있다면 단연 루벤스를 꼽을 수 있다. 바로크 미술의 거장인 그는 살아서 최고의 부와 명예, 그리고 권력까지 누린 화가였다. 그는 왕족처럼 생활했으며 외교관이 되기도 했다. 그는 자유분방한 고집 센 예술가가 아니었다. 그보다는 오히려 귀족적인 생활을 즐겼고 인문학에 관한 학식이 풍부한 데다 정치적 수완과 사교술까지 겸비해 강한 정치적 권력을 가진 예술가였다.

그는 전쟁이나 비참한 현실을 그리기보다 당시의 정치권력을 비유적으로 다룬 작품들을 그렸는데, 이 때문에 정치를 통해 예술을 실현한 화가로 평가받고 있다. 이에 비해 신고전주의를 대표하는 자크-루이 다비드는 어떠한가? 권력만을 좇은 화가는 역사에서 변절자로서의 삶을 산 예술가로 평가하고 있지 않는가?

예술 분야 중 음악이 정치적으로 이용된 예를 살펴보자. 나치의 아

돌프 히틀러는 리하르트 바그너의 음악을 숭배했다. 특히 독일 민족주의와 반유대주의를 내세운 바그너의 오페라는 '예술의 정치화'를 극명하게 보여 준다. 히틀러는 당시 국수주의와 민족주의를 표명하면서 바그너의 음악을 나치의 선전음악으로 사용했다. 수용소의 유대인들을 학살하면서 틀었던 음악이 바로 바그너의 음악이다. 그런 까닭에 지금 이스라엘에서는 바그너 음악이 연주되지 못한다. 독일에서조차 바그너 음악을 좋아한다고 하면 정치적인 성향을 의심받는다고 한다.

이처럼 예술은 국가의 정책에 부합되도록 통제받으며 선전도구로 활용됐음을 알 수 있다. 모든 학문이 그렇듯 예술도 당연히 정치를 반영한다. 위에서 본 사례들은 '지배자의 정치적 목적에 이용된 예술'의 대표적인 예이다. 정치와 무관한 예술은 없다. 이 둘의 공생관계에서 문제는 과연 정치와 예술이 어떻게 만나는가 하는 점이다. 예술이 정치에 종속돼서는 참다운 예술이 될 수 없을 것이다.

렘브란트 판 레인

렘브란트 판 레인Rembrandt Harmenszoon van Rijn 1606-1669은 1606년 7월 15일 네덜란드 레이덴에서 태어났다. 1620년 레이덴 대학에 입학하여, 야코브 반 스바넨뷔르흐 아래서 도제 생활을 하며 그림과 판화를 배웠다. 1624년경부터 독립 화가로 활동했으며, 1630년경에는 암스테르담으로 이주해 역사화가 피터르 라스트만을 스승으로 모시며 도제들을 가르쳤다.

라스트만의 공방에 있던 기간은 약 반년에 불과하지만, 이 시기는 렘브란트의 화풍을 결정짓는 데 큰 역할을 했다. 그는 라스트만의 영향으로 고전적인 회화 방식에서 탈피해 인물의 표정과 동작으로 심리 묘사를 강조하기 시작했다. 초기 작품 〈토론하는 두 철학자〉, 〈성 베드로의 부인〉 등에서는 라스트만의 화풍이 엿보인다.

렘브란트의 〈야간 순찰〉은 네덜란드가 자랑하는 보물이다. 해마다 200만 명이 이 그림 하나를 보기 위해 암스테르담 국립미술관을 찾는다. 지금은 렘브란트가 남긴 가장 위대한 걸작으로 평가받지만, 사실은 온갖 수모와 수난을 다 겪은 명화다.

이 그림은 암스테르담 시민 민병대 중 하나인 클로베니르 부대원들

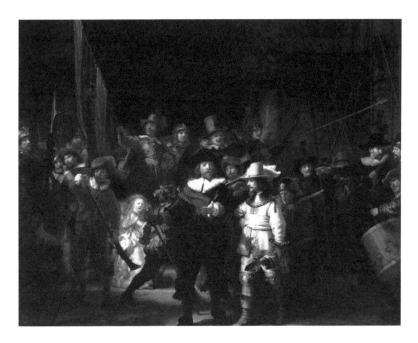

렘브란트 판 레인 〈야간 순찰〉 1642 유성페인트

의 집단 초상화로, 대장의 지휘 아래 부대원들이 출격하는 장면을 묘
사하고 있다. 화면 가운데 검은 옷을 입은 키 큰 남자가 프란스 반닝
코크 대장이고, 밝은 황금빛 제복을 입은 남자가 루이텐부르크 부대
장이다.

 이 그림의 원래 제목은 '프란스 반닝 코크의 빌럼 반 루이텐부르크
의 민병대'이다. '야간 순찰'도 아니고, 밤 장면을 그린 것도 아니다.
그림 위에 칠한 니스가 검게 변하는 바람에 밤 장면으로 오인해 18세
기에 붙여진 제목이다.

 화가는 총 18명의 초상을 의뢰받았지만 화면 속엔 35명이 등장한

다. 이건 실제 인물들만이 아니라 부대를 상징하는 여러 우의적寓意的 표현도 함께 그렸기 때문이다. 예를 들면 화면 왼쪽의 죽은 닭을 허리에 찬 소녀는 민병대의 마스코트를 의미하고, 긴 총을 들고 있는 세 남자는 당시 이 민병대의 주력 무기인 머스킷 총을 상징적으로 보여 준다.

극적인 빛의 연출과 역동적인 인물들의 움직임, 강렬한 상징성으로 채워진 화면은 마치 연극의 한 장면처럼 생생하다. 이렇게 렘브란트는 인물들을 나열해 그리는 단체 초상화의 규범을 과감히 깨 버리고, 역사에 남을 독창적인 장면을 완성했다. 하지만 시대를 앞선 그의 그림은 당대 사람들에게 비웃음거리가 됐고, 의뢰인들에겐 큰 충격과 분노를 안겨 주었다. 최고조에 달했던 렘브란트의 명성도 이 그림 때문에 막을 내리게 된다.

화려한 붓놀림, 풍부한 색채, 하늘에서 쏟아지는 듯한 빛과 어두움. 렘브란트 그림의 마력은 명성을 누리던 젊은 시절보다 고독과 파산의 연속이었던 말년에 더욱 빛났다. 강렬한 힘과 내면을 꿰뚫는 통찰력, 종교적 권능을 감지하게 하는 탁월한 빛의 처리 기법은 미술사의 영원한 신비로 남아 있다.[1]

네덜란드에서 집단 초상화는 시민의식의 상징으로 자리 잡았다. 이 나라에서 집단 초상화는 개인의 정체성이 왕가와 교회에 대한 충성이 아닌 공동체에 대한 귀속으로 확립됨을 의미했다. 집단 초상화 유형

1 파스칼 보나푸, 1998.

은 크게 세 종류로 나눌 수 있다. 즉 민병대 혹은 의용군이라는 군사 조직을 그린 작품, 각종 단체의 관리 조직을 그린 작품, 그리고 해부학 강의를 그린 작품이다.[2]

서양 대가들은 자화상을 많이 그렸다. 이들 중 렘브란트의 자화상은 인간적인 면모와 예술적 편력을 더듬어 보는 이정표라고 일컬어진다. 그 어느 자화상보다 화가 자신의 내면을 깊이 파헤친 수준 높은 작품이기 때문이다.

렘브란트의 가장 특출 난 재능은 빛과 어둠의 대비 효과로 시선을 사로잡는 것이다. 종종 키아로스쿠로chiaroscuro라고 불리는 명암 효과를 만들어 내기도 했다. 키아로스쿠로는 명암의 대비 효과를 사용하여 예술 작품을 만드는 것을 의미한다. 3차원적인 물체나 사람을 묘사할 때 입체적인 느낌을 주기 위해 사용된다. 이러한 효과들로 인해서 엄청나게 생동감 있고, 드라마틱한 장면을 연출했다.

이 자화상은 1669년에 화가가 그린 것으로 추정되는데, 바로 렘브란트가 사망한 해이다. 아마도 그가 마지막으로 그렸을 그림이다. 그가 노후에는 개인적인 비극과 경제적인 어려움을 겪었음에도 삶의 마지막에 완전히 지치지는 않았다는 것을 보여 주고 있다. 그림 속 그의 얼굴에 강한 붓 자국이 두드러진다. 페인트가 여러 층으로 두껍게 되어 있어서 거의 조각처럼 보이기도 한다.

2 니시오카 후미히코, 2022.

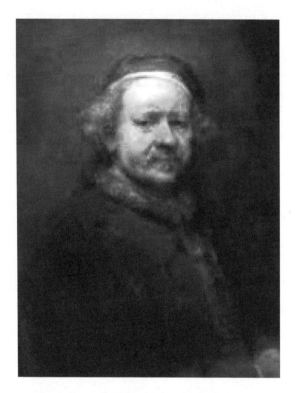

세상을 달관한 렘브란트 말년의 모습 1669

소시민을 위한 예술가 # 요하네스 페르메이르

16세기 종교개혁 이후 프로테스탄트는 종교미술을 성경이 금지하는 우상숭배 행위로 규정하고 교회를 장식한 회화와 조각을 파괴했다. 미술계의 든든한 후원자였던 교회에서 들어오는 주문이 끊기자 예술가들은 위기를 맞게 되었다. 그러나 놀랍게도 17세기 네덜란드에서 회화 열풍이 거세게 일어났다. 대표적으로 페르메이르Johannes Vermeer 1632-1675가 그린 〈우유를 따르는 여인〉과 〈진주 목걸이를 한 소녀〉는 이러한 새로운 미술 마케팅의 생생한 목격자라고 할 수 있다.

오늘날 남아 있는 페르메이르의 작품은 37점으로 작품의 규모는 아주 적은 편이다. 작품의 상당 부분을 이루고 있는 회화는 장르화[1]로 알려졌다. 알려진 그림의 숫자가 적었던 관계로 19세기에 다른 미술가의 작품을 그의 작품이라고 잘못 결정하는 해프닝이 벌어지기도 했을 정도이다.

페르메이르의 생애에 대해서는 자세하게 알려진 것이 거의 없다. 그의 아버지는 원래 안트베르펜 출신이었고, 1611년 암스테르담으로 가서 견직공으로 일했다. 그의 아버지는 1615년 디그나 발텐스와 결

1 일상생활 속에서 흔히 만날 수 있는 익명의 인물들과 소소한 사건들을 묘사한 그림.

혼을 하고 델프트로 갔다. 그리고 그곳에서 여관을 운영했다.

페르메이르가 받은 미술교육에 관해서는 확실한 정보가 없다. 그는 1653년 12월 29일 성 루가 길드의 조합원이 될 수 있었다. 1652년부터 1661년까지 델프트에서 살았던 피터르 데 호흐_{Pieter de Hooch}의 양식이 페르메이르의 장르화에서 세련된 형태로 다시 나타나고 있는 것으로 보아, 그가 페르메이르에게 결정적인 역할을 한 것으로 추정된다.

유럽 화가들은 종교와 역사를 다루면서 영웅이나 신화에 나오는 신과 기독교 성화를 그렸다. 반면 네덜란드 화가들은 여성의 가사 노동 같은 일상의 모습을 즐겨 그렸다. 예술이 신과 군주에서 소시민을 위한 것으로 변화하는 그 중심에 페르메이르가 있었다. 그는 우유를 짜고, 편지를 읽으며, 레이스를 뜨고, 사과를 깎는 여인 등의 소박한 풍경을 밝은 색채로 그렸다.

페르메이르는 남긴 작품도 많지 않거니와 당시 바로크의 대가들처럼 크게 주목받은 유명한 화가는 아니었다. 망각의 어둠 속에 감추어졌던 페르메이르의 작품들이 재조명받은 것은 200년이나 지난 19세기 중반의 일이다. 당시 유럽, 특히 프랑스 화단에는 새로운 형태의 예술을 추구하는 다양한 움직임들이 일어났다.

페르메이르의 재발견에는 특히 프랑스의 미술 비평가인 테오필 토레 뷔르거_{Thophile Thor-Brger 1807-1869}의 글들이 사회적으로 큰 영향을 미쳤다. 그의 평론에 주목하여 페르메이르의 그림을 새롭게 보게 된 많은 사람들이 열정적인 찬사를 보냈던 것이다.

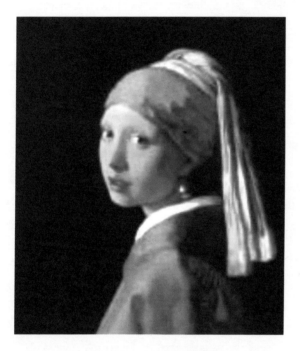

요하네스 페르메이르 〈진주 귀고리를 한 소녀〉 1665
유성페인트

페르메이르의 〈진주 귀고리를 한 소녀〉에서 노란색 상의에 푸른 터번을 머리에 두른 소녀가 고개를 돌려 누군가를 바라본다. 큰 눈망울은 순진해 보이고, 입은 방심한 듯 벌어졌으며, 진주 귀고리는 영롱하게 반짝인다. 페르메이르가 이 작품에 제목을 붙이지는 않았을 것이다. 당시 작품에 제목을 붙이는 예술가는 없었기 때문이다.

사실 이 작품은 '터번을 두른 소녀'로, 그리고 좀 더 일반적인 명칭인 '어린 소녀의 두상'으로 알려졌었다. 질끈 실눈을 뜨고 살펴봐도 이 빛나는 보석을 소녀의 귓불과 연결해 주는 고리는 존재하지 않는다. 페르메이르는 진주를 그리지 않았다. 이 부풀어 오른 눈물방울 모양 귀걸이는 화가가 단 두 번의 재빠른 붓질로 아주 희미한 힌트만 준 것이었다.[2]

그림 속 소녀를 둘러싼 수많은 의문이 있다. 그림 속 주인공은 누구일까? 1994년 전문가들이 이 그림을 대대적으로 복원하면서 흥미로운 과학적 분석 결과를 얻어 냈다고 한다. 검게 보이는 배경에는 원래 초록색 커튼이 드리워져 있었고, 소녀에게는 원래 아주 섬세하게 그려진 속눈썹이 있었다는 것이다. 진주 귀걸이를 그린 흰색 안료는 영국의 고원지대에서 온 것으로 보이고, 아름다운 푸른색 터번은 아프카니스탄의 울트라마린으로 그린 것이며 당시 이 안료는 금보다 더 귀하고 비싼 광물에서 추출된 것이라고 한다.[3]

그림은 물리적 · 화학적으로 아주 복잡한 구조로 이루어져 있다. 제

2 켈리 그로비에, 2020

3 김은진, 2020.

일 뒤쪽에는 온도와 습도에 민감하게 반응하는 나무판, 캔버스, 종이로 구성되어 있다. 처음 한 가지 색으로 그림이 완성되는 경우는 드물고, 원하는 느낌이 나올 때까지 수많은 색이 더해진다. 그림에 따라서 수 센티미터 두께로 물감을 쌓아 올리기도 한다.

〈우유 따르는 하녀〉는 풍속화다. 부엌 바닥에 내놓은 발 데우는 기구는 '한결같은 마음', 또는 '변치 않는 정절'을 뜻하고, 밝은 빛이 비치는 유리창은 '신성', 또는 하녀의 '맑고 순결한 영혼'을 의미한다. 또 하녀가 입은 옷과 두건 색깔인 적·청·황·백은 각각 불·물·흙·바람, 곧 인간의 몸과 영혼을 이루는 네 원소를 말하는 게 아닐까?

그림 왼쪽 유리창은 한 귀퉁이가 깨져서 그림 속 정적의 틈새로 빛이 흘러든다. 그림 속에 우유가 흐른다. 빛이 흐르고, 옷 주름이 흐르고, 시간이 흐르고, 보는 이의 시선이 따라서 흐른다. 그림이 그려지고 350년이 지나도록 그 흐름은 멈출 줄을 모른다. 화

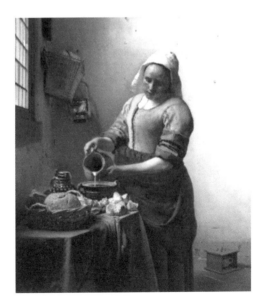

요하네스 페르메이르 〈우유 따르는 하녀〉 1660
캔버스에 유채

가는 문득 스치는 일상의 그릇 속에 바른 삶을 인도할 절제의 덕목을 쏟아부었다.

하녀가 혼자 등장하는 부엌은 살림이 퍽 단출하다. 탁자에는 수수한 식탁보, 빵과 우유, 그리고 파란 법랑을 씌운 백랍 물 주전자밖에 없다. 여기서 빵과 물병은 성찬식의 기억을 일깨운다. 우유는 갓난아이처럼 순수하고 신령한 젖을 구하라는 성서의 비유대로 신성의 상징이다. 그렇다면 우유를 쏟고 담는 질그릇들은 흙에서 난 인간의 육신을 빗댄 게 아닐까?

당시 유럽회화에서 허드렛일을 하는 인물을 화면의 주인공으로 내세우는 경우는 거의 없었다. 이런 과감한 시도를 맨 처음 한 나라가 바로 네덜란드였다. 특히 페르메이르의 고향 델프트는 네덜란드 최초로 하녀를 화폭에 담은 도시로 미술사에 영원히 남게 되었다.

17세기 네덜란드에서 가정을 돌보는 하녀의 지위는 다른 나라에 비해 높은 편이었다. 당시 네덜란드인은 가정을 국가의 기초로 여기는 관념이 뚜렷했기 때문이다. 그래서 네덜란드에서는 하녀가 당당한 전문 직업여성으로 대우받으며 가정 내에서 상당한 권력을 행사했다.

이런 경향은 네덜란드의 도시 중에서 델프트에서 특히 강했다. 왜일까? 델프트는 맥주 양조로 번영한 지역으로 양조 공정에 필수적인 청결한 환경을 유지하기 위해 지역 공동체가 함께 온 힘을 쏟았으며, 하인은 지역을 청결하게 유지하는 데 꼭 필요한 직업인으로서 존경받았기 때문이다.[4]

4 니시오카 후미히코, 2022.

디에고 벨라스케스

스페인은 정치적·군사적으로 유럽에서 패권을 차지하지만 중세 때 국토 회복 전쟁 동안 가졌던 종교적 통일이라는 열정에서 벗어나지 못한다. 1567년 펠리페 2세는 회교도들에게 그들 고유의 말·글·의상·의식·이름의 사용을 금지하고, 스페인어를 의무적으로 배울 것을 공표했다. 또 사상적인 면에서 종교재판으로 루터주의의 싹을 잘라 버렸고, 르네상스와 종교개혁을 통해 새로운 모습으로 거듭난 유럽 문화와의 접촉을 막았다.

그리고 페르난도와 이사벨이 종교재판소를 설립한 1478년부터 강제 개종을 당한 회교도들을 북아프리카로 추방한다. 이렇게 펠리페 2세와 까를로스 1세에 의해 엄격한 기독교 중심주의로 편향됨에 따라, 문화적으로 이슬람과 유럽의 새로운 정신세계와 분리되면서 스페인은 문화적 빈곤기를 맞게 된다.

이탈리아 바로크의 종교미술은 곧 스페인으로 옮겨 가 세속 미술(궁정미술)로 바뀌었다. 그 중심에는 디에고 벨라스케스Diego Velazquez 1599-1660가 있었다. 1623년 8월 30일, 벨라스케스는 장차 자기 그림의 모델이 될 펠리페 4세를 처음으로 알현한다. 미술애호가로서 아직 청년의 티를 벗지 못한 왕 펠리페 4세는 제 나이 또래의 젊은이가

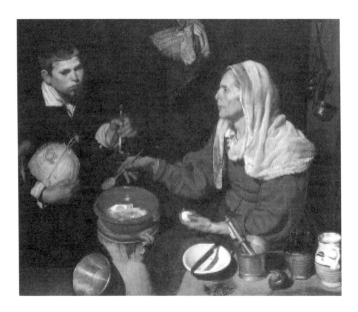

디에고 벨라스케스 〈달걀 굽는 노파〉 1618 캔버스에 유채

자신의 군주적 이미지를 훌륭하게 그림 속에 표현하는 것을 보고 적
잖이 기뻐했고, 6주 후인 10월 6일 벨라스케스를 궁중 화가로 임명한
다.[1]

그의 작품 시기의 첫 번째는 세비야 시대이다. 다음은 마드리드 시
대로, 그는 왕궁의 초상화가로 일하며 전성기를 맞았다. 세비야 시대
의 대표적인 작품으로는 1618년 작 〈달걀 굽는 노파〉를 들 수 있다.
당시 스페인은 정치적으로 안정되어 문화 예술이 최고로 발달했다.

1 자닌 바티클, 1999.

화가는 서민을 애정 어린 시선으로 보았고, 이 작품 역시 시장에서 달걀을 구워 파는 노파의 일상을 담았다. 카라바조의 영향으로 배경이 짙어 명암 대비가 느껴지고, 노파의 손 주름과 허름한 옷차림에서 자연주의적 사실주의를 엿볼 수 있다.

당시 서민들은 고가의 달걀부침을 먹을 수 없었기 때문에 이 작품에서 달걀을 부치고 있는 곳은 여관 주방이다. 노파는 손님들의 식사를 담당했던 주방에서 일하는 여자임을, 소년은 심부름꾼임을 나타낸다. 소년이 들고 있는 멜론은 십자가 형태의 끈으로 묶여 있는데, 끈 위에 왕권을 상징하는 표식이 달려 있어 달걀부침을 먹는 사람이 귀족임을 암시한다.

베일 아래 야윈 노파의 얼굴을 엄숙하게 표현한 것은 당시 게으른 하녀의 이미지보다는 품위 있게 살아온 인생을 나타낸다. 노파의 손에 들린 달걀은 당시 모든 현세적인 것은 무상하며 죽음 너머에는 또 다른 삶이 있음을 암시하는 상징물이다. 또한 노파와 소년을 대비시킨 것은 삶의 덧없음을 나타낸다.

벨라스케스의 이 작품은 초기 작품으로 보데곤 방식에 의해 놋쇠 그릇의 광택, 냄비 속에서 보글보글 끓고 있는 기름, 나무젓가락, 바구니를 사실적으로 묘사하고 있다. 보데곤은 술집이나, 식당, 음식을 배경으로 서민의 생활 방식을 보여 주는 그림을 말한다.

디에고 벨라스케스의 마르리드 시대의 대표적 걸작품 〈시녀들〉은 1657년 작으로, 아주 큰 규모로 제작된 궁정 풍속화이다. 그림에는

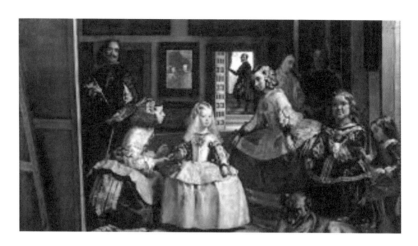

디에고 벨라스케스 〈시녀들〉 1656 캔버스에 유채

총 11명의 사람이 등장한다. 거울 속에 왕과 왕비를 그려 그림 속 또 다른 그림의 형태를 띤다. 따라서 이 그림은 화가의 자화상이며, 시녀와 공주를 그린 풍속화, 그리고 왕과 왕비의 자화상이라고 할 수 있다.

　창에서 빛이 들어와 강한 명암 대비가 느껴지며 화면의 공간 깊이가 얕다. 이 작품의 복잡하고 수수께끼 같은 화풍은 어느 것이 실재하는 것이고 어느 것이 환상인지에 대한 의문을 불러일으키며, 보는 사람과 보이는 사물 사이의 관계를 불확실하게 만든다. 이러한 복잡함으로 인해, 가장 많은 전문가들이 연구한 서양화 작품으로 알려져 있다.

　이 작품의 배경은 스페인 국왕 펠리페 4세의 마드리드 궁전에 있는 큰 방으로, 스페인 왕실의 가장 특징적인 부분들을 정확히 포착하고

있다. 몇몇 인물은 캔버스 밖을 바라보고 있는 반면, 다른 몇몇 인물은 서로를 바라보며 동작을 취하고 있다. 어린 마르가리타 왕녀를 담당하는 시녀들, 샤프롱[2], 호위병, 그리고 두 명의 난쟁이가 에워싸고 있다.

공주의 손가락이 병을 잡기 직전의 순간, 손가락 주변에서 멈춰 선 작은 그릇은 방향점토 도기, 즉 17세기 스페인의 엘리트 계층에서 인기를 끈 도자기 물병으로 알려져 있다. 이 도기 내부에는 흥미로운 비밀이 숨겨져 있었다. 안색을 밝게 만들고 싶었던 스페인 여성들은 물병의 테두리를 조금씩 갉아 먹어 붉은 진흙 조각을 삼켰다고 한다.[3]

그들 바로 뒤에, 벨라스케스 자신이 큰 캔버스에 작업 중인 그림을 바라보고 있는 모습이 보인다. 화가는 작품 내부의 공간을 넘어 이 그림을 감상할 누군가가 자리할 캔버스 밖 저편을 바라보고 있다. 이를 통해 화가는 예술가의 지위에 대한 문제도 함께 제기한다.

배경에는 거울이 걸려 있으며, 거울 속에는 왕과 왕비의 상반신이 보인다. 이 왕과 왕비는 감상자와 마찬가지로 작품 내부가 아닌 바깥 공간에 자리하고 있는 것처럼 보인다. 몇몇 학자들은 이 왕과 왕비의 모습이 그림 속에서 벨라스케스가 캔버스에 작업 중인 그림 속의 것이라고 주장하기도 하였다.

이 작품의 도처에 빛의 발원지가 숨어 있어 조명 효과가 매우 흥미롭다. 상단 부분은 어두운 공간이 대부분을 차지하고 위협적일 정도

2 젊은 여자가 사교장 등에 나갈 때 동반하여 시중드는 여자.
3 켈리 그로비에, 2020.

로 높은 천장에는 암영이 드리워져 있다. 왕실 인물들의 시선과 벽에 걸린 거울에 비친 인물들의 상은 그림을 매우 흥미롭게 만든다.

이 작품은 오랫동안 서양 미술사에서 가장 중요한 작품들 가운데 하나로 손꼽혀 왔다. 19세기 토머스 로런스 경은 이 작품을 '예술의 철학'이라고 일컬었다. 최근에는 "화가가 자신감 있고 치밀하게 표현한 걸작이며, 이젤을 사용한 회화 방식의 가능성을 가장 철저하게 보여주는 작품"이라는 평을 듣기도 하였다.

마르가리타 공주

합스부르크 가문은 유럽에서 가장 오래되고 가장 큰 영토를 갖고 있던 왕가이다. 그런데 이 합스부르크 가문은 귀한 핏줄을 이어 가다가 망했다고 전해진다. 고결한 혈통을 보호하기 위해 가족끼리 결혼한 탓에 근친결혼으로 인한 유전병으로 결국 더 이상 대를 잇지 못했기 때문이다.

합스부르크 가문의 왕으로, 펠리페 3세의 뒤를 이어 왕위에 오른 펠리페 4세는 아들과 첫 부인이 죽자, 자신의 며느리로 내정되어 있었던 마리아나와 결혼했다. 나이가 무려 30살이나 차이 났지만, 그 사이에서 태어난 꽃 같은 마르가리타 공주는 건강하고 사랑스러웠다. 펠리페 4세가 어렵게 얻은 마르가리타 공주는 눈처럼 하얀 얼굴에 파란 눈동자와 금발의 미모를 지녔다. 이 고귀한 아기씨는 아버지 펠리페 4세의 기쁨이었다.

마르가리타 공주가 태어난 다음 해, 공주는 엄마의 동생이자 자신의 사촌인 레오폴드 1세와 약혼했다. 레오폴트 1세는 예쁘다고 소문이 자자한 자신의 색시가 너무 보고 싶어 고민하다가 초상화를 생각해 냈다. 때마침 스페인 궁전에는 벨라스케스가 있었고, 그는 마르가리타 공주를 그려 빈으로 보냈다. 세 살, 다섯 살, 여덟 살…. 공주는

그림 속에서 자라났다.

왕과 친구처럼 지내던 벨라스케스에게도 마르가리타 공주는 애틋했다. 공주는 무럭무럭 자랐다. 그러나 공주도 피는 못 속이는지 주걱턱이 시작되었다. 매부리코와 주걱턱은 합스부르크 가문의 근친결혼으로 인한 유전병이었다. 벨라스케스는 그것이 너무나도 안타까워 공주의 옆모습을 담거나 한쪽으로 치우치게 그리는 재주를 부렸다.

1666년, 아버지 펠리페 4세가 떠나고 슬퍼할 겨를도 없이 공주는 신성로마제국 황제 레오폴트 1세와 결혼하면서 빈으로 가게 된다. 11살이나 많은 사촌이자 남편은 다정했다. 둘 사이는 금슬이 좋아 네 아이를 낳았으나 겨우 한 아이만 살아남는다. 그러나 마르가리타 공주는 얼마 살지 못한다. 결혼한 지 겨우 6년이 채 안 된 어느 날, 다섯 번째 아이를 유산하고 21살 한창 나이에 세상을 떠나고 말았다.

벌써 400년이 지났지만 공주의 안타까운 사정은 지금도 회자되어 모리스 라벨은 〈죽은 왕녀를 위한 파반느〉를 작곡하였다. 이 곡은 공작이 걷는 우아한 발걸음을 나타내는 무곡이다.

로고고,
우아함에서 자유분방함까지

루이 14세는 1745년 8월 다리에 통증을 느꼈다. 의사들은 암탕나귀의 젖에 목욕할 것을 처방했다. 그는 열병에 걸렸고 회저병에 걸린 다리는 검게 변했다. 그는 죽음을 준비하여 왕세자를 오게 하고 1715년 9월 1일 사망했다. 그의 죽음과 함께 베르사유 궁전은 해산되었으며, 다섯 살의 나이로 즉위한 루이 15세는 튈르리 궁전으로 옮겼다. 루이 14세가 타계한 1715년부터 1815년까지의 한 세기는 근대사적 특징을 갖는 혁명의 시대였다.

루이 15세 즉위 이후 사회 풍조가 변하면서 예술과 일상 사회에 새로운 취향이 생겼으며 우아한 경박함이 유행했다. 바로크 미술은 한 시대라는 보다 큰 분위기를 강조하고, 궁정이나 귀족의 대저택, 거리 등과 같이 큰 규모의 환경을 장식하는 대작 위주로 전개되었다. 이에 비해 로코코 미술은 개인들의 감정적 체험에 주목하고, 지방 귀족이나 중산층 개인의 주거 장식을 위한 소품 위주의 작품들이 주를 이룬다.

로코코라는 말은 정원의 장식으로 사용된 조가비를 가리키는 프랑스어 '로카유 rocaille'서 나온 말이다. 로코코 회화는 장–앙투안 바토의 우아한 분위기의 그림에서 시작되어, 프랑수아 부셰의 육감적인 그림에서 절정을 이루다가, 장 오노레 프라고나르의 자유분방한 풍속화로 끝을 맺었다.

장-앙투안 바토

장-앙투안 바토Jean-Antoine Watteau 1684-1721는 발랑시엔 태생이다. 18세 때 파리로 가서 본격적으로 그림을 공부했다. 이곳에서 그는 17세기 플랑드르 화가들의 세밀하고 섬세한 자연주의를 터득했고, 루브르 궁에 수집된 위대한 걸작들을 연구했다. 바토는 역사와 사회 발전에 대한 날카로운 인식을 바탕으로 페트 갈랑트fêtes galantes를 그린 최초의 화가 가운데 한 사람이 되었다.

페르 갈랑트는 '우아한 연회'라는 뜻으로, 야외에서 남녀가 춤을 추거나 음악을 즐기고 사랑을 하는 모습을 그린 그림을 말한다. 페트 갈랑트는 태양왕으로 일컬었던 루이 14세가 죽고 왕권이 약화되면서, 귀족들이 베르사유궁의 엄격했던 예절과 장엄한 형식에서 벗어나 파리에 화려한 저택을 마련하고 파티를 즐기던 당시의 새로운 취향과 부합되었다. 곡선으로 장식된 우아하고 세련된 가구와 파스텔색이나 은색, 분홍색 등의 밝고 경쾌하게 치장된 로코코 양식의 실내에는 진지하거나 무거운 주제보다 남녀의 사랑을 다루거나 가볍고 감각적인 작품들이 더 잘 어울렸기 때문이다.

바토는 그늘진 공원과 환희에 찬 풍경을 배경으로 자그마한 인물을 자주 그렸다. 그는 주로 당시에 유행하던 이탈리아 희극과 궁정 생

활, 병사들의 생활 등을 그렸는데 아름답고 화려하면서도 우수가 깃든 우아한 연회를 창시하여 로코코 미술의 대표적 인물이 되었다. 주요 작품으로 〈파리스의 심판〉, 〈키테라섬으로의 순례〉, 〈이탈리아의 희극 연기자〉 등이 있다.

바토는 프랑스 회화를 이탈리아화된 아카데미의 규범으로부터 해방시켰으며, 루벤스와 파올로 베로네세의 여러 요소를 채용하면서도 진정한 파리풍 양식을 창조했다는 점에서 미술사적으로 중요하다. 이 양식은 다비드의 신고전주의가 등장할 때까지 18세기 프랑스 미술의 일반적 경향이 되었다.

로코코를 대표하는 화가였지만 바토는 그림에서 풍기는 쓸쓸함처럼 평생 이방인으로 살았다. 플랑드르 출신이었던 그는 28세에 왕립아카데미 회원이 되었으나 결혼도 하지 않고 친구나 후원자의 집을 전전하며 살았다. 그야말로 이 세상에 잠깐 머물면서 아름다운 그림을 남겨 놓고 떠났다.

무대에 오르기 전 배우의 모습을 그린 〈피에로의 길〉은 바토의 자화상 같다. 배우인 그는 관객에게 행복을 주기 위해 무대에 오르지만 무대 밖에서의 표정은 어딘가 슬퍼 보였다. 바로 이 지점에서 그가 귀족과 유랑 극단의 배우를 즐겨 그린 이유를 짐작할 수 있다.

바토는 왕립아카데미에 출품한 〈키테라섬으로의 순례〉로 회원 자격을 취득했다. 이 그림은 페트 갈랑트를 연 작품이다. 그림에서 화가는 사랑의 유희를 그렸다. 하지만 채색이 밝지 않다. 이는 파티를 즐

장–앙투안 바토 〈키테라섬으로의 순례〉 1717 캔버스에 유채

기는 사람들의 기쁨이 그리 오래가지 못하리라는 것, 그들의 사랑이 영원하지 못하다는 것과 연극처럼 막 내리면 곧 끝나 버리는 덧없는 것이란 점을 의미한다.

장미 덩굴이 휘감긴 비너스 조각상은 이 섬이 사랑과 미의 여신인 비너스의 영역임을 나타낸다. 작가는 섬에서의 한때를 즐기는 남녀, 돌아갈 준비를 시작하는 사람들과 섬을 떠나기 위해 작은 배에 올라타려는 사람들로 시간의 흐름을 나타낸다. 비너스의 동반자인 큐피드들도 사랑스러운 모습으로 순례자들을 축복하듯 하늘을 날고 있다.

18세기 초 파리 시민은 평생 바다 한번 보지 못한 채 생을 마치는 사람이 대부분이었다. 제목에 '순례'라는 말이 등장해 오해할 만하지

만, 이는 연극의 한 장면을 그린 것이다. 키테라섬은 그리스 남부 펠로폰네소스 반도 남부의 라코니코스만 어귀에 있다.

그림을 해석하면서 논란이 되는 부분이 있는데, 그림 속 장면이 섬을 떠나는 장면인지 아니면 사랑의 섬을 향해 출발하는 장면인지에 대한 의견이 분분하다. 이처럼 바토의 그림은 불명확한 상황에서 느껴지는 매력을 지니고 있다.

장-오노레 프라고나르

전통적으로 그림은 신화, 영웅, 아름다움을 다뤄야 하는 게 불문율이었다. 하지만 로코코 시대엔 온갖 부도덕과 불륜이 버젓이 그림의 주제가 되었다. 장-오로네 프라고나르Jean-Honoré Fragonard 1732-1806의 〈그네〉는 그 시대를 대변하는 그림이라고 할 수 있다.

그림을 보면 한 젊은 여인이 즐겁게 그네를 타고 있다. 그네를 밀고 당겨 주는 사람은 나무 뒤편의 그늘 속에 서 있는 남편이다. 그런데 그네를 타는 여인의 앞엔 나무 속에 살짝 몸을 가린 정부情夫가 그녀의 속곳을 들여다보고 있다. 이미 정부가 와 있다는 사실을 알고 있는 여인은 다리를 한껏 쳐들어 자신의 정부에게 친절함을 과시하고 있다.

그런데 그만 신발이 벗겨져 큐피드 상을 향해 날아가고 있어 보는 이의 웃음을 자아낸다. 당시 벗겨진 신발은 어디에도 구애받지 않는 관능의 상징이었다. 사태의 심각성을 파악하지 못한 남편은 자신이 아내를 즐겁게 해 주고 있다는 사실에 스스로 대견해하는 모습이다. 처음 이 그림을 의뢰받은 화가는 그 엄청난 배덕감에 주문을 거절했

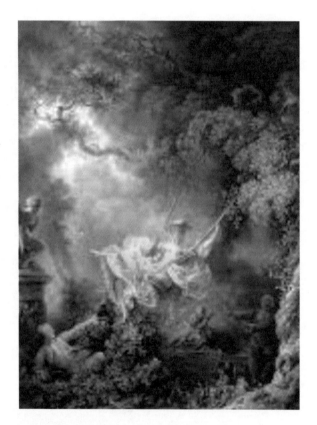

장-오노레 프라고나르 〈그네〉 1767 캔버스에 유채

쉽고 재미있는 서양미술사

고, 프라고나르가 대신 그림을 그리게 되었다는 일화가 있다.[1] 그나마 이 작품이 주제의 경박함에도 불구하고 나름의 품격을 유지할 수 있었던 것은 작가의 타고난 색채 구사 능력과 능란한 붓질 덕분이다.

왕립아카데미 회원으로 선출된 1765년 이후 프라고나르는 아예 에로티시즘을 주제로 한 작품에만 몰두한다. 그의 그림에 만족한 귀족들의 후원 덕분에 그는 큰돈을 만지게 됐지만, 대신 경박한 로코코 화가라는 불명예스런 칭호를 감수해야 했다.

프라고나르의 마지막 가는 길은 비참했다. 프랑스 대혁명의 발발과 함께 구귀족들은 단두대에 오르거나 국외로 망명해 버려 대부분의 후원자를 잃은 데다가 새로운 시대는 더 이상 막장 예술을 허용하지 않았다. 그는 졸지에 끼니를 걱정해야 하는 처지가 되고 말았다. 1806년 눈을 감을 때 프라고나르를 기억하는 사람은 거의 없었다.

1 이케가미 히데히로, 2023.

Chapter 4

신고전주의,
감성보다는 이성을

사람들은 실내장식 미술의 달콤한 감상과 에로티시즘에 실증을 느꼈다. 이에 18세기 후반 로코코는 새로운 고전주의에 자리를 내어 준다. 그 계기는 1738년에 시작된 헤르쿨라네움[1]이나 폼페이 등 고대 로마 유적의 발굴이었다. 유럽 사람들의 관심은 고대로 향했다.

신고전주의는 명확한 윤곽선과 단순한 표현, 그리고 우아함보다는 간결하고 솔직함을 이상으로 한다. 신고전주의 미술에서는 균형 잡힌 구도와 입체적인 형태의 완성 등이 우선시되었다.

신고전주의자들은 감성보다는 이성을 중시하는 교훈적인 운동을 지지했다. 이들은 색채보다 소묘와 선이 더욱 우월하다고 믿었다. 엄격하고 분명하게 소묘된 인물들은 조각에서 평평한 면에 글자나 그림 따위를 도드라지게 새기는 로마의 부조 조각처럼 원근 느낌이 거의 없이 회화 공간의 전반부에 배치되었다. 붓 자국은 거의 보이지 않아 화면은 매끈하며 구성도 단순해 로코코의 복잡한 사선 구성을 피했다. 배경에는 아치나 원주 같은 로마적 요소를 가미하고 불규칙한 곡선 대신 직선과 비례를 중시하였다.

1 이탈리아 캄파니아 지방에 있던 고대 도시. 인구는 약 5,000명이었고 나폴리에서 남동쪽으로 약 8㎞쯤 떨어져 있었다. 이 도시는 79년에 베수비오 화산이 분화했을 때 폼페이 및 스타비아이와 함께 파괴되었다.

자크-루이 다비드

자크-루이 다비드_{Jacques-Louis David 1748-1825}는 파리에서 태어나 일찍부터 그림에 뛰어난 재능을 발휘했다. 그는 처음에 로코코 스타일을 따랐으나, 1774년 로마 대상을 받으며 로마로 유학한 이후 고전적인 성향으로 바뀌었다. 그는 주로 역사화를 그리면서 고전주의를 이끌었고, 근대 프랑스 회화에서 신고전주의의 시조가 되었다. 1780-1789년 그는 프랑스에서 혁명의 당위성을 고취하는 그림으로 혁명을 지지했다.

대혁명 이후 나폴레옹의 궁정화가가 되어 〈나폴레옹의 대관식〉을 그리기도 했다. 후에 나폴레옹이 실각하자 자신의 아틀리에와 중요한 몇 개의 작품을 친구에게 맡기고는 스웨덴, 로마, 브뤼셀 등으로 망명했다.

1793년 7월 13일, 지롱드파의 젊은 미모의 여성 지지자 샤를롯 코르데가 욕실에서 장-폴 마라_{Jean-Paul Marat 1743-1793}를 암살한다. 그의 어처구니없는 비명횡사에 가장 충격을 받은 사람 중 하나는 바로 당대를 대표하던 다비드였다. 다비드는 마라와 정치적 견해가 같던 동반자이자 매우 가까운 친구 사이였기 때문이다. 다비드가 이 사건을 그린 작품이 〈마라의 죽음〉이다.

장-폴 마라는 스위스 출신 아버지에게서 태어나 영국에서 의학을 공부했으며 파리로 온 뒤에는 아르투아 백작 근위대의 군의관을 지냈다. 혁명이 발발하자마자 「인민의 벗」이란 신문을 창간하여 갈팡질팡하던 제헌의회의 태도에 신랄한 공격을 퍼붓다가 투옥되기도 했다. 1789년 대혁명 직후부터 입헌 군주제의 초안을 마련한 마라는 기자 겸 의사로서 가난한 사람들을 무상으로 치료한 인물이었다.

〈마라의 죽음〉에서 다비드는 혁명 지도자 마라를 순교자로 표현해 혁명을 극대화하고 있다. 이 그림은 다비드를 또 한 번 혁명의 주인공

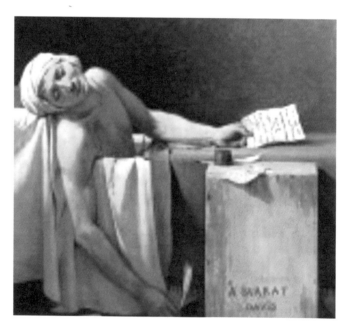

자크-루이 다비드 〈마라의 죽음〉 1793 유화

으로 옮겨 놓은 작품이다.

마라를 살해한 샤를롯 코르테의 미모로 인하여 그녀에게는 '암살 천사'라는 별명이 붙었다. 그녀는 혁명을 과격하게 추진하는 자코뱅파를 점차 혐오하기 시작했고, 자코뱅파와 정쟁에서 패한 지롱드파를 지지하게 된다. 칸에 체류하는 동안 지롱드파 의원들과 접촉한 후 마라의 암살을 모의했다.[1]

자크-루이 다비드가 그린 〈마라의 죽음〉은 꽤 유명한 작품으로 남아 있다. 작가는 심각한 피부병을 앓고 있던 마라를 깨끗하고 흠결이 전혀 없이 처리하면서 카펫, 종이, 펜 등 다른 세부 사항 역시 정리한 듯 그렸다. 다비드는 친구의 동료들, 즉 자신의 정치적 동지들에게 마라를 '사람들의 행복을 위한 글을 썼던 사람'으로 묘사하겠다던 약속을 지켰다.

이 작품은 테러를 상징하는 매우 중요한 이미지가 되었고, 혁명을 언급하던 마라와 다비드 모두 불멸의 존재로 만들었다. 아울러 '예술가의 정치적 신념이 작품에 직접 나타날 때 달성할 수 있는 감동적인 증언'으로 굳건히 자리하게 되었다.

그러나 권력 암투의 소용돌이 속에서 자코뱅파의 막시밀리엥 로베스피에르Maximilien François Marie Isidore de Robespierre 1758~1794가 숙청당하면서 그를 지지했던 다비드도 수감자의 신세가 되고 만다. 그리고 1825년 12월, 잠자듯 조용히 이승을 떠났다.

1 김인철, 2023.

장 오귀스트 도미니크 앵그르

나폴레옹이 몰락하자 자크-루이 다비드는 벨기에로 망명했고 다비드 대신 프랑스에서 고전주의 미술을 이끌어 간 이는 장 오귀스트 도미니크 앵그르_{Jean Auguste Dominique Ingre 1780~1867}이다. 앵그르 역시 나폴레옹 정권의 혜택으로 나폴레옹의 초상화를 그리기도 했다. 스승 다비드의 기념비적인 작업과는 달리 주로 귀족과 부르주아의 초상화를 그렸다.

색상보다 선이 더 우월하다고 확고하게 믿었던 앵그르는 이러한 신념 때문에 다비드와 충돌했다. 그럼에도 불구하고 앵그르는 신고전주의에 대한 차분하고 구조적인 해석과 꼼꼼한 화풍으로 많은 이에게 존경받았다.

앵그르는 프랑스 남서부에서 태어났으며, 세밀화가인 아버지에게 음악과 예술에 대해 조기 교육을 받았다. 그의 예술적 조숙함 때문에 앵그르는 11세의 나이에 왕립 조각 아카데미에 입학했고, 6년 후에는 파리로 가서 다비드에게 4년간 미술 교육을 받았다.

앵그르의 부드럽고 세밀한 화풍은 어린 시절의 조기 교육과 이탈리아 방문 경험을 포함한 다양한 영향의 결과물로 탄생된 것이다. 프랑스 혁명, 나폴레옹 1세의 흥망성쇠, 군주제의 복원, 나폴레옹 3세의

쿠데타까지 모두 겪으면서, 앵그르는 한 번도 실제와 같은 디테일, 정교한 화법, 부드러운 색채 등 자신이 고수했던 기법을 포기한 적이 없었다.

그의 대표적 작품 중 하나인 〈그랑드 오달리스크〉는 나폴레옹의 여동생 카롤린 보나파르트에게 의뢰를 받아 제작된 작품으로, 1819년 파리 살롱전에서 전시되었다. 이국적인 터키 하렘 소속의 후궁은 어딘가에 기대어 있는 전통적인 여신의 모습으로 묘사되었으나, 별다른 신화적 의미는 없다. 뒤에서 본 나른한 관능미와 창백한 팔다리는 차분하며 매너리즘 양식의 영향을 보여 준다. 앵그르는 더 우아한 선을 만들기 위해 그녀의 척추를 늘리는 등 모든 디테일을 세밀하게 계획하여 표현했다.[1]

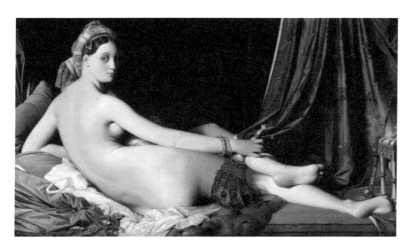

장 오귀스트 도미니크 앵그르 〈그랑드 오달리스크〉 1814년, 캔버스에 유채

1 수지 호지, 2021.

존 싱글턴 코플리

미국에도 18세기 후반 신고전주의가 유행했다. 로마 공화정이 모델이었기 때문에 로마적인 상징을 건물과 용어에 차용했다. 이후 100년 동안 워싱턴에 있는 공공건물은 모두 신고전주의 양식으로 지어졌다. 여기에는 미국 독립선언서를 작성했던 토머스 제퍼슨의 공이 컸다. 건축가였던 토머스 제퍼슨은 버지니아 대학을 고전주의 양식으로 건립하고 고전주의를 가르치는 장소로 사용했다.

재능 있는 미국 화가들 대부분이 영국에서 활동하고 미국 국민들의 대부분은 농부로 먹고살기 바빴기 때문에 미美적인 것보다 실용적인 것에 관심이 많아 미국 미술의 발전은 그만큼 뒤떨어졌다. 우상偶像을 배제했던 청교도 교회는 미술의 후원 세력이 되지 못했고 치장할 만한 거대한 건물도, 물품을 살 만한 재력가도 없었다. 초기 미국의 화가들은 독학으로 그림을 배운 사람들이거나 간판장이들이 대부분이었다.

대표적인 화가로는 신대륙의 레오나르도 다 빈치라 불렸던 찰스 윌슨 필Charles Wilson Peale 1741-1827, 미국 최초로 명성을 얻은 존 싱글턴 코플리, 신고전주의 당시 미국에서 가장 유명했던 화가인 길버트 스튜어트가 있다.

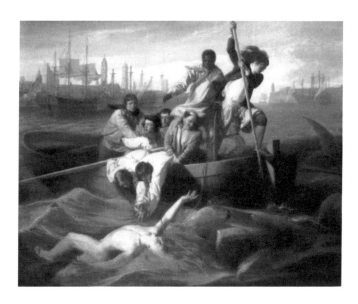

존 싱글턴 코플리 〈왓슨과 상어〉 1778 유화

　존 싱글턴 코플리John Singleton Copley1738-1815는 식민지 시대 미국의 화
가이고, 다른 한편으로 영국 화가이기도 하다. 뉴잉글랜드 지방에서
태어난 그는 초상화가인 의붓아버지에게서 그림을 배웠다. 그는 자연
과 인물을 잘 파악하고 인물의 실체감을 잘 표현한 화가로 널리 알려
졌다. 초기 미국의 미술을 이야기하려면 이 사람을 빼놓을 수 없다.
그만큼 그가 남긴 많은 초상화가 미국 회화사에서 명화로 다뤄지고
있다.

　1774년 영국으로 건너가 1779년 왕립아카데미의 회원으로 선출되
었는데, 당시 그의 그림은 미국의 입장을 대변하는 것이 아니라 오히

려 영국을 옹호하는 것이었다. 그러나 미술사에서는 그림 〈왓슨과 상어〉에서 보이듯 영국 낭만주의가 태동하는 데 중요한 역할을 한 것으로 인정받고 있다. 이 그림을 보면 연상되는 〈메두사호의 뗏목〉에 비해 제작 연대가 훨씬 빠르다. 코플리는 고전주의 양식의 초상화가인데, 이 그림 때문에 낭만주의 화가로 분류되기도 한다.

이 그림은 쿠바의 하바나 해변에서 실제로 일어났던 사건에 영감을 받아서 그린 것이다. 고아이고, 무역선의 선원이었던 14세의 브룩 왓슨이 수영을 하다가 상어의 공격을 받으면서 일어난 사건이다. 배가 정박되어 있는 항구에서 멀지 않는 곳에서 한 소년이 상어의 공격을 받고 있다.

그림을 세부적으로 살펴보면 참 끔찍한 상황이다. 바다에 빠진 소년은 이미 상어의 공격을 받아 부상을 당해 오른쪽 다리를 잃었다. 그럼에도 삶의 희망을 잃지 않고 배에 탄 다른 사람들에게 손을 내밀어 구조를 요청하고 있다. 배에 타고 있는 사람들도 필사적으로 이 소년을 구하려고 노력한다.

앞의 두 사람은 손을 내밀어 소년을 붙잡으려 하고 바로 뒷사람은 손을 내민 바다에 빠지지 않게 잡고 있다. 옆에 서 있는 흑인은 밧줄을 내려 소년이 잡을 수 있도록 하고 있다. 그리고 노를 들고 서 있는 사람은 노로 힘차게 상어의 머리를 때린다. 또 뒤의 세 사람은 노를 잡고 배의 균형을 잡으며 공포와 연민이 깃든 안타까운 표정으로 소년을 바라본다.

이 소년은 어떻게 되었을까? 이 소년의 이야기를 듣고 화가가 그림

을 그렸다고 한다. 소년은 오른쪽 다리를 잃고 평생 의족을 하고 살았다고 한다. 재난에 빠진 소년을 구하려는 사람들의 노력과 삶을 향한 소년의 몸부림, 역경을 딛고 성공한 인간 승리, 자연에 맞서 삶을 개척하는 사람들의 표상으로 이 그림을 설명할 수 있다.

이 그림에도 숨은 이야기가 있다. 이 그림의 두 주인공은 미국 뉴잉글랜드 출신의 화가와 소년이다. 그림 속의 주인공 브룩 왓슨_{Brook Watson 1735-1807}은 여섯 살에 고아가 되어 이모 집에서 살았다. 바다를 좋아한 그는 이모부 상선의 선원이 되었다,

왓슨은 자신을 영국인이라고 생각하며 늘 영국에 충성하며 산 사람이다. 병원 치료가 끝나고 캐나다의 영국군의 보급품 담당관으로 활약하다 영국으로 들어가 상인이 되었다. 이 그림이 1778년에 발표되고 유명인사가 되어 의원, 영국 은행 이사, 주지사, 런던시장 등으로 승승장구했으며, 1803년에는 귀족 칭호를 받았다.

낭만주의, 그 상상력과 독창성

낭만주의란 19세기 전반 전 유럽에 유행하던 예술운동이다. 당시 프랑스의 계몽주의와 합리주의를 강조한 이성 중심의 시대에 시민공화국이 등장하여 신고전주의적 성향에 대항하는 성격을 보였다. 즉, 르네상스에 반하여 생긴 새로운 미술사조가 바로크이고, 이후 로코코와 신고전주의를 거쳐 마침내 낭만주의가 탄생된 것이다. 아카데미즘 교육이 규칙과 모방만 강조한 데 대해 젊은 작가들이 천편일률적인 양식에 저항한 것도 낭만주의 태동의 한 원인이라 할 수 있다.

작가들은 기본적으로는 역사를 거슬러 올라가거나 현실의 문제를 직시하여 당대의 문학 작품과 긴밀히 연결된 서정적 · 서사적 영감을 얻었다. '상상력의 표출'이 낭만주의의 가장 중요한 본질이었고, 작가의 개성에 따라 나타나는 독창적 표현법을 중시하였다. 이성보다는 감성, 미와 숭고의 개념에 대한 철학적 고찰, 소묘보다는 색, 정서적인 것보다는 생동감, 보편성보다는 개인의 특성이 강조되었다.

그림의 주제로는 극적인 요소를 추구해, 역사화나 신화화뿐만 아니라 역사적 사건도 수용했다. 낭만주의에서는 명확성보다 신비성에 무게를 두었기에 선명한 색채나 대담한 필치가 선호되는 경향이 있다.

그러나 1846년에 보들레르가 '낭만주의 종언'을 선언한 것을 기점으로 낭만주의 예술운동도 쇠퇴하고 만다. 이들이 주장한 이상과 사상은 다시 사실주의와 인상주의에 전수되어 새로운 미술사조로 재편되었다.

테오도르 제리코

〈메두사호의 뗏목〉은 당시 벌어졌던 실제 사건을 테오도르 제리코 Theodore Gericault 1791-1824가 사실적으로 재현한 작품이다. 그 사건은 1816년 6월, 프랑스 식민지로 출항한 범선 메두사호가 암초에 부딪혀 난파되면서 벌어진 사건이다.

그 배에 탄 사람은 모두 400여 명이었는데 구명정에는 250명밖에 탈 수가 없었다. 구명정에 탈 사람은 선장이 정했는데, 여기에서 배

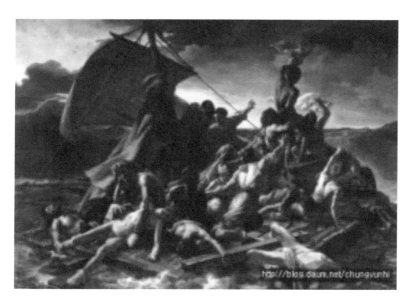

테오도르 제리코 〈메두사호의 뗏목〉 1819 유성 페인트

제된 149명은 뗏목을 만들어 생존을 위한 싸움을 시작했다. 이들은 10여 일 동안 망망대해를 표류하다가 주변을 지나던 배에 의해 구조되었는데, 생존자는 149명 가운데 단 15명이었다. 그나마 이들 중 5명은 구조 직후 바로 사망했고 나머지 사람들도 표류 과정에서 겪었던 충격을 이기지 못해 모두 정신이상 증세를 보였다고 한다.

제리코는 이 충격적인 사건을 생생하게 묘사하고자 노력했다. 그는 직접 시체안치소를 찾아가 시체들을 스케치하고, 실제로 뗏목의 모형을 만들어 보는 등 사실적인 묘사를 위해 많은 노력을 했다. 또한 그림의 완성도를 높이기 위해 난파의 다양한 양상을 보여 주는 많은 습작을 제작했다.

그렇게 13개월에 걸쳐 열정적으로 작업했다. 그 결과 가로 715㎝, 세로 490㎝에 이르는 대작을 완성했다. 거대한 캔버스 크기를 미리 떠올리면서 감상하면 그림 속의 장면이 얼마나 충격적으로 다가올지 한층 실감이 날 것이다.

바다에는 집채만 한 파도가 일렁인다. 하늘에는 폭풍우를 쏟아 낼 것 같은 검은 먹구름이 밀려온다. 뗏목의 가장자리에는 이미 죽은 시체들이 널브러져 있다. 오른쪽 앞에는 나무토막에 발이 끼인 시체 한 구가 바닷속에 머리를 박고 있다. 왼편에는 반대로 몸이 뗏목에 끼어 있는 시체가 보이는데 죽은 지 한참 된 듯 얼굴빛이 유난히 검다.

그 옆으로는 한 노인이 젊은이의 시체가 바다로 쓸려 내려가지 않도록 붙잡고 있다. 이 급박한 순간에 시체를 싸안고 있는 것은 그 젊은이가 아들이기 때문일 것이다. 노인의 얼굴을 자세히 보면 이미 동공

이 풀려 있어서 정신이 반쯤은 나가 있는 것 같다.

그런데 아직 살아 있는 사람들은 옷을 모두 입고 있거나 적어도 하의는 걸치고 있는데, 시체들은 하나같이 거의 나체 모습이다. 화가는 시체를 나체로 묘사하여 인육을 먹었던 상황을 암시하고자 한 것이 아닐까?

오른쪽 상단부에는 몇 사람이 옷을 흔들며 소리를 지르고 있다. 왜 그럴까? 수평선 저 멀리 파도 사이로 아주 작고 흐릿하게 배의 돛대가 보인다. 자신들을 구조해 줄 배를 발견한 것이다. 살아 있는 사람들의 눈과 근육이 생존의 가능성을 확인하자 꿈틀거린다. 돛이 왼편으로 잔뜩 부풀어 있는 것은 멀리 보이는 배와 다른 방향으로 뗏목이 쓸려가고 있는 상황을 보여 준다. 그 안타까움이 절규로 터져 나오고 있다.

제리코의 〈메두사호의 뗏목〉은 미술사적으로 낭만주의의 출현을 알리는 중요한 그림이기도 하다. 그전까지 서양미술은 신고전주의가 지배하고 있었다. 다비드, 앵그르 등의 화가로 대표되는 신고전주의 미술은 인간과 자연을 이상적인 모습으로 표현하였다. 따라서 단순하고 고정된 완벽한 균형미를 중시했으며 색채보다는 형태를 중요하게 생각했다.

그러한 면에서 제리코의 그림은 신고전주의의 도식화된 그림에 대해 일종의 도전장 역할을 했다. 언뜻 보면 이 그림도 균형 잡힌 삼각형 구도와 그리스 조각을 연상시키는 인체 묘사로 인해 신고전주의적인 표현으로 보인다. 하지만 이상적이고 고상한 주제를 선호하는 신

고전주의와는 달리, 제리코의 그림은 인간이 처한 극한의 고통스런 상황을 적나라하게 보여 주고 있다는 점에서 다르다.

〈메두사호의 뗏목〉은 이상적인 형태나 교훈적인 신화보다는 화가와 인간 개인의 감정을 표현하는 데 초점을 맞추고 있다는 점에서 낭만주의의 문을 여는 작품으로 꼽힌다. 드디어 미술가의 자기표현으로서의 미술이 등장한 것이다.

외젠 들라크루아

외젠 들라크루아_{Eugune Delacroix 1798-1863}는 단순한 자연 묘사에 그치지 않고 문학과 역사, 신화적 소재에 바탕한 인물을 묘사했다. 셰익스피어, 월터 스코트, 괴테 등의 문학 작품과 그리스 신화에서 많은 소재를 얻었다. 동시에 앵그르나 다비드가 고전적 회화 전통을 계승한 것과 달리 이 화가는 문학적 상상력을 동원하고, 허구적인 세계,

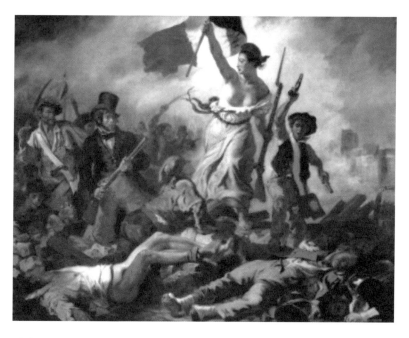

외젠 들라크루아 〈민중을 이끄는 자유의 여신〉 1830 캔버스에 유채

이국적인 풍토, 폭력과 광기에 매료되었다.

들라크루아는 외교관 아들로 출생하였으나, 당시 아버지는 불임 상태였다. 그의 생부는 영국주재 대사를 지낸 탈레랑이었는데, 둘의 외모는 매우 닮았다. 그런 이유 때문인지 화가는 어둡고 염세적 태도를 유지했다.

그의 대표작 중 하나인 〈민중을 이끄는 자유의 여신〉을 보면, 맨발에 가슴을 드러낸 여인이 깃발을 들고 그녀를 따르는 사람들을 돌아보고 있다. 한 발을 앞으로 내딛고 있는 여인의 자세에서는 곧 오른쪽 그림 밖으로 달려갈 것 같은 역동성이 느껴진다. 그녀가 가고 있는 길에는 목숨을 잃은 사람들의 주검이 쌓여 있는데, 복장을 보면 적과 아군이 뒤섞인 모습이다. 여인이 화면의 한가운데 가장 높은 곳에 위치하고 있어서 전체 구성은 삼각형 구도로 안정적이지만 한편으로는 위로 솟구치는 듯한 상승감도 강하다.

낭만주의 화가 들라크루아는 1830년 7월 혁명의 모습을 그렸다. 절대왕정으로 시대를 되돌리고자 했던 샤를 10세는 1830년 7월에 선거를 실시했지만, 결과는 반왕당파의 압승이었다. 다급해진 샤를 10세는 7월 25일에 국민회의를 해산하고 출판의 자유를 정지하는 한편 선거에 참여할 수 있는 자격을 제한하는 칙령을 발표한다. 이에 대항하여 파리 시민들은 7월 27일 저항을 시작했고, 7월 29일에는 진압군을 몰아내고 파리를 점령하기에 이른다. 결국 샤를 10세는 8월 2일 폐위되고 유배 길에 오르게 되는데, 화가는 7월 혁명의 모습을 우의적寓意的 기법을 사용하여 남겼다.

이 작품은 다양한 상징을 품고 있다. 우선 혁명군을 이끌고 있는 여인의 복장은 당시 프랑스인들의 옷이 아니라 고대 그리스 여인들의 옷과 닮았다. 여인의 이름을 마리안이라고 하는데, 마리안은 프랑스 대혁명 당시 가장 흔한 여인 이름이었던 '마리'와 '안'을 합한 것으로 혁명의 또 다른 상징적인 이름이었다.

전하는 말에 의하면, 들라크루아는 세탁 일을 하다가 혁명에 참여한 한 여성에게서 작품 속 여인에 대한 영감을 얻었다고 한다. 그렇게 보면 여인은 자유의 상징 그 자체이다. 그래서일까? 미국의 자유의 여신상도 이 모습에서 모티프를 가져왔다고 한다.

조세프 멜로드 윌리엄 터너

조세프 멜로드 윌리엄 터너Joseph Mallord William Turner 1775-1851는 영국의 화가이다. 런던에서 이발사의 아들로 태어난 그는 비밀스럽고 비사교적이었으며 약간 괴팍하기까지 했다. 1798년 세라 댄비라는 미망인과 사랑에 빠져 10년 정도 관계를 지속했으며 그녀와의 사이에서 두 아이를 낳았다. 그러나 그는 결코 결혼하지 않았으며 돈에 인색한 사람으로 작품 제작에만 전념했기 때문에 상당한 재산을 모았다.

그는 작품 소재를 찾기 위해 여행을 꾸준히 했다. 1797년 영국 요크셔와 레이크 디스트릭트, 1798년 웨일스, 1801년 스코틀랜드를 여행했으며 1802년 처음으로 유럽 대륙을 방문했다.

터너는 특히 바다를 주제로 다룰 때 뛰어난 솜씨를 발휘했는데, 가장 야심적인 작품은 〈수송선의 난파〉이다. 1802년 그에게서 해양화 한 점을 산 에그레몬트 백작은 그의 정식 후원자이자 절친한 친구가 되었다.

그는 1817년엔 워털루 전쟁터를 방문했으며 후에 이를 주제로 어둡고 낭만적인 분위기를 지닌 〈워털루 전쟁터〉를 제작했다. 1820년대에는 영국과 스코틀랜드의 여러 지방 그리고 유럽을 번갈아 가며 여행

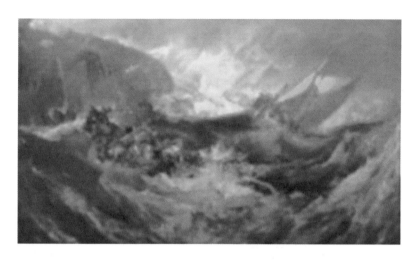

조세프 멜로드 윌리엄 터너 〈수송선의 난파〉 1810 캔버스에 유채

했다. 1821년 센강을 주제로 섬세한 느낌과 푸른색 바탕의 수채화 연작을 제작했다.

그는 말년에 더욱 유명해지고 부유해졌으며 이전보다 더 은폐된 삶을 살았다. 왕립아카데미의 원근법 교수였지만 여러 해 동안 활동하지 않다가 1838년 교수직을 사임했다. 그 후 1839년 첼시에 작은 별장을 구입하고 신분을 숨긴 채 '부스'라는 가명으로 살았다. 늙은 가정부가 그를 돌보면서 그의 개인 생활을 철저하게 보호했기에 사람들이 그곳의 화랑을 방문하기가 쉽지 않았다.

터너는 여행을 계속하여 생애의 마지막 15년 동안 이탈리아 · 스위스 · 독일 · 프랑스를 다시 둘러보았다. 관찰자들에 의하면 터너는 해외 방문 기간에 지칠 줄 모르는 의욕으로 그림을 그렸는데, 그는 유품

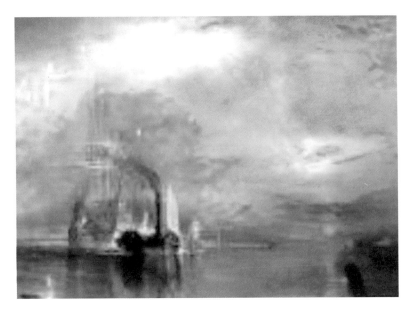

조세프 멜로드 윌리엄 터너 〈전함 테메레르의 마지막 항해〉 1839 캔버스에 유채

으로 약 1만 9,000점에 이르는 드로잉을 남겼다.

〈전함 테메레르의 마자막 항해〉는 윌리엄 터너 스스로 "나의 소중한 보물"이라고 말할 정도로 아꼈던 작품이다. 테메레르는 1805년 트라팔카 해전에서 넬슨 제독이 이끄는 영국 해군이 나폴레옹과 스페인의 연합 함대를 격파하며 큰 승리를 거두는 데 혁혁한 공을 세운 전함이다.

하지만 영국에는 산업혁명으로 인한 기계문명의 가속화로 증기선이 등장했고, 1838년 가을 템스강에서 테메레르호가 해체되기 위해 작은

증기선에 이끌려 항구로 견인되는 처연한 풍경이 펼쳐졌다. 터너는 바로 이 순간을 자신의 캔버스에 재현해 냈다. 테메레르호는 견인 당시 돛대를 비롯한 쓸 만한 물건은 모두 제거된 상태였기 때문에 목재로 된 선체만 남아 있는 모습이었다.[1]

터너는 빛과 순수한 색채를 추구하여 프랑스 인상주의 회화를 예고했다. 그의 진정한 인상주의적 스케치들은 그 당시 거의 전례를 찾아볼 수 없었고, 모네와 피사로는 1870년 런던에서 그의 작품들을 보고 큰 흥미를 느꼈다. 터너는 1851년에 죽어 세인트폴 대성당에 묻혔다.

1 이용규 외, 2020.

영국 미술

서양미술사를 살펴보면 영국 미술은 영향력이 다소 미흡했음을 알
수 있다. 기무라 다이지에 의하면 그 배경에는 두 가지 원인이 있다.
그 첫째로 영국 국교회의 성립을 꼽을 수 있다. 1534년 헨리 8세는 '수
장령'[1]을 발표하고 로마가톨릭교회에서 독립하여 국왕이 교회의 지도
자를 겸하는 영국 국교회를 세웠다.

헨리 8세 자신은 로마 교황과 인연을 끊었지만 이와 별개로 가톨릭
신앙을 평생 고수했는데, 결과적으로는 영국 국교회의 성립이 잉글
랜드 내에 프로테스탄트 운동을 활성화시키는 계기가 되었다. 이후
1559년, 헨리 8세의 딸 엘리자베스 1세Elizabeth I 1533-1603가 수장령을
다시 제정하고 영국 국교회 개혁을 추진했다. 엘리자베스 1세는 구교
와 신교의 화합을 도모했는데 예배 형식은 구교를 따르면서도 교리는
신교에 가깝고, 로마 교황이 아닌 국가원수가 교회의 최고 지도자라
는 중도 노선을 취했다. 이 때문에 영국 국교회는 신교로 분류된다.

한편 종교개혁이 거세지면서 잉글랜드에서도 성상 파괴 운동이 격
화되었다. 종교미술의 제작을 금지했을 뿐 아니라 기존의 작품까지

1 수장령(首長令)은 1534년 영국 왕 헨리 8세가 로마 교황청과의 관계를 단절하고 영국 교
 회를 관리하는 모든 권한이 국왕에게 있음을 선포한 법령이다.

마구 파괴했다. 이로써 영국 미술의 대부분이 소실되었다.

영국 미술의 영향력이 미미했던 또 하나의 이유는 18세기가 될 때까지 유럽 대륙의 예술가와 어깨를 견줄 만한 영국의 예술가가 존재하지 않았다는 점이다. 이탈리아나 프랑스에 비해 영국은 오랫동안 문화 후진국에 머물러 있었다. 영국에 르네상스 예술이 전해진 것은 르네상스의 발상지인 이탈리아보다 200년이나 흐른 뒤였고, 라이벌 프랑스와 비교해도 100년이나 뒤처졌다.[2]

독자적으로 발전한 회화 중 가장 두각 나타낸 분야는 초상화였다. 영국은 왕족과 귀족의 나라여서 초상화에 대한 수요가 높았다. 엘리자베스 1세는 자신의 신격화를 위해 초상화를 널리 이용했다. 당시 초상화를 그린 화가는 주로 플랑드르 출신이었다.

여러 화가가 신교도 박해에서 벗어나 종교의 자유를 찾아 런던으로 망명했다. 독일 출신 한스 홀바인Hans Holbein 1497~1543도 일자리를 찾아 런던으로 와 헨리 8세의 궁정화가로 일했다. 플랑드르 출신 안토니 반다이크Anthony Van Dyck 1599~1641도 찰스 1세의 수석 궁정화가가 되어 초상화가로 활동했다.

영국 미술계 최초의 거장인 윌리엄 호가스William Hogarth 1697~1764는 초상화로 두각을 나타낸 화가이다. 그는 네덜란드 집단 초상화보다 규모가 작은 컨버세이션 피스[3]라는 소모임 초상화를 선보였다. 그

2 기무라 다이지, 2020.

3 컨버세이션 피스(conversation piece)는 초상화의 한 유형을 일컫는다. 대개 크기가 매우 작으며, 비공식적이고 일상적인 배경에 실내나 실외에 있는 둘 또는 그 이상의 전신 인물을 보여 준다. 묘사된 이 사람들은 일반적으로 서로 이야기를 나누는 것으로 보인다.

는 또한 풍자화를 판화로 제작하여 부와 명예를 거머쥔 화가였다. 우
아하면서도 경쾌한 화풍을 연출한 토머스 게인즈버러Thomas Gainsborough
1727~1788 역시 초상화 문화를 이끈 화가였다.

　문화 · 예술을 대륙에서 수입했던 잉글랜드가 18세기에 이르러서야
자국의 화가들이 미술을 이끌어 가게 된다.

카스파르 다비트 프리드리히

카스파르 다비트 프리드리히Caspar David Friedrich 1774-1840는 19세기 독일 초기 풍경 화가로서 초기 낭만주의 회화에 많은 영향을 끼쳤다. 그는 특히 중기 시대에 제작한 우의적 풍경화로 유명하다. 미술가로서 그의 주요 관심사는 자연에 대한 성찰이었고, 그의 작품은 자연계에 대한 주관적 응답 같았다.

프리드리히는 1774년 9월 5일 발틱 해안가에 있던 작은 마을 그라이프스발트에서 태어났다. 루터 신앙을 믿는 엄격한 가정에서 10명의 아이들 가운데 여섯째로 태어났다. 그는 양초와 비누를 만드는 수공업자 아버지 아래서 성장했다.

프리드리히는 어린 시절부터 죽음을 자주 목격했다. 그의 어머니 소피 도로테아 베힐리는 프리드리히가 7살이 되던 1781년에 세상을 떠났다. 일 년 후에 그의 누이 엘리자베트가 죽었고, 두 번째 누이인 마리아는 1791년 티푸스로 죽었다. 그가 어린 시절에 겪었던 가장 커다란 비극은 그의 동생 요한 크리스토퍼의 죽음이었다. 프리드리히는 13살일 때 동생이 언 호수에 빠져서 익사하는 것을 지켜보아야 했다.

16세 때 그는 고향의 대학에서 건축가 퀴스토르프에게서 데생과 건축 제도를 배웠으며, 20세 무렵 코펜하겐 미술 아카데미에서 미술을

배웠다. 이때 고전주의 양식의 조각품들과 네덜란드의 풍경화에 고무되었다. 24세 때 낭만주의의 거점이었던 드레스덴으로 이주한 후 평생 그곳에서 살았고, 화가 필리프 오토 룽게, 시인 루드비히 티크, 노발리스 등과 교류했다.

프리드리히는 신비주의적 견해와 루터파의 경건주의에 경도되어 있었으며 예술의 영적인 능력을 믿었다. 그는 "인간의 절대 목표는 사람이 아니라 신과 무한이다. 애써야 할 것은 예술이지 예술가가 아니다. 예술은 무한하며, 예술가의 지식과 능력은 한정되어 있다."고 주장했다. 그에게 있어 예술은 묵상실에서 기도하는 행위와 마찬가지였다.

카스파르 다비트 프리드리히 〈빙해의 난파선〉 1823 캔버스에 유채

초기에 그는 소묘와 수채화 작품을 주로 그렸으며, 24세 무렵에야 유화를 처음 시작한 것으로 추정된다. 그의 작품 〈빙해의 난파선〉은 네덜란드 풍경화의 영향을 받았다. 이 그림은 빙산에 부딪혀 난파된 배를 형상화하고 있다. 두꺼운 빙산으로 이루어진 인간의 접근을 달 갑지 않게 여기는 북극의 위엄이 느껴지는 것 같다.

그는 1815년에 다시 발트해로 여행을 떠났다 돌아온 경험을 토대로 〈항구의 배들〉, 〈도시에 뜨는 달〉, 〈안개 바다 위의 방랑자〉를 제작했다. 그의 대표작으로 꼽히는 〈안개 바다 위의 방랑자〉는 한 남자가 안개에 잠겨 있는 산을 바라보고 있는 뒷모습을 그린 작품이다. 적막하고 광활하게 펼쳐진 대자연을 홀로 마주 보고 선 고독한 인간의 존재, 자연의 숭고함과 위대함에 대한 경외감이 드러나 있다.

이 작품에 대한 조금 다른 해석도 존재한다. 〈안개 바다 위의 방랑자〉를 포함해 여러 작품에서 프리드리히는 인물들의 정면이 아닌 뒷모습을 그렸다. 뒷모습을 그리는 것이 프리드리히의 전유물은 아니지만, 그의 그림에 등장하는 뒷모습이 파노라마의 자연경관 안에 배치되며 매우 중심적인 메시지를 전달하는 듯한 인상을 준다. 말하자면, 프리드리히의 그림에서 뒷모습의 존재는 그림을 통해 보이는 풍경 안에 '무언가 볼만한 것이 있다'는 메시지를 준다는 것이다.

안개 속에 묻힌 풍경이 '알 수 없는 미래'를 나타낸다고 할 때, 프리드리히는 그럴수록 더욱 세계 속 자신의 위치를 발견하여 더욱 자신의 내면세계에 집중하고 싶어 했던 것이 아닐까?

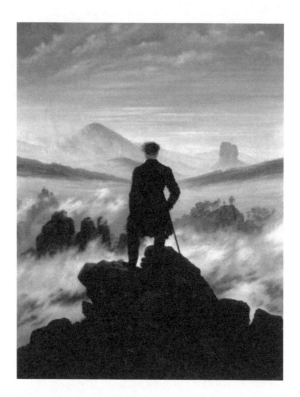

카스파르 다비트 프리드리히 〈안개 바다 위의 방랑자〉 1840
캔버스에 유채

토머스 콜

1825년 이전의 미국인들에게 자연은 위협적인 존재일 뿐이었다. 식민지에 정착한 최초의 이주민들은 드넓은 처녀림을 불태우거나 도끼로 쳐내어 들판과 마을을 만들었다. 자신들의 욕심을 채우기 위해 자연을 농지와 밭을 만들기 위한 대상으로만 취급했다.

그러다가 1830년이 되어서야 미국의 광대한 자연 그 자체가 대륙의 자랑스러운 상징이자 유산이라는 인식이 퍼져 나가기 시작했다. 이러한 감정의 변화가 미술에도 영향을 미치게 되는데, 미국의 사상가 에머슨Ralph Waldo Emerson 1803-1882과 소로Henry David Thoreau 1817-1862 같은 미국 작가들이 신은 자연 속에 있다고 설교하면서 그린 풍경화가 신의 얼굴을 그린 것으로 간주되었다.

이러한 환경 속에 '허드슨강 유파'라는 미국 최초의 자생적 미술 유파가 생긴다. 초상화 중심의 미국 미술을 낭만적 풍경화로 돌리게 한 허드슨강 유파의 리더는 바로 토머스 콜Thomas Cole 1801-1848이다.

콜은 1826년 허드슨강 서쪽 연안에 있는 캐츠킬 마을에 정착하였다. 이 마을을 중심으로 하여 북동부 지역을 주로 걸어서 두루 돌아다니며 풍경을 연필로 스케치하였다. 도보 여행에서 그린 이 스케치를 바탕으로 겨울에는 화실에서 작품을 완성하였다.

토머스 콜 〈캐츠킬산의 초가을〉 1837 캔버스에 유채

독학으로 미술을 공부했던 그는 봄, 여름, 가을 동안 허드슨 강변을
다니며 연필로 때 묻지 않은 자연을 사생하다가 겨울에 특정 장소에
대한 기억이 희미해지면 허드슨 강가의 분위기의 정수를 담은 그림을
유채로 그렸다.

콜은 〈캐츠킬산의 초가을〉에서 근경은 자세히 묘사한 반면, 원경은
멀리 갈수록 사라지듯 흐릿하게 처리하여 끝없이 광막한 미국의 자연
을 보여 주고 있다. 그의 작품들은 미국 땅이 인간의 역사가 새롭게
출발하는 원초적인 낙원이라는 긍지를 담고 있다. 이 그림을 그리기
전 콜은 "나는 폭우가 몰아치지 않는 곳에서 살 수 없을 것이다. 왜냐
하면 그 후의 장관을 볼 수 없기 때문이다."라고 했다.

허드슨강 유파 이후의 세대로 자신들이 직접 개척자로서 보아 온 야성적인 자연의 아름다움을 붓으로 그려 낸 화가들이 앨버트 비어슈타트Albert Bierstadt Albert Bierstadt 1830-1902와 프레드릭 에드윈 처치Frederik Edwin Church 1826-1902이다. 특히 비어슈타트는 숨 막힐 만큼 경이로운 자연을 한눈에 들어오게 그린 풍경화 전문 화가다. 그의 작품은 자연과 조화를 이루며 살고 있는 고귀한 자연인으로서의 삶의 모습과 함께 모험감에 넘치는 개척자 정신을 표현하고 있다.

프란시스코 고야

거장들의 후광에 힘입어 이탈리아는 유럽의 모든 화가들에게 여전히 성지로 남아 있었다. 그러나 17세기 후반 독일에서는 루벤스Peter Paul Rubens 1577-1640라는 걸출한 화가가 바로크 미술을 열었고, 프랑스에서는 푸생Nicolas Poussin 1594-1665이라는 매우 사색적인 화가가 고전주의 회화의 한 획을 그었다. 유럽의 미술이 르네상스라는 출발점에서 바로크라는 종착지로 이어지면서 드디어 새로운 전환기에 놓이게 된 것이다.

벨라스케스가 죽은 뒤 스페인은 유럽 미술계에서 있으나 마나 한 곳으로 전락하고 말았다. 몇몇 화가들이 벨라스케스가 일구어 낸 서유럽 르네상스의 명맥을 유지할 뿐이었다. 그러나 변혁은 항상 예상치 못한 곳에서 일어나는 변종과 같은 것이다. '미술사의 전환'을 이끌어 갈 주인공이 변방 스페인에서 출현했기 때문이다.

주인공은 다름 아닌 프란시스코 고야Francisco Goya 1746-1828이다. 스페인 동북부 시골 출신의 이 화가가 '근대 미술'로의 전환을 이끌었다. 그는 가난한 도금공의 아들로 태어났지만 뛰어난 재능으로 1789년 스페인 카를로스 4세의 궁정화가가 됐다. 당대 최고의 화가로 출세해 부와 명예를 거머쥐었다.

하지만 그는 불행했다. 그는 열병을 앓아 귀머거리가 되었으며, 궁정화가로 떵떵거리며 살게 되자 프랑스의 침공을 받는다. 그리고 그의 삶의 궤적이 달라지기 시작했다.

고야는 〈옷 벗은 마하[1]〉라는 누드화 한 점으로 종교재판소에 서는 불운을 겪게 된다. 이 그림은 당시 최고 권력가 중 한 사람인 마누엘 데 고도이Manuel de Godoy 1767~1851의 주문으로 제작되었다. 그러나 당시 스페인에서는 공식적으로 누드가 금지되었다.

고도이가 귀족들 간의 싸움에서 실권하면서 그가 지닌 모든 재산이 국가에 압류되었는데, 그 과정에서 이 누드화의 실체가 드러났다. 결국 〈옷 벗은 마하〉는 고도이가 함께 소장하고 있던 벨라스케스의 누드

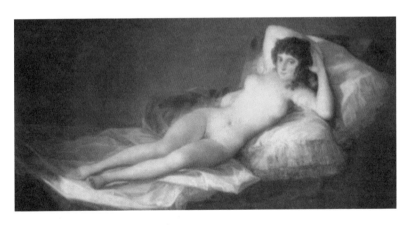

프란시스코 고야 〈옷 벗은 마하〉 1800 캔버스에 유채

1 마하(Maha) : 집시에 가까운 자유분방한 여성.

화 〈아프로디테와 에로스〉와 함께 국가에 귀속되고, 이 작품으로 고야는 당시 궁정화가로서의 직위마저 박탈당하고 만다.

그 뒤 고야는 이 작품 속 누드모델에게 그대로 옷을 입힌 작품 〈옷 입은 마하〉를 내놓아 다시 한 번 세간의 이목을 받는다. 작품 속 모델은 옷을 입고 있지만 여전히 선정적이다. 사람들로 하여금 〈옷 입은 마하〉를 보면서 〈옷 벗은 마하〉를 상기시키는 것이다. 경직된 스페인 사회에 대한 고야 특유의 통렬하고 냉소적인 항의가 아닐 수 없다.

그림 자체보다 그림을 감상하는 방법이 더 음란한 것 같다. 〈옷 벗은 마하〉는 도발적인 눈빛과 부자연스럽고 각진 몸매로 19세기 초반의 누드화 전통에서 벗어나 논란의 대상이 되었다.

〈옷 입은 마하〉는 곱게 화장도 되어 있고 상냥한 시선을 이쪽으로

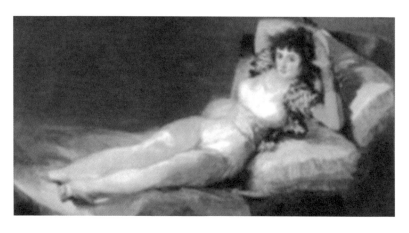

프란시스코 고야 〈옷 입은 마하〉 1800 캔버스에 유채

보내고 있다. 한편 〈옷 벗은 마하〉는 보는 사람을 도발하는 듯한 예리한 시선이 인상적이다. 또한 옷을 입은 쪽에 비해 머리 모양도 흐트러진 듯이 보인다.

두 명의 마하는 동일한 포즈를 취하고 있지만 잘 비교해 보면 시트의 구김이 다른 점을 발견할 수 있다. 옷을 입은 쪽에서는 거의 주름이 없던 시트가 누드 쪽에서는 엉망으로 구겨져 있는 것이다. 마하의 표정과 어우러져서 옷을 벗은 후에 무슨 일이 있었을지 상상하게 하는 드라마적 연출이다.

고야는 스페인 국민의 애국심을 일깨우는 걸작 〈1808년 5월 3일〉도 남겼다. 프랑스군이 고문·학살·겁탈 등 상상을 초월하는 만행으로

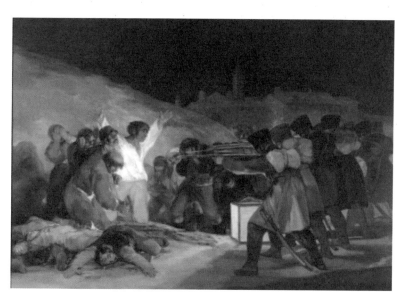

프란시스코 고야 〈1808년 5월 3일〉 1814 유화

무자비하게 스페인 민중들을 탄압하자, 1808년 5월 2일 스페인 민중은 나폴레옹군에게 항거하여 봉기했다. 그러나 이튿날인 5월 3일 밤, 수백 명의 민중이 무차별 총살을 당하고 반란은 잔혹하게 진압된다. 그 뒤 스페인 민중들은 게릴라 전투를 하며 6년간 스페인 독립전쟁을 벌였다.

그림 속을 들여다보자. 순결한 민중을 상징하는 백색의 사내가 순교를 암시하듯 두 손을 들고 두려움에 떠는 표정으로 제국의 군인들을 바라보고 있다. 아래는 선혈이 낭자하고 피가 웅덩이를 이뤘다. 잔혹한 군인들의 뒷모습은 얼굴조차 보이지 않게 처리했으며, 차디찬 총구는 가슴을 직접 겨누고 있다. 폭력과 압제를 사실적으로 묘사한 이 작품은 전쟁의 참상을 탁월하게 전달하고 있다.

고야는 전쟁 중 프랑스군에 잡혔을 때 목숨을 부지하려 나폴레옹의 형인 조세프 1세의 초상을 그렸다. 그는 위엄 있는 초상화에 담긴 충성심을 인정받아 훈장까지 받았다. 1812년 영국의 웰링턴 장군이 스페인 마드리드를 침공하자, 그는 웰링턴의 초상화도 그렸다. 그가 온갖 정치적 격변과 전쟁 속에서도 살아남을 수 있었던 비결도 그림을 통해 축적한 재산과 권력 덕분이었다. 고야에 대한 세간의 평가가 출세주의자와 민중주의자로 크게 엇갈리는 것도 이러한 행보 때문일 것이다.[2]

그래도 일말의 양심이 있었을까. 고야는 프랑스 군대가 물러나고

2 나희덕, 2021.

스페인 왕정이 다시 들어서자 외딴 '귀머거리의 집'에 홀로 들어가 자신을 저주하고 학대하며 기괴한 그림을 그리기 시작했다. 그렇게 그려진 별장 귀머거리의 집 벽의 〈검은 그림〉 시리즈 14편은 그가 죽고 나서 40년이 지나서야 세상에 알려졌다.

회화의 주제에 따른 위계

　프랑스의 루이 14세는 왕립아카데미를 설립하는데, 설립 배경에는 크게 두 가지 이유가 있다고 볼 수 있다. 첫 번째 이유는 프랑스의 예술가들을 보호하는 데 있었다. 두 번째 이유는 뛰어난 예술가들을 양성하기 위해서였다.

　그리고 그곳에서 절대왕정이 추구했던 사상을 근간으로 미술 이론들이 만들어졌다. 이러한 과정에서 왕립아카데미는 회화의 장르에 위계를 만들었고, 그중 역사화를 우위에 두었다. 많은 화가에게 눈앞의 대상을 모방하는 풍경화나 정물화보다는 국가의 영광을 드러내 보일 수 있는 역사화나 종교화에 열중할 것을 권고했다.

　왕립아카데미는 그 어떤 기관보다도 영향력이 큰 기관이었다. 1648년 루이 14세 시대의 재상宰相이었던 쥘 마자랭이 설립하고, 그의 후임인 장-바티스트 콜베르와 샤를 르 브룅이 그 기능을 확대하여 회화와 조각과 관련된 예술이론을 정립하고, 화가 지망생들을 교육했다. 왕립아카데미는 '살롱'이라는 국가적 규모의 전시회를 정기적으로 개최하고 출품작들을 심사했으며, 수상자를 선정하여 이탈리아 로마 주재 프랑스 아카데미로 유학을 보내기도 했다.

　프랑스의 예술 상황은 왕립아카데미의 설립으로 많이 나아졌지만,

아카데미가 정한 기준들 가운데 회화 장르의 위계는 당시 프랑스 화가들의 창작 활동에 있어서 하나의 걸림돌로 작용하기도 하였다. 왕립아카데미는 원칙에 따라 회화 장르의 우열을 가려 놓았으며, 그중 역사화나 종교화, 알레고리화는 가장 높은 단계의 회화로 인정하고, 나머지 다른 회화의 장르들은 열등하다고 간주하였다.

그렇다면 왜 아카데미는 굳이 회화 장르의 위계를 정해 놓았던 것일까? 왜냐하면 역사화나 종교화는 다른 장르들, 예를 들어 정물화 · 풍경화 · 인물화에 비해 대상을 표현하기가 훨씬 까다롭기 때문이다. 역사화나 종교화는 주제를 표현할 때 상상력과 더불어 오랜 시간 연마한 인문학적 지식을 필요로 하기 때문에 더 중요한 장르들로 여겼던 것이다.

사실주의,
예술에 현실을 담다

19세기 이전까지 예술이 모두 인간에 편중되어 있었다면, 19세기 예술은 자연에 편중되어 있었다. 이것이 자연주의다. 회화의 중심 소재를 보면 확실히 알 수 있다. 즉 19세기 이전 서양 회화의 주제는 '인물'이었고 '자연'은 배경이었지만, 19세기 자연주의 시대에 들어서면서 풍경화가 독립적인 지위를 얻게 된다.

미술에서의 사실주의는 자연이나 인간의 모습을 있는 그대로, 즉 사진처럼 그리는 것이 아니라 '있는 그대로의 현실'을 그리는 것을 말한다. 19세기 후반이 되면서 '예술은 현실을 있는 그대로 반영해야 한다'는 생각이 번지기 시작했다. 사회의 추악함, 불합리함, 빈곤이나 전쟁과 같은 부조리를 고발하는 수단으로 회화가 존재해야 한다는 주장이 대두된 것이다.[1]

있는 그대로의 현실을 그리다 보니 그림이 아름답지만은 않았다. 어쩌면 사실주의는 예술작품이 아름답지 않게 되는 시작점이라고도 할 수 있다.

1 나카기와 유스케. 2019.

귀스타브 쿠르베

고대 그리스 시대부터 여성의 신체는 아름다움의 상징이었다. 시대마다 표현 기법의 차이는 있었지만 이러한 생각엔 변함이 없었다. 실오라기 하나 걸치지 않은 누드라도 신성하고 아름다운 대상이었기에 외설스럽다고 생각하지 않았다. 하지만 〈세상의 기원〉은 달랐다. 흰이불을 걷어 올리고 다리를 벌린 여성은 아름다운 여인과도, 신화 속 인물과도 거리가 멀어 보인다. 그림의 모델은 쿠르베와 절친한 미국인 화가 휘슬러의 애인이라고 알려져 있다.

이 작품은 살아 있는 여인의 몸을 그대로 묘사했다. 어느 부분에서도 아름답다는 느낌은 주지 않는다. 쿠르베가 전시회에 출품할 생각으로 그린 것은 아

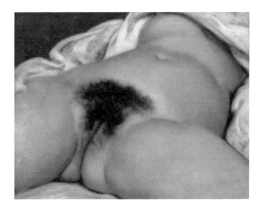

귀스타브 쿠르베 〈세상의 기원〉 1866 캔버스에 유채

니다. 오스만 제국의 외교관 칼리 베이가 에로틱한 그림을 수집하던

중 쿠르베에게 주문했다고 한다.[1]

그런데 어쩌다 이 그림이 오르세미술관에서 한자리를 차지하게 되었을까? 아마도 제목이 큰 역할을 했을 것이다. 〈세상의 기원〉은 쿠르베가 직접 붙인 것이 아니라 후세에 붙여진 제목이다. 이 그림은 19세기 후반 여성의 누드는 아름다워야 한다는 오랜 전통에 도발적 시도를 한 쿠르베의 사실주의라는 예술운동의 신호탄이 된다.

귀스타브 쿠르베Gustave Courbet 1819~1877는 19세기 혁명의 시대를 누구 못지않게 열정적으로 살았던 사회주의적 정치 성향을 지닌 화가로서 그는 언제 어디서나 자신의 정치적 입장을 명확히 밝혔다. 당연히 그의 작품에는 그 자신의 정치적인 지향이 선명하게 남아 있다.

이런 의식을 지닌 쿠르베가 가장 애착을 갖고 제작한 작품 가운데 하나가 〈화가의 아틀리에〉이다. 이 작품은 언뜻 보기에 화가와 그의 모델들을 한데 모아 놓고 그린 단순한 군중 초상 같다. 그러나 이 그림은 평범한 집단 인물화에 그치지 않고 당대의 현실과 그것이 어떻게 판단되어야 할 것인가에 대한 작가의 진지한 성찰이 담긴 작품이다.

그림을 보면, 화가가 가운데서 풍경화를 그리고 있고, 옷을 벗은 모델은 화가에게 '예술적 영감을 주는 뮤즈'이자 '진실'을 의미한다. 어린아이는 '때 묻지 않은 순수한 예술'을 의미한다. 쿠르베는 문인인 샹플

1 아키모토 유지, 2020.

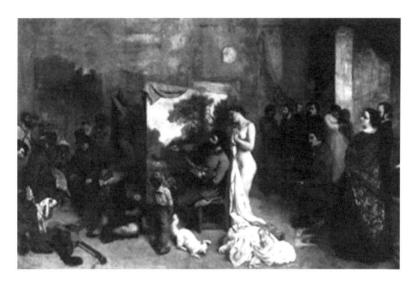

귀스타브 쿠르베 〈화가의 아틀리에〉 1855 유성 페인트

뢰리에게 보낸 편지에서 오른쪽에 있는 이들이 동료 화가와 친구, 후
원자들이라고 밝히고 있고, 왼쪽에 있는 이들은 일상을 사는 다양한
인간상이라 밝히고 있다. 오른쪽에 있는 이들 가운데는 사회주의자
이자 무정부주의자인 프루동, 「악의 꽃」의 시인인 보들레르 등이 보여
의식화된 예술가로서 화가의 남달랐던 지적知的, 이념적 배경을 읽을
수 있다.[2]
 왼쪽에 있는 이들은 언뜻 보기에 화가만 알 수 있는 익명의 인물들
같다. 쿠르베가 이들에 대해서는 구체적인 언급을 하지 않아 한동안

2 이용규 외, 2020.

그렇게 치부되어 왔다. 그러나 그림이 그려질 당시에 사람들은 화가의 언급 없이도 이들이 누구인지 웬만큼 알 수 있었다. 맨 왼쪽 유대인의 복장을 한 이가 당시의 산업팽창을 주도한 국무장관이며, 그 옆의 성직자 모습을 한 이가 수구 왕당파의 가톨릭 언론인, 그리고 그 옆의 인물은 누구인지 분명하지는 않지만 대혁명의 지지자이다.

그 밖의 인물들은 나폴레옹 3세가 뒤에서 사주한 이탈리아, 헝가리와 폴란드의 반란 세력과 영국의 산업혁명으로 곤궁에 처한 기층 서민 등으로 밝혀졌다. 그들 앞에 사냥총을 들고 앉아 있는, 수염이 난 이가 바로 황제 나폴레옹 3세이다. 서로 이해가 엇갈리는 이들이 이렇게 어우러져 있는 것은 당대 유럽의 일상에 잠재해 있는 갈등과 폭력을 형상화한 것이었다.

이후 프랑스는 과연 어떻게 전개되어 갈 것인가. 이 그림을 통해 쿠르베는 그것을 묻고 싶은 것이다. 쿠르베가 화면의 왼쪽과는 달리 오른쪽에 프루동과 샹플뢰리 등 자신과 유사한 입장을 지닌 사람들만을 그려 넣은 것은 결국 이 '진보세력'이 역사의 심판에서 승리할 것이라는 확신을 드러낸 것이다.

현실이 어떠하든 이처럼 혁명에 자신의 신념을 묻은 쿠르베는 파리코뮌 당시 나폴레옹 주의의 상징인 방돔 광장의 기둥 철거를 제안하고 국민방위대에 대포를 기증하는 등 철저히 보수 기득권층과 맞섰다. 이것이 빌미가 되어 파리코뮌이 붕괴된 뒤 옥살이까지 하게 된 그는 1873년 스위스로 망명해 그곳에서 생을 마쳤다.

에드워드 호퍼

미국 화가 중 에드워드 호퍼Edward Hopper 1882-1967는 사실주의 화가
이자 유화 작품으로 유명하지만, 수채화와 판화에도 뛰어난 능력을
보였다. 주로 도시와 교외의 풍경과 소시민들의 일상적인 모습을 그
린 호퍼의 풍경화들은 가장 미국적인 요소를 담은 것으로 평가받는
다. 아울러 그의 풍경화는 익숙하면서도 낯선 느낌을 통해 적막하고

에드워드 호퍼 〈철길 옆의 집〉 1925 캔버스에 유채

외로운 현대 미국인의 정서를 표현하고 있다. 주요 작품으로 〈철길 옆의 집〉, 〈주유소〉, 〈밤을 지새우는 사람들〉 등이 있다.

호퍼의 작품에선 고독한 시민의 모습을 엿볼 수 있다. 자신이 태어난 뉴욕이 대도시로 변해 가는 과정을 지켜본 그는 1920년대부터 1960년대까지 도시 생활을 주제로 그렸다. 이 시기, 전 세계에서 가장 풍요로웠던 미국에서 그는 왜 이런 풍요로움과는 동떨어진 고독한 사람을 그리게 되었을까?

지금은 20세기 미국 최고의 사실주의 화가로 평가받지만, 사실 그는 10년 이상의 긴 무명 시절을 거쳤다. 호퍼는 자신이 혐오했던 삽화가로 일하며 생계를 유지했다. 서른한 살 때 뉴욕 아모리쇼에서 첫 그림을 팔았지만, 그 후 마흔한 살 때까지 단 한 점도 팔지 못했다. 눌변에 내성적이었던 그는 심리적으로 고립되고 위축된 채 고독한 10년의 세월을 견뎠다.[1]

호퍼는 도시인의 고독감을 표현하기 위해 인물의 동작을 모두 정지시켰다. 굳은 표정과 더불어 몸짓도 딱딱하게 멈춘 상태다. 그리고 인물의 고독을 강조하기 위해 빛을 이용했다. 따뜻한 인간관계를 희망하는 도시인의 욕망은 빛으로 더욱 강조된다. 고독으로부터 탈출하고 싶은 어두운 내면과 빛을 대비시키며 호퍼만의 빛을 탄생시킨 것이다.

호퍼의 그림을 보는 이들은 그림 속 주인공의 내면을 들여다보고

1 이은화, 2023.

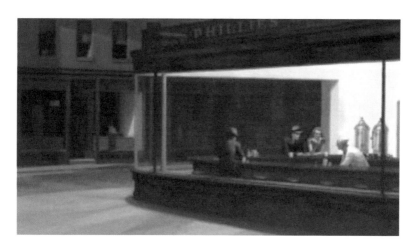

에드워드 호퍼 〈밤을 지새우는 사람들〉 1942 캔버스에 유채

쉼을 얻기도 한다. 또 나 혼자만 외로운 건 아니라는 잔잔한 위로와 감동을 받기도 한다. 에드워드 호퍼는 현대사회의 고독한 군중을 그린 20세기를 대표하는 화가로, 21세기 세계인들에게도 공감을 얻고 있다.

호퍼는 또 도시의 특징인 익명성을 독특한 방법으로 표현했다. 멀리서 관찰해 거리감을 느끼게 하는 화법이다. 그림 속 인물과 감상자는 낯선 관계, 바로 익명성을 갖게 된다. 대부분의 인물은 정면을 응시하지 않고, 시선은 공간 속을 비껴간다. 이러한 시선의 거리까지 더해져 고독한 군중에 대한 묘사는 더욱 강렬해진다.

그 대표적 그림 〈밤을 지새우는 사람들〉은 도시의 소외감을 강렬하게 묘사한 그림으로, 익명의 네 사람은 감상자로부터 분리되고 서로

의 관계도 그렇다. 화가는 빛을 이용해 고독으로부터 탈출하고 싶은 인물의 어두운 내면을 더욱 잘 나타냈다. 식당 한가운데 있는 이 여인은 불타는 듯한 머리 색깔과 빨간색 드레스로 두드러진다. 그 여인은 두 남자 손님이나 웨이터와 어떤 교류도 없이 혼자 생각에 잠겨 있는 것 같다.

그림의 대부분이 빈 공간으로 채워져 있다. 비대칭적인 구도가 인물이 있는 곳으로 시선을 이끈다. 그러나 불균형은 없다. 구도는 고전적인 삼등분의 법칙을 따르고 있으며, 인물들이 캔버스의 반을 차지하고 있어서 균형감을 이룬다.

그랜트 우드

미국 아이오와주 출신의 화가 그랜트 우드Grant Wood 1891-1942는 〈아메리칸 고딕American Gothic〉으로 20세기 미국의 현대미술사에 큰 획을 그었다. 유화뿐 아니라 석판인쇄, 도예, 금속 등 다양한 매체를 소재로 작업했다. 1913년 시카고 아트 인스티튜트 대학에서 은세공예를 배웠지만 그에게 많은 예술적 영향을 미친 것은 네 번의 유럽 여행이다. 독일과 프랑스 등을 여행하는 동안 북유럽 르네상스 미술과 인상파 미술에 대한 안목을 키웠다.

온갖 시련에도 굴하지 않은 강인한 미국인의 개척정신을 보여 주고 있는 그림이 〈아메리칸 고딕〉이다. 그는 당시 동부 중심의 미술계 판도에 거부감을 갖고 있었던 존 스튜어트 커리, 토머스 하트 벤톤 같은 중서부 지역 출신 화가들과 뜻을 같이하면서 지역주의 계열의 대표 주자로 나섰다. 지역주의는 대략 1925년부터 1945년 도시 발전과 급속한 기술 발전을 의도적으로 멀리하고, 당시 유럽과 미 동부에서 유행하던 추상주의 화풍에 맞서 중서부 지역의 풍광과 생활에 초점을 맞춘 미국 미술운동의 한 유파이다.

우드의 대표작으로는 미국 현대미술의 아이콘인 〈아메리칸 고딕〉을 비롯해 고향인 아이오와주의 풍광과 일상을 그린 〈고향의 봄〉, 〈스톤

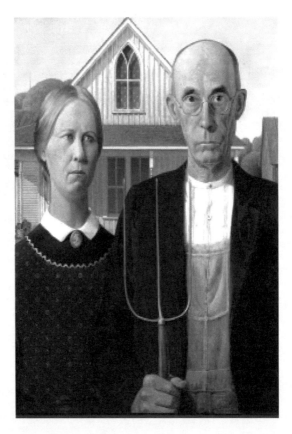

그랜트 우드 〈아메리칸 고딕〉 1930 비버 보드에 유성페인트

시티〉 등이 있다.

1930년, 우드는 아이오와주 엘턴에 있었다. 그는 이 작고 소박한 집이 구조적으로 우스꽝스러워 보이는 데 흥미를 느꼈다. 미국 목수가 고딕 양식으로 지은 목재 주택에 고딕양식 창문이 달려 있었다. 그는 봉투 뒷면에 그 모습을 스케치했다. 그는 집주인에게 허락을 받은 뒤 다음 날 다시 가서 판지에 유채로 스케치하며 지붕의 각도를 더 넓히고 창문을 더 길게 만들었다. 우드는 그런 집에 살 만한 부류의 사람에 대한 환상을 표현한 것이다.

우드는 그 집과 그곳에 살 것 같은 사람들을 그리기로 결심한다. 여인은 남자의 아내 또는 딸로 해석되지만 우드는 딸을 그린 것이라고 명시하고 있다. 이 그림은 세월이 흘러도 변치 않는 수수께끼 같은 묘사로 평가받으며 '미국의 모나리자'라는 별명을 낳았다.

큰 키에 어두운 표정의 남자는 우드의 치과의사 바이런 맥키비 선생을 모델로 한 것이다. 그는 단호히 정면을 응시하며 고딕 복고풍의 시골 농가 앞에 서 있다. 그의 길쭉한 이목구비는 그림 전반에 두드러진 고딕 양식을 강조한다. 우드는 두 사람을 따로 그렸는데, 이 그림에 대해서 다음과 같이 말했다. "나는 미국 사람들에게 전달하고 싶은 것을 염두에 두고 있었다. 그것은 평화가 가득한 나라, 보존하기 위해 희생할 만한 무한한 가치가 있는 국가의 모습이었다."

그는 이 그림을 대공황 당시에 그렸는데, 침울한 색채들이 시대상을 반영한다. 질감의 사실적인 표현은 우드가 독일과 플랑드르 미술을 연구한 데서 발전했다. 소도시의 분위기와 미국 농촌의 일상을 강

조했던 지역주의는 대공황 당시 만연했던 절망적인 느낌과 대조를 이루었다. 우드는 "그림을 위한 가장 좋은 아이디어들은 모두 소젖을 짜면서 얻었다."고 말했는데, 이는 지역주의 운동의 사고방식을 잘 보여 준다.

　1930년 시카고 미술관의 심사위원단이 이 작품에 300달러의 상금을 수여한 이후로 미술가들은 미국을 사로잡은 이 작품의 숨은 의미를 발견, 해독하며 엄청난 글을 쏟아 냈다. 그들은 특히 화면 앞을 가득 채운 무표정하고 헤아리기 어려운 표정을 한 두 사람 뒤로 솟은 목조 농가의 구조를 살폈다. 또한 두 중심인물의 관계와 예술가의 의도가 미국 중서부의 가치관을 기념하는 것인지 혹은 풍자하는 것인지에 대해서도 초점을 맞추었다.

　미국의 중부를 묘사한 것으로 미국에서 제작된 회화 중 가장 유명한 작품 속 장면은 그것을 둘러싼 듯 보이는 초라한 지평선을 넘어 저 멀리 발견되지 않은 우주로까지 뻗어 나간다. 그만큼 이 그림은 비밀스러운 매력을 담고 있다.

인상주의,
작업실 밖으로 뛰쳐나가다

인상주의는 1860년에 프랑스에서 시작하여 19세기 말까지 지속된 근대 예술 운동의 하나이다. 인상주의는 미술에서 시작하여 음악, 문학 분야에까지 퍼져 나갔다. 인상주의 그림의 특징은 야외에서 햇빛 아래의 음영을 화가의 순간적이고 주관적인 느낌, 즉 인상 그대로 그렸다는 점이다. 대표적인 화가로는 모네, 르누아르, 세잔 등을 들 수 있다.

야외에서 자연물을 자유롭게 관찰하며 그림을 그리려면 화가는 미술 도구를 자유롭게 운반할 수 있어야 했다. 오늘날 우리에게 익숙한 튜브물감이 19세기 중반에 발명되면서 화가들은 작업실 밖으로 나올 수 있게 되었다. 르누아르는 "튜브 물감이 없었다면 인상주의는 없었을 것"이라는 말을 남기기도 했다.

화가들이 자유롭게 마을을 떠나 여행할 수 있게 된 데에는 이동 수단의 영향도 컸다. 영국에서 19세기 초에 증기기관차가 발명된 이후 1830년경에는 승객들을 태운 증기기관차가 세계 최초로 운행되어 인상파를 교외로 이끄는 수단이 되었다.

사실주의가 가식과 편견을 벗고 현실에 다가가려 했다면, 인상주의는 자연과 현실 속 대상의 시각적인 진실에 가까이 다가가려 했다. 그 방법의 하나로 인상주의가 주목한 것은 대상 표면에 나타나는 빛의 변화를 통한 색의 변화였으며, 이런 점에서 당시 과학의 업적과 이론에 주목했다.

클로드 모네

클로드 모네Claude Monet 1840-1926가 활동하던 시기엔 지금처럼 개인 전시회가 없었다. 오직 살롱에서만 화가들이 자신의 작품을 발표할 수 있었다. 따라서 살롱은 기성화가, 제자들, 신진 작가들이 자신의 예술적 재능을 뽐낼 수 있는 유일한 장소였다. 작품은 6주간 전시되 었는데, 비평가들의 평가는 화가들에게 생명줄과도 같았다.

모네는 사물을 보고 또 보면서 그 대상의 이야기를 듣고자 하였다. 오늘날, 우리는 화가가 현장에서 직접 사물을 보면서 그리는 것을 당 연하게 여긴다. 하지만 당시만 해도 야외에서 그림을 그린다는 것은 상당히 충격적인 일이었다.

자연을 대상으로 그리는 그림은 화실에서 그리는 그림과 달랐다. 화실에서 그린 풍경화는 색을 겹겹이 칠하고, 깊이를 표현하며, 세부 를 묘사했다. 하지만 시시각각 변하는 풍경을 화실에서 그린다는 것 은 불가능한 일이었다. 하늘에 떠 있는 구름, 밀려오는 파도 등을 재 빠르게 그려 내야 했다. 모네의 그림이 17세기와 18세기의 풍경화보 다 가볍게 느껴지는 것도 이러한 이유 때문이다.

우리가 모네의 그림 인생을 이해하려면 그의 스승 외젠 부댕Eugène Louis Boudin 1824-1898을 알아야 한다. 부댕은 프랑스 출신으로 여러 화

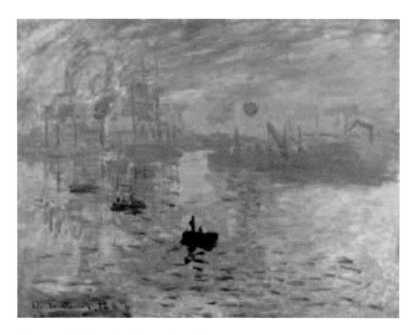

클로드 모네 〈인상: 해돋이〉 1872 유성페인트

가와 함께 인상파를 창시한 사람이며 야외에서 그림을 그렸던 첫 번째 풍경 화가였다. 그러다가 튜브물감이 유통되기 시작하면서 부댕은 모네를 야외로 끌고 나와 그림을 그릴 수 있도록 환경을 열어 주었다.

우리가 또 기억해야 하는 것은 모네의 걸작들이 당시엔 천박한 그림으로 평가되었다는 점이다. 1860년대 후반, 모네의 그림들은 보수적인 미술협회로부터 거절당하면서 모네를 비롯한 르누아르, 피사로 등의 예술가 몇몇은 1873년에 '인상주의'를 결성한다. 그때 모네는 〈인상: 해돋이〉 작품을 선보이는데, 그의 그림은 아마추어 작품이라며

비아냥을 받게 된다.

우리가 알고 있는 〈인상: 해돋이〉의 원제목은 〈인상〉이었다. 모네가 이 제목을 붙인 이유는 특별하지 않다. 말 그대로 자신의 고향 집 부근 항구를 바라본 순간의 인상을 그려 낸 데서 이러한 제목을 붙인 것이었다. 그러나 당시 전시회 비평가 루이 르루아가 〈인상〉이라는 제목을 조롱하듯 전시 감상기를 썼다.

그래서 전시 도록을 만들 때 다른 동료들이 작품의 제목을 재요구했고, 그가 즉흥적으로 떠오르는 대로 말해 준 것이 〈인상: 해돋이〉였다. 이 그림을 보수적인 미술평론가들에게는 충격을, 천편일률적인 화단에는 신선한 자극을 던져 주었다. 빛에 따라 같은 대상이 얼마나 다르게 보이는가를 입증한 모네의 그림들은 인상주의의 탄생을 알리는 축전이었다.[1]

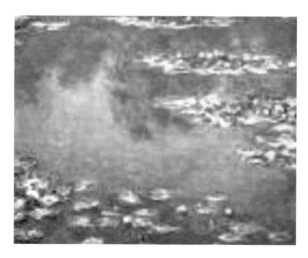

클로드 모네 〈수련〉 1919 캔버스에 유채

1 실비 파탱, 1996.

시골의 삶을 좋아했던 모네는 파리 근교의 조용한 마을인 지베르니에 정착하여 연못 위에 핀 수련과 정원을 그리며 노후를 보냈다. 그는 지베르니에 정착한 후부터 세상을 떠날 때까지 자기 집 정원에 있는 수련만 250여 점을 그렸다. 백내장으로 앞이 보이지 않게 되면서 화가의 수련 연작은 시간이 갈수록 연못과 수련의 경계가 흐릿해져 마치 추상화처럼 변해 가는 것을 볼 수 있다.

특히 모네가 78세부터 86세로 세상을 떠나기 전까지 작업한 것으로 알려진 〈일본식 다리〉 연작은 말년에 이르러서야 완성됐다. 모네는 〈일본식 다리〉 연작에서 작품마다 각각 다른 조명 · 구도 · 색채 조합을 사용했다는 것이 밝혀졌다. 모네가 사계절뿐만 아니라 하루 동안의 시간, 날씨의 변화까지 작품에 담아낸 것이다. 모네가 말년에 스스로 고백한 대로 "표현하고 싶은 것을 다 표현"하게 된 셈이다.

회화 역사에서 인상주의 화가들이 특히 중요하게 다뤄지고 있는데, 그 이유는 그들이 빛을 그렸기 때문만은 아니다. 인상주의가 등장하기 전까지 화가들은 족쇄를 차고 있었다. 그들은 신화 속 장면을 상상해 그리거나, 귀족 초상화를 제작했다. 화가보다는 작품 그 자체가 중요했다. 모네는 이 족쇄를 끊었다.

모네 이후로 화가의 개성이 중요해졌다. 화가 개인이 어떻게 세상을 바라보고, 어떤 방식으로 그림을 그리는가가 화두가 된 것이다. 무엇이든 그릴 수 있게 된 화가들은 해방감을 느꼈다. 표현주의, 큐비즘, 초현실주의와 추상주의 사조는 그렇게 인상주의 화가들이 이룬 해방의 축복 속에서 태어났다.

에두아르 마네

마네의 아버지는 법무부의 고위 관리였고 어머니는 외교관 딸로, 마네는 부르주아 가문 출신이었다. 아버지는 뛰어난 매너와 화술로 보헤미안 예술가와 지식인의 대부였다. 19세기 중반 파리는 왕조에서 민주주의로, 그리고 또다시 사회주의적 실험으로 반전에 반전을 거듭하는 소용돌이 속에 있었다. 이런 정치적 역동성은 화가들에게도 영향을 미쳐 다양한 시도가 이뤄졌다.

마네Édouard Manet 1832-1883는 파리에서 유명한 화가였던 토마 쿠튀르 Thomas Couture 1815-1879의 화실에 들어가 그림을 배웠다. 쿠튀르는 역사화를 그린 화가였다. 당시 모든 화가의 꿈은 살롱전 통과였다. 이 등용문을 넘지 못해 목숨을 끊은 화가가 있었을 만큼 살롱전의 권위는 막강했다.

1859년 마네는 〈압생트를 마시는 사람〉이라는 그림으로 살롱전에 참여했다. 그러나 결과는 탈락이었다. 비평가들로부터 비난을 받은 마네는 낙담했다. 그는 지금의 파리를 있는 그대로 그린 것이 왜 문제가 되는지 납득하지 못했다.

1863년, 마네는 다시 살롱전에 도전했지만 이번에도 탈락했다. 마

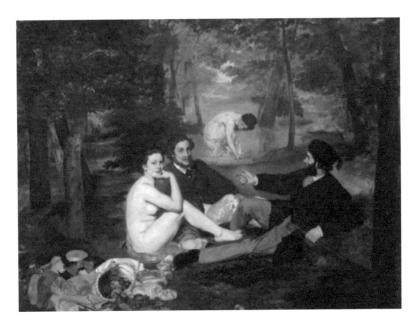

에두아르 마네 〈풀밭 위의 점심 식사〉 1863 캔버스에 유채

네처럼 살롱전에서 낙선한 젊은 화가들은 보수적인 살롱전이 새로운 형식의 그림을 배제한다고 강하게 반발했다. 나폴레옹 3세 황제는 이 분노를 잠재우려고 이례적으로 살롱 데 르퓌제(반 살롱전) 개최를 지시했다. 이에 따라 살롱전에서 떨어진 그림을 모아 전시회를 열었다.

이 전시회에 마네의 〈풀밭 위의 점심 식사〉가 걸렸다. 낙선전을 찾은 황제조차 〈풀밭 위의 점심 식사〉를 보고 "참으로 뻔뻔스럽군."이라며 고개를 돌렸다. 〈풀밭 위의 점심 식사〉는 숲속에서 양복을 입은 남자 둘과 한 여성이 한가롭게 놀고 있는 모습을 그린 작품이다. 여성이 나체라는 점이 문제였다. 마네 이전에도 서양화에서 누드는 흔했다.

다만 그림에 등장하는 나체 여성은 인간이 아니라 신이었다. 마네는
이 관행을 깼다.

마네는 곧이어 〈올랭피아〉라는 그림을 공개했다. 옷을 입지 않은
여성이 침대에 비스듬히 누워 있는 그림이다. 이 여성도 관객을 바라
보고 있다. 마네는 여신을 뒷골목 여인으로 대체한 것이다. 이 그림
에 쏟아진 비난은 〈풀밭 위의 점심 식사〉 이상이었다.

조각가이자 비평가인 자카리 아스트뤼크와 에밀 졸라는 마네가 그
어떤 화가도 겪어 보지 못했을 정도로 광범위한 비난의 대상이 되었
을 때 그를 옹호해 주었다. '올랭피아'라는 멋진 이름은 아스트뤼크가

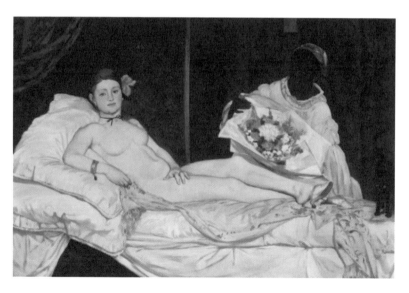

에두아르 마네 〈올랭피아〉 1863 캔버스에 유채

쓴 시에서 왔다. "꿈꾸기에 지친 올랭피아가 선잠을 잘 때…" 졸라는 유명한 그림이 불러일으킨 폭풍의 와중에 스캔들을 일으키면서 예언적으로 용기 있게 썼다. "마네 씨의 자리는 루브르이다.[1]"

그림 속 여인은 벌거벗은 데다가 목걸이로 창녀의 장식물인 벨벳 끈을 둘렀다. 팔찌와 슬리퍼 역시 나른하게 늘어진 여인을 떠오르게 한다. 꽃다발을 들고 서 있는 흑인 하녀는 지금 문밖에 손님이 기다리고 있음을 암시한다. 당시 난교하는 대표적 음란 짐승으로 알려진 새까만 고양이도 올랭피아의 발아래 앉아 있다.

마네에 대한 대중의 분노는 걷잡을 수 없었다. 길거리에서 사람들은 마치 중범죄자 보듯 그를 쳐다보거나 침을 뱉기도 했다. 도처에서 분노를 표했지만 사실 위선에 불과했다. 파리에는 매춘부들, 거리의 여자들, 정부들이 흔했기 때문이다. 그는 프루스트에게 썼다. "공격을 받는 동안 내 안에서는 삶의 원동력이 사라졌다네. 사람들은 끊임없이 모욕당하는 게 어떤 기분인지 잘 몰라."[2]

반면 대중의 기대를 저버린 마네는 대소동을 견디다 못해 1865년 8월 스페인으로 떠났다. 오늘날 〈올랭피아〉는 미술사의 한 획을 긋는 작품으로 존중받고 있다. 당대 관습에 맞서 싸웠던 마네가 역사의 승리자가 된 것이다.

일반인들은 마네를 인상주의자라고 알고 있지만 그는 인상파와 어느 정도 거리를 유지했다. 오랫동안 추문에 시달린 경험 덕분에 그의

1 조르주 바타유, 2020.
2 하비 래츨린, 2009.

휘하에는 젊은 급진파들이 많이 모여들었다. 그러나 인상파 화가들의 성화에도 불구하고 그는 한 번도 인상파 전시회에 참여한 적이 없다. 그는 오로지 살롱전에만 관심을 두고 있었다. 그는 일찍이 인위적으로 꾸미는 그림을 거부한 채 새로운 시대사조인 인상주의에 깊이 공감했다. 어떤 유파에도 속하지 않았지만 마네는 생전에 이미 그의 이름 자체가 상징이 된 인물이었다.

50세가 된 마네는 류머티즘을 앓는 도중 합병증까지 덮쳐 왼발을 절단하는 수술을 받았다. 그리고 그 후유증으로 51세에 눈을 감았다. 그가 떠난 후 인상주의 화가들은 이 그림을 루브르 박물관에 기증하려 했다. 하지만 그의 그림은 문전박대당했다. 그러나 20세기 들어 인상주의 화가들의 위상은 달라졌다. 그들은 회화에 자유를 선사한 영웅으로 존경받기 시작했다. 마네도 재평가받았다. 〈올랭피아〉는 마네가 떠난 뒤 27년이 흐른 1907년, 루브르에 걸렸다.

마네의 모든 명화에는 복잡한 그의 사생활이 연관되어 있다. 마네의 첫사랑은 네덜란드 출신의 세 살 연상인 수잔 렌호프였다. 무언가를 혼자 깊이 간직한 눈동자를 가진 그녀는 누가 그 비밀을 알까 봐 조심스러워하는 몸짓과 입술을 하고 있었다. 렌호프는 마네의 아버지와 절친이었다. 심지어 두 사람이 연인 관계라는 루머도 있었다.

마침 마네가 등록한 화실이 렌호프 교습실에서 가까웠다. 아버지는 마네를 이 학원에 보내 피아노를 배우게 했다. 19세인 마네도 렌호프를 친누나처럼 따랐다. 마네가 교습소에 다닌 지 2년째 되던 해인 1852년 어느 날, 렌호프가 아들을 낳았다. 모두 마네의 아이라 추

측만 했다. 그녀는 아이의 대부를 마네로 정하고 자신의 남동생에게 입적한 다음 네덜란드로 가서 혼자 기른다. 아들이 태어난 지 10년 후 마네의 아버지가 세상을 떴는데, 그다음 해 마네와 렌호프는 결혼한다.

마네의 뮤즈이자 제자이고 연인이었던 베르트 모리조는 이미 결혼한 마네와 이루어질 수 없는 사랑에 가슴앓이를 하다가 엉뚱하게도 마네의 동생인 외젠 마네와 결혼한다. 사랑하는 여인을 동생에게 보내야 하는 마네와, 그렇게 마네의 가족이 되어 그의 옆에서 그의 아내를 질투하며 그 옆에 있고 싶은 베르트 모리조였다. 외젠 마네와의 사이에서 딸 쥘리 마네가 태어난다.

마네와 베르트 모리조 사이에는 무수한 소문이 떠돌았지만, 사랑은 그 당사자들만 아는 이야기이다. 그들의 러브 스토리는 너무나 많이 알려진 데 반해 동생과의 결혼 생활에 관한 얘기는 찾기 힘들다.[3]

3 박정자, 2009.

살롱전

1667년 프랑스 미술 아카데미가 창립 기념으로 전시회를 열게 되었는데, 이후 정기적 또는 비정기적으로 200년 동안 국왕의 후원 아래 개최되었다. 이 전시회를 '살롱전'이라고 부르는 이유는 전시 장소가 루브르의 정사각형 건물인 살롱 카레Salon Carré(사각형의 방)였기 때문이다.

화가들에게 이 살롱전은 제도권 미술 세계에 진입하는 관문이었다. 자신의 작품이 심사위원들의 심사를 통과하면 전시장에서 가장 좋은 자리에 걸릴 수 있는 자격을 얻었다. 하지만 낙선하면 작품이 전시장에 걸릴 수 없을 뿐만 아니라 개인 구매자들에게 파는 것도 곤란한 지경에 놓이게 되었다. 이 때문에 살롱전에는 심사위원들의 비위에 맞는 그림이 걸리기 일쑤였다. 주로 에콜 데 보자르 출신의 그림들이 높은 점수를 받았다.

그러자 갈수록 아카데미가 요구하는 고전적 취향의 그림에 반기를 드는 화가들의 입김이 거세졌다. 들라크루아의 경우는 어쩌다 살롱전에 걸리게 된 그의 그림 앞에서 한 관람자가 "손가락을 다 잘라 화가 일을 그만두게 하겠다."는 저주에 찬 악담까지 들을 정도였지만, 훗날 아카데미 회원이 되어 살롱전 심사위원으로까지 활동하게 되었다.

이후로도 몇몇 진보적 성향의 화가들이 아카데미의 고고한 벽을 넘으면서 살롱전에 걸리는 그림도 다양해졌다. 물론 그렇게 되기까지 수많은 곡절이 있었고, 그만큼 오랜 시간이 걸렸다.

제임스 애벗 맥닐 휘슬러

매사추세츠에서 태어난 제임스 애벗 맥닐 휘슬러James (Abbott) McNeill Whistler 1834-1903는 어린 시절을 제외하곤 대부분을 유럽에서 보냈다. 1855년 웨스트포인트 아카데미에서 3년간 복무한 뒤 파리로 건너 간 그는 스위스 태생의 인상주의 화가 샤를 글레이르Marc Gabriel Charles Gleyre 1806-1874의 문하생이 되었다. 이곳에서 2년간 머물며 드가, 마 네, 존 싱어 사전트, 쿠르베, 시슬레 등 인상주의 운동을 평생 함께할 동지들을 만났다.

휘슬러가 1862년 〈흰옷 입은 소녀〉를 살롱전에 출품했으나 낙선하 자, 파리에 혐오를 느껴 런던에 정착했다. 하지만 당시 영국 화단에 만연해 있던 감상주의에 강한 거부감을 느낀 나머지 '색채와 톤의 조 화에 주목하라'는 독특한 메시지를 주장하기 시작했다. 그는 그림이 어떤 감정이나 사상, 교훈 등을 전달하기 위한 도구가 되는 데 반대 했다.

휘슬러는 음악 따로 미술 따로이던 음악과 회화의 융합을 시도했 다. 그는 특별한 음악적 경력을 갖추었거나 음악 애호가는 아니었지 만 작품을 발표한 초반부터 자신의 미술에 심포니와 녹턴, 하모니 같 은 음악적 분류를 해서 제목을 정했다. 휘슬러가 시도한 화이트 심포

니 1번 · 2번 · 3번의 하얀 옷을 입은 여성들 시리즈 테마로 교향곡을 연주했다.

휘슬러는 런던의 템스강과 밤 풍경을 주제로 한 〈푸른색과 은색의 야상곡: 첼시〉와 〈살색과 분홍색의 심포니: 프랜시스 릴랜드 부인의 초상〉 같은 전신 초상화를 주로 그렸다. 유럽의 인상주의에서 영향을 받았지만, 강렬한 색상을 즐겨 사용하는 프랑스의 인상주의와는 사뭇 다른 색채의 은근한 하모니를 강조하는 미국적인 인상주의를 개척했다. 대표작으로는 〈화가의 어머니〉, '야상곡' 연작 〈흰옷 입은 소녀〉 등이 있다.

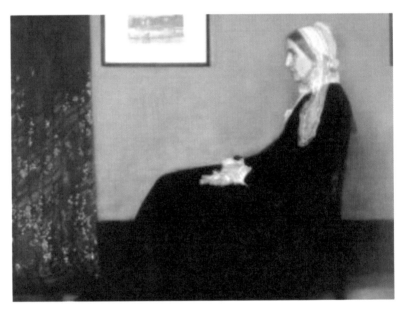

제임스 휘슬러 〈회색과 검정색의 조화, 제1번: 화가의 어머니〉 1871 캔버스에 유채

〈화가의 어머니〉는 그의 대표작이자 분신이다. 자신의 어머니를 모델로 한 작품으로, 화사하고 우아한 어머니상보다는 자식들을 위해 희생하고 인내하는 어머니상을 그려 냈다. 미국의 제1회 어머니날 기념우표에 등장하는 등 수많은 광고와 영화에 인용되었다.

〈화가의 어머니〉는 냉담하고 지배적인 어머니에 대한 적대감을 드러낸 작품이다. 원래 약속한 모델이 오지 않아 어머니를 모델로 그린 것이다. 처음에는 세운 자세로 그리다가 어머니가 힘들다고 푸념하자 앉은 자세로 바꾼 것이다. 그러고 보니 어머니의 표정이 못마땅하다는 듯이 보인다.

어머니가 런던을 기습적으로 방문하자 제임스는 황급히 동거 중인 조안나를 다른 장소로 숨겼지만, 아들의 방탕한 생활을 눈치챈 어머니는 아들을 크게 질책했다. 모자 관계는 평탄치 않았다. 목사가 되라는 어머니의 성화를 피해 아들은 도피성 그림 유학을 떠난 것이다. 유럽에서 자유를 꿈꾸는 다 큰 아들을 잡으러 어머니는 불쑥 런던으로 날아가 미국으로 데려가려 했다. 이에 불만이 쌓인 휘슬러는 어머니의 초상을 검정과 회색 위주로 어둡게 채웠다. 표정도 묵직하고 냉정하다.

휘슬러는 어머니의 옆모습을 그렸다. 왜 옆모습일까? 옆모습은 가장 중립적인 시각이라는 평이다. 사람의 정체성과 내력을 뜻하는 말 '프로필_{profile}'은 영어로 옆모습을 표현할 때 쓴다. 옆모습이 실체라는 은유적 의미다.

휘슬러가 1871년에 그린 어머니의 초상은 근대를 넘어서 현대로 향

하는 미술 표현의 분기점이 되었다. 사실적이고 고전적인 그림처럼 보이지만, 화가는 회색을 바탕으로 검은색과 회색을 배치하는 색면의 구성을 시도했다. 그의 실험은 이후 추상미술에 영감을 주었으며 무채색과 컬러의 배열은 현대회화의 중요한 특징으로 떠올랐다.

제임스 휘슬러 〈검정과 금빛의 야상곡: 추락하는 불꽃〉 1875 캔버스에 유채

1877년 평론가 존 러스킨은 휘슬러의 〈검정과 금빛의 야상곡: 추락하는 불꽃〉을 보고 미완성인 작품을 전시했다며 비난했다. 러스킨이 화려한 어법으로 휘슬러를 비판하자, 휘슬러가 러스킨을 명예훼손죄로 고소하게 된다. 휘슬러는 그 소송에서 이겼지만 겨우 1파딩[1]의 손해배상금을 받으면서 그의 생애에 변화가 일어나게 된다.

그는 상당한 소송비용을 지불하는 바람에 파산하게 되었으며, 그

1 당시 영국에서 가장 작은 화폐단위

결과 첼시에 있는 그의 아름다운 집인 '화이트 하우스'를 떠나지 않을 수 없었다. 그는 연인인 모드 프랭클린과 함께 베네치아에 14개월 동안 머물면서, 그 도시에 모여든 많은 외국 미술가들 사이에서 곧 큰 인기를 끌었다. 그러나 그곳에서는 유화는 거의 그리지 않았으며, 주로 채색이 아주 뛰어난 파스텔화와 수채화를 그렸다.

휘슬러는 개성적인 초상화가로서, 그의 초상화들은 그가 19세기 프랑스의 시인 겸 비평가인 샤를 보들레르가 주장한 모더니즘의 철저한 주창자였음을 보여 준다. 그는 또한 뛰어난 판화가였는데 전 생애에 걸쳐 그의 마음에 드는 인물이나 장면을 기록한 많은 동판화와 석판화는 그의 미술의 특성에 대해서 많은 것을 보여 준다.

메리 커셋

검은 드레스를 입은 여인이 오페라 안경을 들고 관람석에 앉아 뭔가를 보고 있다. 그리고 멀리서 그 여인을 훔쳐보는 남자가 있다. 공연 관람보다는 다른 목적으로 오페라 극장을 찾은 19세기 파리 부르주아 남성의 흔한 모습이다. 옆에 앉은 여인은 일행이 아닌가? 연인의 앞을 가로막으면서까지 몸을 쑥 빼고 노골적으로 보는 모습이 무례하다.

은근한 풍자가 매력적인 이 그림은 메리 커셋Mary Cassatt 1845-1926의 〈검은 옷을 입고 오페라 관람석에서〉라는 작품이다. 이 시절 남자 화가들이 그린 여자의 모습은 주로 가슴이 파인 드레스에 화려하게 치장한, '보이는 존재'인 데 반해 메리 커셋이 그린 이 여인은 '보는 존재'다.

메리 커셋은 프랑스 인상파 화가전에 합류했는데, 미국 출신 화가 중 유일하다. 마네, 모네, 르누아르, 피사로 등 유명한 인상파 화가들 사이에서 활동한 여성 화가는 단 세 명이다. 마네의 동생과 결혼한 베리트 모리조, 동판화가 펠릭스 브라크몽의 아내 마리 브라크몽, 마지막으로 독신녀 메리 커셋이다. 여성의 미술 활동이 쉽지 않은 그 시절, 커셋은 유일하게 화가 남편이나 가족을 두지 않고도 성공한 화가라 할 수 있다.

커셋은 미국 피츠버그 근교 재력가 집안 5남매 중 막내로 태어났다.

메리 커셋 〈검은 옷을 입고 오페라 관람석에서〉 1878 유화

7세부터 4년간 당시 상류층에 유행이던 유럽 여행을 했다. 그 덕택으로 커셋은 독일어와 프랑스어, 이후에는 스페인어와 이탈리아어까지 4개 국어를 섭렵한다. 11세에 파리 국제박람회에서 본 쿠르베의 그림에 깊이 감동한 그녀는 화가가 되리라 마음먹는다.

그 결심을 들은 커셋의 아버지는 반대했다. 그럼에도 커셋은 15세에 펜실베이니아 아카데미에 입학하여 4년간 미술 교육을 받는다. 하지만 이미 유럽 대가들의 그림을 경험했기에 아카데미 교육은 진부하게 느껴졌다. 커셋은 졸업을 앞두고 기어이 파리로 간다.

그녀는 장 레옹 제롬Jean Leon Gerome 1824-1904에게 개인 레슨을 받으며 실력을 쌓아 갔다. 무명의 화가가 이름을 알리거나 자신의 실력을 확인할 수 있는 방법은 살롱전에서 당선되는 것이었다. 커셋은 처음엔 심사위원들의 취향에 맞는 그림을 그렸다. 그러나 커셋은 곧 당선에 연연하지 않게 된다. 틀에 박힌 예술에 싫증을 느낀 그녀는 자신만의 화풍을 찾아간다.

나폴레옹 3세 주도로 파리가 근대 도시로 탈바꿈할 무렵이었다. 당시 파리엔 오페라 극장이 등장했다. 오페라 관람은 인기 있는 여가 문화였으며, 주요 관객은 경제적으로 여유 있는 계층이었다. 그들은 잘 차려입고 극장을 찾았다. 특히 여성 관객은 짙은 화장과 화려한 장신구, 과감한 의상과 꽃 장식으로 한껏 멋을 냈다. 객석은 매력을 뽐낼 또 다른 무대였으니까.

그림 〈엄마와 두 아이〉를 보면, 큰아이가 동생을 돌보는 엄마의 어깨에 기댄 채 동생을 바라보며 "넌 정말 인형 같구나. 네가 와서 기

메리 커셋 〈엄마와 두 아이〉 1906 유화

뼈. 하지만 엄마가 너만 사랑하면 슬플 것 같아."라고 말하는 듯하다.

메리 커셋의 그림은 당시 인상주의 화가의 여러 작품들과 확연히 구분되는 특징이 있다. 마치 사물의 시선과 웃음과 자세를 손으로 만져본 후 그림으로 옮긴 듯하다. 대상과 화가 사이에 '따뜻한 손'이 존재한다. 커셋은 평생 독신으로 살았지만 그녀의 그림들을 보고 있노라면 우울한 어깨를 감싸 안는 온기가 느껴진다.

커셋은 무명 시대의 인상파 화가들의 작품을 많이 사 준 후원자였으며 인상파를 미국에 소개하는 데도 크게 이바지하였다. 그리고 그녀는 화가로서 인정받지 못한 채 실명 상태로 세상을 떠났다. 안타깝게도 그녀가 화가로서 높이 평가받게 된 것은 죽은 이후의 일이다.

라파엘 전파,
르네상스로의 회귀를 꿈꾸며

프랑스에서 아카데미즘에 반발한 인상주의가 탄생하기 전, 영국에서도 반아카데미 운동이 일어났다. 라파엘 전파前派라는 전위예술 운동이다. 당시 영국의 로열아카데미는 르네상스의 거장 라파엘로(영어로는 라파엘) 형식을 절대적인 규범으로 삼았다.

거기에 밀레이, 단테 가브리엘 로제티, 윌리엄 홀먼 헌트 등이 반발, 라파엘 이전의 회화가 진정한 이상이라고 주장하며 1848년 라파엘 전파를 결성해 활동을 개시했다. 모두가 채 25세가 되지 않은 젊은이였다.

라파엘 전파는 도덕적 진지함과 성실함을 작품에 표현하고자 애썼다. 이들은 14세기와 15세기의 이탈리아 미술에서 영감을 얻었고, 라파엘 전파라는 이름도 르네상스 이전, 특히 라파엘로 시대 이전 이탈리아 미술의 솔직하고 단순한 자연 묘사에 대한 찬양을 나타내기 위해 붙인 것이다.

존 에버렛 밀레이

존 에버렛 밀레이 〈방면 통지서〉 1853 캔버스에 유채

존 에버렛 밀레이의 〈방면 통지서〉는 18세기 중반 반란에 참여한 스
코틀랜드 병사가 감옥에서 방면되는 장면을 그린 그림이다. 감옥의

문지기는 방면 통지서를 보고 있고, 팔에 붕대를 한 남편은 한 동안의 옥살이에 지친 몸을 아내에게 의탁하고 있다. 주인을 만나게 된 충직한 개는 반가워서 주인의 손을 핥고 있고, 아이는 아무것도 모른 채 잠들어 있다.

하지만 이 즐거워야 할 순간에 정작 아내는 침울한 표정을 감추지 못하고 있다. 왜 그럴까? 아내는 남편을 방면시키기 위해 성 상납을 했다. 남편의 자유와 자신의 순결을 맞교환한 이 여인은 마냥 기쁨으로 충만할 수는 없었던 것일까? 파격적인 모티프인 데다 어떤 객관적인 잣대에서는 비난받을 만한 소지가 있음에도 불구하고 여인은 순결해 보인다.

존 에버렛 밀레이 〈오필리아〉 1852 캔버스에 유채

라파엘 전파가 지향하는 바는 중세였음에도 존 에버렛 밀레이$_{John}$ $_{Everett\ Millais\ 1829-1896}$의 〈오필리아〉는 낭만적인 화풍을 보여 주는 듯 싶다. 이 그림은 분명 라파엘 전파의 강령에 그대로 들어맞는 그림이 다. 고전인 셰익스피어의 「햄릿」에서 그림의 주제를 가져온 데다가, 자연의 묘사 역시 사진 못지않게 사실적이다. 그러나 이 그림은 대단 히 낭만적이고 신비로우며 관능적이다.

〈오필리아〉는 「햄릿」에 등장하는 오필리아의 비극적 죽음을 소재로 했다. 햄릿이 자신의 아버지를 죽인 사실을 안 오필리아는 그 충격으 로 미쳐 버린다. 그녀는 실성한 상태에서 강가의 꽃을 꺾다가 강에 빠 지게 되는데, 강물에 떠내려가면서도 계속 노래를 부르다 물속으로 가라앉아 죽어 간다.

그림을 실제로 보면, 오필리아 자체보다도 그녀를 둘러싼 강물과 꽃의 치밀한 묘사에 우선 감탄하게 된다. 마치 그림 전체가 거대한 꽃 다발 같다. 밀레이는 자연 그대로를 치밀하게 묘사하는 데 강박적으 로 집착했던 것 같다.

이 그림을 그리기 위해 밀레이는 1851년 6월, 런던 근처인 서리의 혹스밀 강가로 나갔다. 그림 속의 인물보다도 그림의 배경인 꽃과 강 물을 먼저 그렸다. 그림 속의 버드나무, 양귀비, 쐐기풀 등은 다 나름 의 상징이 있다. 예를 들면 오필리아의 치맛자락에 가득 펼쳐진 팬지 꽃은 허무한 사랑을, 그리고 그녀의 머리 위에 드리워진 버드나무는 버림받은 사랑을 뜻한다.

〈오필리아〉는 죽음을 소재로 했다고 하기에는 지나치게 낭만적이고

아름답다. 이 그림 어디에도 처절함이나 가슴을 찢는 슬픔은 없다. 그저 애수 어린 아름다움과 신비로움만이 가득할 뿐이다. 그럼에도 불구하고 이 그림에서 거부할 수 없는 숙명의 그림자 같은 것이 느껴진다. 아마도 이 그림의 모델인 엘리자베스 시달 때문일 것이다.

사실적인 묘사에 강박적으로 집착했던 밀레이는 이 그림을 그리기 위해 시달에게 물을 가득 채운 욕조에 들어가 누운 포즈를 취해 달라고 요청했다. 그것도 그림과 똑같이 긴 드레스를 입은 채로 말이다. 추운 겨울날이지만 엘리자베스는 불평 없이 이 까다로운 요구를 들어주었고, 그 결과로 지독한 감기에 걸리고 말았다. 이렇게나 지난한 과정을 거쳐 그려진 작품이었지만, 당시 평단의 반응은 뜨뜻미지근했다.

밀레이와 결혼한 여자는 에피 러스킨이었다. 그녀의 전남편은 빅토리아 시대 최고의 미술평론가인 존 러스킨이다. 밀레이, 에피 그리고 러스킨. 이 세 사람은 서로 잘 아는 사이였다. 밀레이에게 러스킨은 자신의 재능을 널리 알린 은인이었다. 밀레이는 러스킨의 집을 자주 방문했고, 에피를 모델로 삼아 그림을 그리기도 했다. 그러는 동안 밀레이와 에피는 '화가-모델'의 관계를 넘어서서 사랑의 싹을 틔우기 시작한다. 사회가 용서할 수 없는 사랑을 더욱 간절히 원했던 사람은 에피였다.

밀레이를 유혹한 러스킨의 부인은 아름다운 20대 중반의 여인으로 사교계에서도 주목받는 인물이었다. 그러나 놀랍게도 남편인 러스킨은 그녀를 거들떠보지도 않았다. 결혼한 지 6년이 지났건만 첫날밤

이후 잠자리를 같이한 적은 한 번도 없었다. 그러던 중 마담 러스킨은 우연히 호남형의 젊은 화가에게 마음을 빼앗기고, 곧 두 사람은 연인 관계로 발전했다.

뒤늦게 이 사실을 알게 된 러스킨은 엄청난 충격을 받는다. 특히 자신이 적극적으로 옹호해 준 젊은 화가가 자신을 배신했다는 사실에 놀라지 않을 수 없었다. 부인인 마담 러스킨은 1855년 소송을 걸어 러스킨과 이혼하고 밀레이와 결혼한다. 이 삼각 스캔들로 인해 자신의 후견인의 아내를 빼앗아 간 밀레이와 자기 남편을 상대로 소송을 낸 마담 러스킨은 사회적 지탄의 대상이 됐다.

그 후 밀레이는 행복했을까? 그는 러스킨과의 사이에서 8남매를 두고 백년해로했다. 그러나 회의적인 시각도 있다. 사치를 즐기고 사교계를 뻔질나게 드나들던 부인을 만족시키고 대가족을 먹여 살리기 위해 밀레이가 밤낮없이 이젤 앞에서 살았다는 것이다. 러스킨은 그런 밀레이에게, 가계 수입을 늘리기 위해 대중의 기호에 영합할 것을 요구했다고 한다.

그렇다면 존 러스킨이 부인과의 동침을 피했던 이유는 뭘까. 이를 두고 전기 작가들은 아직까지도 해묵은 논쟁을 벌이고 있다. 특히 러스킨에 대한 평가가 날이 갈수록 높아지면서 별의별 추측이 난무하고 있다. 그가 소아성애자였다는 주장도 있다. 여기에는 이를 뒷받침할 만한 일화가 있다.

두 명의 지인으로부터 버림받은 러스킨은 이후 사회비평가이자 예술비평가로 왕성한 활동을 벌이며 빅토리아조 영국 지성사에 한 줄기

굵은 획을 긋는다. 그동안 그가 39세 때인 1858년 로즈 라 투슈라는 10세의 아일랜드 소녀와 만나 사랑에 빠졌는데, 둘의 만남은 오래도록 지속돼 러스킨은 그녀가 18세 되던 해 청혼했다고 한다. 하지만 부모의 반대로 끝내 결혼을 하지 못한다.

이 일화로 미루어 보았을 때 전기 작가들의 지적대로 그가 소아성애자였을 가능성을 배제할 수 없다. 그러나 그가 반한 것은 소녀의 순진무구한 아름다움이었다. 결국 순수한 아름다움으로 충만한 이상 사회를 동경한 그의 편집증적인 집착이 그런 왜곡된 사랑을 낳았다고 보는 게 옳지 않을까.

경건한 그림을 그렸지만 경건하지 못했던　　　　　　**윌리엄 홀먼 헌트**

　윌리엄 홀먼 헌트William Holman Hunt 1827~1910는 화가가 되겠다는 어린 시절의 꿈이 아버지의 강한 반대에 부딪혀 미술학교로 진학하지 못했다. 그는 왕립아카데미에 입학하기 전 4년 동안 부동산회사에서 일했으며, 후에는 내셔널 갤러리에 복제화를 팔아 생활해야 했다.

　헌트는 종교화에 대한 영감을 얻기 위해 예루살렘, 이집트와 다마스쿠스, 나사렛까지 여행했다. 그의 그림은 대부분 경건함이 느껴지는 종교화다. 실제 생활에서도 헌트는 밀레이, 로세티에 비하면 꽤 건실했다. 최소한 남의 아내를 빼앗는 행동은 하지 않았으니 말이다. 그러나 그의 결혼 생활 역시 그리 순탄치만은 않았다. 헌트는 1865년 자신의 모델이었던 페니 워와 결혼했는데, 워는 그다음 해 아들을 낳다가 죽고 말았다.

　아내를 잃은 지 꼭 10년 만에 헌트는 재혼했다. 이미 아내가 오래전에 세상을 떠난 상황이었으니 그의 재혼은 문제 될 것이 전혀 없었다. 그런데 하필 헌트는 자신의 처제였던 에디트를 재혼 상대로 골랐다. 비록 아내가 죽었다 해도 이 같은 결혼은 당시 영국에서 불법이었다. 헌트는 스위스로 가서 결혼식을 올려야만 했다. 결국 '라파엘 전파 3인방'은 아무도 정상적인 결혼 생활을 하지 못했던 셈이다.

윌리엄 홀먼 헌트 〈깨어나는 양심〉 1853 캔버스에 유채

헌트의 대표작이자 테이트 브리튼[1]의 대표작으로 손꼽히는 〈깨어나는 양심〉에는 두 명의 남녀가 등장한다. 남자는 왼손으로 피아노를 치면서 오른팔로 여자를 안고 있고, 흰 가운을 걸친 젊은 여자는 막 남자의 무릎에서 일어서고 있다. 그녀는 놀란 듯한 눈으로 허공을 응시하고 있는데, 우리 눈에는 보이지 않지만 여자 앞에는 바깥으로 향한 창이 있다.

그림 한가운데에 있는 거울을 보면, 여자의 뒷모습과 함께 신록이 우거진 봄의 정원이 내다보인다. 그런데 이 여자는 왜 창을 보면서 놀라는 것일까? 그보다도 이 두 사람의 관계는 무엇일까? 헌트는 이 그림의 제목을 〈깨어나는 양심〉이라고 붙였다. 만약 이 남녀가 남편과 아내라면, 그림에 이런 제목을 붙이지는 않았을 것이다.

헌트는 작품을 구성하면서 라파엘 전파의 수칙 "자연에 충실할 것"을 고수했다. 세인트 존스 우드 지역에서 비밀 연애로 악명을 떨치던 거리에 집을 빌리고 모델에게 포즈를 잡게 했다. 요란한 싸구려 집기들이 이 커플의 일시적인 관계를 드러낸다.

집 안 여기저기에 흩어진 물건들은 다 나름의 상징이 있다. 가장 눈에 띄는 물건은 여자의 발치에 떨어져 있는 여자의 장갑과 남자가 앉은 의자 밑에서 새를 가지고 노는 고양이다. 새와 고양이의 관계는 이

1 1897년 헨리 테이트 경이 자신이 소장하던 작품들을 국가에 기증하면서 내셔널 갤러리 소속의 국립 영국 미술관으로 시작해 1955년 영국과 근대 유럽 회화 미술관인 테이트 갤러리로 독립했다. 이후, 2000년 테이트 갤러리에서 대다수의 현대 작품이 테이트 모던으로 옮겨 가면서 테이트 브리튼으로 이름이 바뀌었고 16-21세기 동안의 영국 미술 작품들을 광범위하게 소장하게 되면서 런던을 대표하는 갤러리 중 하나로 자리 잡았다.

남녀의 관계를 암시한다. 여자의 옷은 그녀가 얼마나 타락했는지를 드러낸다. 금박을 입힌 시계에서 볼 수 있듯이 한낮인데도 여자는 아직 잠옷을 입고 있다. 코르셋을 착용하지 않고 머리가 부스스한 것으로 보아 게을러 보인다. 피아노 스탠드 위에 놓인 악보는 토머스 무어가 작사한 '고요한 밤에 가끔씩'으로 어린 시절의 순수함이 사라지는 것을 슬퍼하는 내용이다.[2]

그런데 여자는 지금 무슨 깨달음을 얻은 듯하다. 아마도 이 여자는 창밖의 경치를 바라보면서 '아, 더 이상 이런 식으로 살 순 없어!'라고 생각했던 것 같다. 제목은 바로 그 순간, 여자의 '양심이 깨어나는 순간'을 뜻한다. 비록 화려하고 부족한 것 없는 삶이지만, 중년 남자의 성적 노리개로 생활하는 자신의 모습이 고양이에게 붙들린 새의 처지나 다름없다는 것을 이 순간 여자는 깨닫고 있는 것이다.

〈깨어나는 양심〉에는 애틋한 이야기가 숨어 있다. 이 그림의 모델인 애니 밀러는 그림이 그려질 당시 라파엘전파 화가들의 모델인 동시에 헌트의 약혼녀였다. 두 사람이 처음 만났을 때, 밀러는 런던의 바에서 하녀로 일하고 있었다. 밀러에게 첫눈에 반한 헌트는 그녀의 빚을 모두 갚아 주고, 밀러가 다닐 수 있는 학교까지 주선해 주었다. 그 덕분에 그녀는 노동자의 삶을 청산하고 헌트를 비롯한 여러 화가들의 모델이 될 수 있었다.

헌트는 〈깨어나는 양심〉을 완성한 후, 1854년부터 예루살렘에서 팔

2 데브라 맨커프, 2021.

레스타인에 이르는 긴 여행을 떠난다. 그는 이 여행에서 돌아와 밀러와 결혼할 생각이었다. 여행을 떠나기 전, 헌트는 그녀에게 "로세티의 모델 요구에는 응하지 마."라고 부탁했다. 그는 친구인 로세티의 바람둥이 기질을 잘 알고 있었던 것이다.

그러나 불행하게도 그의 걱정은 맞아떨어졌다. 헌트가 여행을 하고 있는 동안 밀러는 로세티의 모델이 되었고, 두 사람은 사랑에 빠지고 말았다. 2년 후, 여행을 마치고 온 헌트는 이 같은 사실을 알고 절망했지만 밀러에게 용서할 테니 같이 오스트레일리아에서 새로운 삶을 살자고 간청했다. 그러나 밀러의 마음은 이미 그를 떠난 후였다.

Chapter 9

탈인상주의,
내면과 본질을 향해

1883년 인상주의의 정신적 후견자인 마네가 죽은 이후 결속력이 급격히 느슨해지자 르누아르는 고전주의로 돌아가고, 피사로는 젊은 신예화가 쇠라의 영향으로 신인상주의[1]를 추구한다. 세잔은 인상주의 전시에 두 차례만 참석한 후 인상주의와는 결별하고 1886년 고향 엑상프로방스로 내려가 사물의 이미지를 벗어나 본질을 향한 작업을 끈질기게 추구했다.

탈인상주의Post-impressionism를 우리말로 '후기 인상주의'라고 하는 경우가 있는데 이것은 오역이다. 인상주의가 길어서 그것을 전기와 후기로 나누어 후기라고 하는 의미가 아니고, 인상파 이후의 시대를 말하는 것이므로 직역하면 '인상주의 후'가 된다.[2]

탈인상주의는 1890년에서 1905년 사이에 프랑스 미술을 지배했던 예술 사조를 일컫는다. 인상주의 작품들이 파스텔 톤의 옅은 색을 사용하며 부드럽고 아련한 느낌이라면, 탈인상주의의 작품들은 원색 계통의 강렬한 색채를 써서 더 짙은 느낌을 준다.

인상주의 작가들은 '눈으로 본 인상'을 그렸지만, 탈인상주의 작가들은 사물을 평면적으로 표현하는 등 눈에 보이는 대로만 그리지 않게 되었다. 인상주의 작품이 외부에서 화가의 내면으로 들어온 인상을 그린 것이라면, 탈인상주의 작품은 내면에서 외부를 향해 표출된 것이라 할 수 있다.

탈인상주의는 인상주의와 다르긴 해도 인상주의 직후 세대의 예술 사조이기 때문에 인상주의의 영향을 받았다. 예술의 역사는 이전 세대를 '비판적으로 계승하여 발전시켜 가는 것'이기 때문에 탈인상주의도 인상주의를 계승하여 비판하며 발전시킨 것이라 할 수 있다.

1 19세기 말의 프랑스 회화 운동 또는 양식의 하나로 인상주의를 계승하면서, 이에 이론과 과학성의 뒷받침을 부여하려는 예술 사조이다.
2 나카기와 유스케, 2019.

폴 세잔

폴 세잔Paul Cezanne 1839-1906의 아버지인 루이-아우구스테 세잔Louis-Auguste Cézanne 1798-1886은 한 은행의 공동창업자였다. 이 은행은 폴 세잔이 살아 있는 동안 번영하여 세잔은 아버지에게서 경제적인 지원을 지속적으로 받을 수 있었다.

1861년, 폴 세잔은 미술을 공부하기 위하여 파리로 갔다. 파리에서 세잔은 인상파 화가인 카미유 피사로Camille Pissarro 1830-1903를 만나게 된다. 1860년대 중반 피사로는 세잔에게 중대한 영향을 끼치게 된다.

세잔은 초기에 풍경화를 많이 그렸는데 그 가운데는 중후하고 큰 풍경화도 있었다. 나중 그의 작품들은 직관적인 관찰과 빛을 이용한 화풍을 띠게 되었다. 그럼에도 불구하고 그는 거의 건축에 가까운 굳어진 스타일을 추구하였다.

세잔은 훗날 소설가가 될 에밀 졸라와 어린 시절을 함께 보냈고 30여 년간 편지를 교환하며 예술을 논했다. 죽마고우였던 에밀 졸라와의 관계는 그가 대표작 『루공 마카르』 총서[1]의 열네 번째 소설 「작품」 속에 등장시킨 자살로 생을 마감하는 재능 없는 화가 클로드의 모델

1 총 스무 권의 연작소설로 이루어진 『루공 마카르』 총서는 1869년 「루공 가의 운명」을 시작
 으로 1893년 「파스칼 박사」로 완결될 때까지 22년에 걸쳐 출간되었다.

폴 세잔 〈사과와 오렌지〉 1906 유화

이 세잔이라는 이야기가 나오면서 파국을 맞았다. 작품 속에 등장하는 화가의 상황이 세잔 본인과 비슷했고, 다른 등장인물들 졸라를 비롯한 실제 인물들과 유사했기에 세잔은 큰 충격을 받았다.

세잔은 탈인상파로 분류되지만 여느 인상파 화가와는 좀 다르다. 당초 그들과 마찬가지로 순간의 광경을 그리려 했으나 도중에 이별하고 그전까지의 상식을 뒤엎는 새로운 양식을 확립했기 때문이다.

세잔의 혁신은 두 가지다. 먼저 원근법을 파괴했다. 종전처럼 대상물을 하나의 시점이 아닌 다양한 시점에서 보아 최고의 구도를 얻으

려 했다. 또 하나는 대상물을 기하학적으로 인식하려 했다는 점이다. 세잔은 "자연의 모든 것은 구와 원기둥과 원뿔의 형태를 이루고 있다."고 했다.

세잔이 그린 사과 그림을 보면 관객은 기묘한 느낌을 받게 된다. 사과가 당장 아래로 굴러떨어질 것처럼 불안해 보인다. 여태까지의 회화는 르네상스 시대에 확립된 원근법에 따라 화면을 구성했다. 회화에서 원근법은 화면 속에 가상의 한 지점, 즉 소실점을 설정하고 그것을 기준으로 공간을 구축하는 방식이었다.

그런데 세잔의 그림에서 병과 광주리, 사과와 식탁보 등이 하나의 초점으로 모아지지 않는다. 병은 비스듬히 기울어져 있고, 광주리 속의 사과들은 곧 굴러떨어질 것만 같다. 식탁보 밑의 왼쪽 테이블 면과 오른쪽 테이블 면의 높이가 서로 맞지 않아 마치 두 개의 테이블이 있는 것처럼 보인다. 이런 이상한 점들은 모두 종전의 원근법적 그림에서 벗어났기 때문이다. 세잔은 사과 광주리, 병, 과자가 담긴 접시 등 물체를 각기 서로 다른 시점에서 묘사하여 한 화면 안에 나타냈다.[2]

이처럼 그는 모든 부분을 기하학적으로 분석해 그렸다. 이러한 세잔의 기하학적인 명료화는 피카소, 브라크와 글레이즈에게 큰 영향을 미쳐 같은 물체를 다양한 관점에서 바라보며 형상을 재구성하는 실험을 하게 했다. 세잔은 20세기 가장 혁신적인 미술 영역에 큰 영감을 주어 현대미술의 발전에 크게 기여했다.[3]

2 박일호, 2018.
3 나가이 류노스케, 2016.

빈센트 반 고흐

빈센트 반 고흐Vincent van Gogh 1853-1890는 네덜란드 남부의 그루트 준 데르트에서 목사 테오도르의 6남매 가운데 맏아들로 태어났다. 반 고흐의 부모는 첫아이를 낳았으나 곧 죽고 꼭 1년 뒤 같은 날 반 고흐를 낳자 죽은 형의 이름을 그대로 붙여 주었다.

반 고흐는 열여섯 살 때 파리에 본부를 두고 있는 국제 화상畵商인 구필화랑에서 첫 사회생활을 시작하였다. 그의 우울한 인생은 화랑이 번창하여 런던 지점으로 발령받아 갔다가 첫사랑을 하게 되고 실연을 당하면서부터 시작되었다. 그는 이어 파리 지점으로 전근 간 지 얼마 안 되어 해고당하고 말았다.

반 고흐는 네 살 아래의 동생 테오의 경제적 지원으로 화가의 삶을 살 수 있었다. 반 고흐의 가족 중에는 미술과 관련한 사람이 많다. 외사촌인 안톤 모브는 네덜란드 헤이그파의 대표주자라 할 수 있는 유명한 화가였고, 세 명의 숙부가 화상이었으며, 평생의 후원자인 동생 테오도 화상이었다.

반 고흐의 영원한 후원자인 테오가 더 이상 형의 무절제하고 과격한 태도를 못 참을 지경이 되자, 아무도 반 고흐의 집을 찾아오지 않았다. 이에 반 고흐는 파리를 저주하며 남프랑스의 아를로 갔다. 아를

은 파리와 달리 남프랑스의 강렬한 태양이 노랗게 이글거렸다. 여기서 반 고흐의 이글거리는 독특한 화풍이 완성되었다. 〈씨 뿌리는 사람〉은 밀레를 의식하여 그린 것인데, 그의 불타는 감정을 읽을 수 있다. 노란색과 보라색의 보색 대비를 극명하게 사용하여 더욱 강렬한 인상을 준다.

그의 작품은 현대회화, 특히 러시아 화가 카임 수틴Chaïm Soutine 1894-1943과 독일 표현주의 화가들에게 강한 영향을 미쳤다. 그러나 그가 평생 그린 800점 이상의 유화와 700점 이상의 데생 가운데, 그가 살아 있는 동안 팔린 작품은 고작 데생 한 점뿐이었다.

1872년부터 테오와 친구들에게 쓴 편지들은 그의 삶의 목표와 믿음, 희망과 절망, 건강상태와 정신상태를 생생하게 담고 있어서 독특하고 감동적인 인간 기록이라 할 수 있다.

그가 작품을 출품할 기회를 얻게 된 것은

빈센트 반 고흐 〈씨 뿌리는 사람〉 1888 유화

1888년 파리의 앵데팡당¹ 미술전람회, 그리고 1890년 브뤼셀 전시회였다. 그가 죽은 뒤 1891년에는 파리와 브뤼셀에서 그를 기념하여 몇 점 안되는 그의 작품을 전시했을 뿐이다. 그의 개인전은 1892년에야 열렸고 그가 살아 있는 동안, 그에 대한 비평은 단 한 번밖에 나오지 않았다. 20세기 초부터 주로 다른 화가들에 의해 명성을 얻기 시작한 뒤 그에 대한 평가는 끝없이 높아졌다.

〈별이 빛나는 밤〉은 반 고흐가 생레미 정신요양원에 자진해서 들어간 후에 그곳에서 그린 격정적인 그림들 가운데 하나이다. 그림 전체가 에너지로 소용돌이치는 가운데 달은 태양처럼 불타고 하늘에는 폭발할 듯한 노란 별들이 가득하다. 그 가운데로 거대한 성운이 꿈틀거리고 지상에서는 하늘을 향한 거대한 불꽃 모양의 사이프러스 나무가 이에 대응하고 있다. 게다가 전경의 차분한 마을 풍경을 대비시켜 그 효과를 더욱 증대시키고 있다.

당시 인상주의 화가들은 빛이라는 주제를 잘 표현할 수 있는 낮 풍경을 주로 그렸지만 반 고흐는 밤 풍경 또한 사랑했다. 그에게 밤은 어떤 의미가 있었던 것일까? 그가 동생에게 보낸 편지에서 말했듯이 고흐는 낮보다 밤이 더 살아 있고 색채가 더 풍부하다고 생각했다. 놀랍고 새로운 시각이다.

오베르에 도착한 지 한 달쯤 지났을 때, 고흐는 가세 박사에게 그림의 모델이 되어 줄 것을 요청했다. 그러고는 똑같은 크기, 구도로 두

1 1884년 관설官設 살롱에 대항하여 창립된 프랑스 미술가의 단체. 또는 여기에 출품한 작가.

빈센트 반 고흐 〈별이 빛나는 밤〉 1889 유화

점을 제작했다. 두 그림 모두 우울해 보이는 가세 박사가 오른손으로
얼굴을 괴고 탁자 앞에 앉아 있는 모습이다. 그런데 고흐는 자신이 믿
고 의지하던 의사를 왜 이렇게 우울한 표정으로 그렸을까?

　당시 고흐가 빌헬미나에게 쓴 편지에서 그 이유를 짐작해 볼 수 있
다. "가세 박사 초상을 우울한 모습으로 그렸는데, 누가 보면 인상을
쓰고 있다고 느낄 정도야. 하지만 그래야 했어. … 슬프지만 온화하
고, 명확하고 지적인 많은 초상화가 그려져야 해. … 사람들은 오랫
동안 바라볼 거야."[2]

2　　이은화, 2023.

빈센트 반 고흐 〈가세 박사의 초상(두 번째 버전)〉 1890
캔버스에 유채

앙리 드 틀루즈-로트렉

앙리 드 틀루즈-로트렉Henri de Toulouse-Lautrec 1864-1901은 프랑스 최고 가문에서 태어났다. 당시 귀족 집안에서는 자신들의 혈통을 지키고자 근친혼이 이뤄졌고, 틀루즈-로트렉은 그 사이에서 태어나 재능이나 기질은 뛰어났지만 몸이 허약했다. 어려서 승마를 배우다 몇 번이나 넘어지면서 키가 더 이상 자라지 않아 하체가 짧은 후천적 난쟁이가 되었다.

겉모습 때문에 틀루즈-르트렉 가문에서는 그를 탐탁지 않게 여기며 외면했고, 그는 성년이 되면서 자기 몫만큼의 재산을 들고 나와 '빨간 풍차'라는 뜻의 물랭루즈로 갔다. 그리고 그곳의 밤 풍경과 세상에 대한 환멸을 그렸다. 매

앙리 드 틀루즈-로트렉

춘부나 동성애를 소재로 한 그림을 그려 비난을 받았지만, 눈요깃거리가 아니라 편견 없이 그들의 보통 일상을 그렸다.

그는 오히려 고귀한 척하며 사창가를 돌아다니는 사람들을 역겹게 생각했다. 그는 머리가 좋고 유머 감각이 뛰어났는데, 그곳에 오는 사람들은 그의 얘기를 들으며 웃고 떠들다가 다음 날에야 자신이 조롱당했음을 깨닫곤 했다고 한다.

화가는 22살 때 페르낭 코르몽Fernand Cormon 1845-1924이라는 화가의 화실에서 33살의 고흐를 만난다. 고흐의 열정과 그 밑에 깔린 외로움을 발견한 그는 동질감을 느꼈고, 두 사람은 11살이라는 차이를 뛰어넘어 절친한 사이가 된다. 고흐가 아를로 간 것도 틀루즈-로트렉이 그에게 남쪽 따뜻한 곳에 머물기를 권했기 때문이다.

틀루즈-로트렉이 그린 〈빈센트 반 고흐의 초상〉은 드물게 고흐의 옆모습이 담긴 그림이다. 그래서 초상화이지만 고흐의 이목구비보다는 전체적인 분위기와 감정이 그림 전체를 채우고 있다. 그러면서도 고흐 자신이 그린 자화상보다는 좀 더 사실에 가까운 고흐의 모습이 그려졌다. 고흐 앞에는 그가 좋아했던 압생트가 한 잔 놓여 있다.

틀루즈-로트렉은 고흐가 죽었을 때 가장 슬퍼한 화가였고, 그를 추모하는 길은 고흐만큼 위대한 예술을 하는 것이라 생각했다. 그리고 11년 뒤, 정확히 고흐와 같은 나이에 세상을 떠났다. 틀루즈-로트렉이 그린 인물들은 유난히 옆모습이 많으며, 고흐의 초상화처럼 윤곽은 흐리지만 인물의 감정이 잘 드러나 있다. 특히 물랭루즈의 댄서나

앙리 드 툴루즈-로트렉 〈빈센트 반 고흐의 초상〉 1887
파스텔

매춘부는 화려한 조명 아래 짙은 그림자와 같은 쓸쓸함을 품고 있는 사람들이다. 화가는 무엇으로도 해소되지 않는 자신의 외로움을 그들에게 투영하여 그렸을지도 모르겠다.

요즘에도 키가 작은 남성들은 사회적인 미의 기준 때문에 키에 대한 콤플렉스를 느끼게 된다. 하물며 키가 152센티미터도 안된 그는 어땠을까? 사회적으로 약자, 소외층, 장애 등등 많은 꼬리표들이 따라붙었을 것이고 그에 따른 스트레스도 컸을 것이다. 게다가 틀루즈-로트렉은 명문 귀족의 장남으로 태어났으니 그의 인생은 열등감과 불행으로 가득 찼을 것이다.

하지만 그는 이러한 자신의 운명에 대한 감정을 예술로 표출해 내기 시작했다. 특히 그는 다리를 다치고 난 후 침대에서만 지냈을 때 지루함을 극복하고자 연필을 이용해서 드로잉을 시작하게 되는데, 드로잉이 즉각적으로 표현하고 싶은 것을 바로 만들어 낼 수 있어서 즐겨 그리기 시작한다. 그로 인해 빠른 드로잉 실력을 갖게 되어 37년 짧은 생애 동안 그는 약 5,000여 점의 작품을 남겼다.

유흥문화의 본질을 냉소적인 시각으로 바라봤던 틀루즈-로트렉은 그림 〈물랭 루즈에서〉를 통해 불안정한 역삼각형 구도로 자신의 의도를 보여 준다. 이 그림에서 가장 두드러진 인물은 화면 오른쪽 조형을 업라이팅으로 받고 있는 여자의 얼굴이다. 여기서 시작한 시선은 가운데 테이블에 모여 있는 사람들 얼굴을 지나 초록색 배경으로 서 있는 인물을 왼쪽에서 오른쪽으로 훑고 지나간다. 사람들이 입고 있는

앙리 드 틀루즈-로트렉 〈물랭 루즈에서〉 1892 캔버스에 유채

검은색 옷은 한 덩어리로 보인다.

그리고 뒤에 서있는 키 작은 사람이 틀루즈-로트렉 화가 본인이다. 그 장면에 자신도 그려 넣음으로써 화가는 자신도 몽마르트르라는 암흑가의 일원이라는 증거를 제시했다.

로트렉은 자신의 작품에 대해 자기만족이나 관대함 없이 그렸다. 낭만도 없었고 대중성도 없었다. 모호함이나 외설스러움, 감상을 피했다. 그는 이 세계에 너무 많이 연결되어 있었다. 그리고 실체를 감

추기에는 너무나 명철한 사람이었다.

　로트렉이 단지 상처만을 보여 준 것은 아니었다. 신선함 역시 보여 주었다. 더러움 저편으로 보이는 순진함 말이다. 베를리오즈가 이야기한 것처럼 이 여인들은 "천진난만함 속에 있는 짐승들"이었다. 과연 그녀들이 다른 여자들과 그렇게 다른 것일까? 로트렉은 다르지 않다고 생각했다.[1]

1　앙리 페뤼쇼, 2001.

아르 누보,
세기말 새로운 미술

아르 누보Art Nouveau는 프랑스어로 '새로운 미술'이란 뜻이며 1890–1910년 사
이의 '세기말'에 유럽과 미국의 많은 지역에서 유행한 순수미술과 응용미술의 한
양식이다.

아르누보는 자포니즘의 영향을 많이 받기도 했다. 아르누보 하면 연상되는 대
표적인 특징은 대상을 최대한 똑같이 묘사하는 서양화의 전통에서 벗어나 마치
우키요에의 동양화적 특징처럼 평면적인 느낌에 간략화된 묘사로 공간을 다양한
방법으로 채우는 기법이다.

아르 누보는 주로 영국과 벨기에에서 사용한 말이며, 독일에서는 유겐트 양식
Jugendstil, 이탈리아에서는 리버티 양식Stille Liberty, 프랑스에서는 기마르 스타일
Style Guimard이라 불렀다. 대표 작가로 오브리 비어즐리, 알폰스 무하, 에드워드
번 존스, 구스타프 클림트 등이 있다.

다만 아르 누보의 경우에는 주로 공예, 포스터, 건축 장식 같은 응용미술에서
특히 두드러지게 나타나는데, 이는 순수미술 분야는 이미 인상파 등에 의해 혁신
적인 운동이 진행되었었기 때문이다. 또한 윌리엄 모리스 등 공예가, 응용미술 작
가들에게서 많은 영향을 받아 아르 누보가 탄생된 배경도 고려해야 한다.

알폰스 무하

알폰스 무하Alfons Maria Mucha 1860-1939는 체코슬로바키아 출신의 화가로, 아르누보 양식의 대표적인 인물이다. 알폰스 무하는 파리에서 활동하면서 장식적인 포스터와 실내장식 등에서 아르누보 유행을 선도하며 상업적으로 큰 성공을 거두었다. 그는 상업의 영역으로 무시받던 실용 미술을 회화와 다름없는 예술성을 갖춰 순수 예술의 영역으로 끌어올린 예술가 중 한 사람으로 꼽힌다.

슬라브계인 무하는 1860년 7월 24일 오스트리아-헝가리 제국 시절 모라비아의 작은 마을 이반치체에서 태어났다. 아버지는 지역 재판소에서 근무했으며, 어머니는 귀족 자제들을 가르치는 가정교사였다. 당시 모라비아는 수공업 양식으로 물건을 제작하여 파는 중세적인 분위기의 시골 마을이었다. 이곳에서 무하는 초등 교육을 받았으며, 중등학교 시절에는 성악에 자질을 보여 성 테프로브 수도원 성가대원으로 활동했다.

무하는 어린 시절부터 온 집 안을 낙서로 도배할 만큼 그림 그리기를 좋아했다. 20세 무렵 그는 빈으로 올라와 브루크하르트 공방을 비롯해 미쿨로프의 극장에서 무대 장치를 만드는 일을 했다. 그러던 중 미쿨로프 귀족 큐헨 벨라시 백작의 후원을 받게 되었고, 25세 때 에곤

백작의 도움으로 뮌헨 아카데미에서 종교화와 역사화를 공부할 기회를 얻었다.

그로부터 2년 후, 아카데미를 졸업한 그는 벨라시 백작의 도움으로 파리 유학을 떠났다. 파리에서 그는 쥘리앙 아카데미와 콜라로시 아카데미를 다니는 한편, 잡지와 책에 삽화를 그리고 광고 포스터도 작업하기 시작했다.

1894년 무하는 당대 파리에서 엄청난 인기를 끌던 여배우 사라 베르나르 주연의 연극 〈지스몽다〉 포스터를 그리면서 삽화가로서 명성을 얻게 되었다. 무명의 무하가 이런 큰일을 맡은 것은 우연이었다. 거의 모든 시민들이 크리스마스 휴가를 떠났지만 무하는 갈 곳이 없어 인쇄소에서 일을 하며 지내고 있었던 차였다.

때마침 르네상스 극장의 매니저가 새해 첫날 공연될 〈지스몽다〉의 공연 포스터를 그릴 삽화가를 찾았으나 파리에 남아 있는 삽화가는 무하를 제외하고는 아무도 없었다. 연극제작자가 크리스마스 연휴에 혼자 텅 빈 작업실에서 언 손을 비비고 있던 무하를 소개받게 된 것이다.

알폰스 무하 〈지스몽다〉 1894
컬러 석판화

무하의 독특한 포스터는 단박에 베르나르의 마음을 사로잡는다. 드디어 1895년 첫날이 밝았고, 파리 시내 곳곳에 무하의 포스터가 걸렸다. 무하의 손끝에서 변신한 최고의 배우 사라의 모습은 마치 비잔틴 제국의 여제 같았다.

배우의 전신을 보여 주는 오버사이즈의 긴 포스터도 당시로서는 꽤 파격적인 시도였다. 반응은 한마디로 폭발적이었다. 무하의 포스터를 본 베르나르의 팬들은 열광했고, 〈지스몽다〉는 연일 매진되었다. 베르나르의 다음 공연인 〈동백 아가씨〉의 포스터 디자인도 당연히 무하에게 돌아갔다. 유럽의 미술계에 '알폰스 무하'라는 새로운 스타가 탄생한 것이다.

이전까지 무명에 불과했던 무하는 이 포스터의 성공으로 베르나르와 6년간 전속 계약을 맺고 그녀가 공연하는 연극의 포스터뿐만 아니라 극장의 무대 장치와 의상까지 담당하게 되었다. 또한 베르나르의 전속 디자이너로 일하면서 달력, 일러스트레이션, 상품 광고 등 폭넓은 분야에서 활발한 활동을 하며 대중 예술가로 이름을 알렸다.

포스터는 당시 상업광고물인 동시에 일러스트레이션으로서 작품성을 인정받고 있었다. 대표적인 것이 틀루즈-로트렉의 포스터들이다. 그러나 이 분야도 경쟁이 치열해지면서 보다 선정적이 되었고, 포스터에 표현된 여인들은 대부분 요부의 이미지를 띠고 있었다.

그런데 무하는 이와 달리 섬세하고 독특한 선과 색으로 이상화된 여성의 모습을 표현했다. 정돈된 윤곽선 안에 물결치는 머리와 치맛자락, 화려한 꽃과 식물 덩굴에 둘러싸인 여인은 우아하고 신비롭다.

그는 베르나르를 위해 〈햄릿〉, 〈토스카〉, 〈카멜리아의 여인〉, 〈사마리아의 여인〉 등 수많은 포스터와 무대 용품 일체를 디자인했으며, 베르나르는 누구보다 자신을 아름답게 그려 준 데 크게 만족했다.

그러나 점차 이런 성공에 부담을 느끼기 시작한 무하는 고향으로 돌아가 보다 진지한 예술에 몰두하고 싶어 했다. 그리고 체코의 역사와 민족애를 담은 〈슬라브 서사시〉 연작을 제작하기 시작했다. 이 작품은 슬라브 역사의 대변혁기를 단계별로 묘사한 것으로, 총 20점, 제작 기간 20여 년에 달하는 기념비적인 대작이다.

열 개의 작품은 체코의 역사에서, 나머지 열 개 작품은 다른 슬라브 국가의 역사에서 제재를 선택했다. 그는 범게르만주의의 폭력적인 억압에 대한 저항 의식을 담아 슬라브 민족이 여기에서 벗어나 화합을 이루기를 소망했다.[1]

1 장우진, 2021.

구스타프 클림트

구스타프 클림트Gustav Klimt 1862-1918는 오스트리아의 예술가 집안 출신이다. 어머니는 음악가, 두 형제 모두 예술가, 아버지는 황금 조각가였다. 클림트의 그림이 장식성을 띠는 이유도 바로 황금조각가였던 아버지의 영향 때문이다.

클림트는 개성이 강한 예술가였다. 한스 마카르트의 작품에 매료되어 한동안 역사화를 그렸지만, 그것은 어차피 종합예술로 표현되는 자신의 예술세계로 가는 과정이었다. 빈 미술가협회의 보수적인 태도에 반감을 느낀 클림트는 1896년 요제프 엥겔버트, 카를 몰과 함께 분리파의 기원이 되는 연합회를 처음으로 기획했고, 이듬해에는 빈 분리파를 공식적으로 창설했다.

1902년 제14회 분리주의 전시회가 열렸다. 이 전시회는 클림트가 기획한 종합예술작품을 지향하는 새로운 도전이었다. 이 전시회의 백미는 클림트가 베토벤의 '합창 교향곡'을 모티프로 그린 벽화 〈베토벤 프리즈〉였다. 벌거벗은 여인들의 고통스런 모습으로 시작되어 합창하는 여인들 사이에서 두 남녀가 뜨겁게 키스하는 장면으로 끝나는 그림이다. 관람객들은 이 작품에 대해 반감을 일으켰고, 싸늘한 시선을 보냈다.

구스타프 클림트 〈키스〉 1908 캔버스에 유채와 금

클림트의 복잡한 여성 관계는 그의 사생활처럼 잘 알려져 있지 않다. 결혼도 하지 않았다. 사실 오늘날 그의 작품에 대한 해석과 평론은 모두 짐작과 추측을 바탕으로 한 것이다. 가족과 함께 아파트에서 생활한 그는 여자를 사랑했고 성애에 대한 열광을 숨기지 않았다. 작품 중 성을 주제로 한 작품 많은 것도 이 때문이다.

클림트는 작업할 때 두루마기만 걸친 채 누드모델들과 먹고 마시고 놀며 즐기다 영감이 떠오르면 한 명을 불러 포즈를 잡게 했다. 그에게는 늘 많은 여자가 있었으나 평생 '애인'이라고 불렀던 여자는 단 한 명인 에밀레 폴뢰게Emilee Floge뿐이었다.

클림트의 대표작 〈키스〉가 빈의 벨베데레 궁전에 있기 때문에 1년 내내 관람객의 발길이 끊이질 않는다. 그림은 황금색 옷을 입은 연인이 꽃이 만발한 언덕 위에서 서로를 꼭 껴안고 키스하는 순간을 묘사하고 있다. 남자는 여자의 입술이 아닌 볼에 입을 맞추고, 여자는 조용히 눈을 감고 이를 받아들이고 있다.

그림 〈키스〉에 관한 수지 호지(2021)의 설명에 따르면, 클림트는 일본의 미술 공예품이나 기모노에서도 영향을 받았다고 한다. 남성 의상의 문양(흑과 백)은 일본의 색이 다른 사각형 두 개를 교대로 배열하는 문양에서 유래한 것이고, 여성 의상의 문양 역시 반복해서 사용되고 있다.

남녀의 발밑에는 꽃이나 식물을 모티프로 한 무늬가 펼쳐져 있다. 화려한 색채를 자랑하는 꽃들이 피어 있지만 이곳은 절벽이다. 이

상황은 그림을 보는 사람에게 사랑 속에 숨어 있는 비극성을 예감케 한다.

　이 작품의 모델이 된 여성은 클림트가 일생에 걸쳐 사랑했던 에밀리 플뢰게로 알려져 있다. 그녀는 클림트의 동생 에른스트와 결혼한 여인이다. 어깨를 움츠리고 남성에게 몸을 맡긴 표정이 관능적이다.

　여성에게 키스하는 남성은 머리의 맨 윗부분을 화면 쪽으로 향하고 있어서 표정이 보이지 않는다. 또한 황홀경에 빠진 듯한 표정을 띤 여성도 목을 크게 젖히고 있어서 두 사람 모두 비현실적인 각도의 자세를 취하고 있다. 이 구도는 여성의 표정이 아름답게 보이는 각도로 그려져 있으며, 이런 요소는 추상화와도 일맥상통한다.

　빈의 전설적 화가였던 클림트는 황금빛의 화려하고 관능적인 그림으로 최고의 명성을 얻었지만 동시에 악명도 높았다. 평생 독신이었지만 수많은 뮤즈가 있었고, 모델과 숱한 염문을 뿌리고 다녔다. 하지만 그의 사랑은 오직 한 사람, 플뢰게뿐이었다. 이 그림에서처럼 두 사람은 서로를 평생 의지하고 사랑했지만 끝내 부부로 맺어지진 않았다.

　클림트는 플뢰게와 30년 이상 수백 통의 서신을 서로 주고받으며 마음을 나눴다. 지극히 사적인 이야기부터 작업에 대한 것까지 모든 문제를 플뢰게와 나누고 조언을 구했다. 여름휴가를 함께 보내고, 플뢰게가 디자인한 옷을 입었지만 결코 육체적인 관계는 맺지 않은 것 같다. 클림트 사망 후 14건의 친자확인 소송이 벌어졌을 때, 유언 집행자로서 클림트의 작품 일부를 처분해 사생아들의 양육비로 나눠 준

구스타프 클림트 〈풍경화〉 1908 캔버스에 유채

것도 바로 플뢰게였다.

클림트는 풍경화를 많이 그렸다. 그의 그림은 초상화 아니면 풍경화라 해도 과언이 아닐 정도다. 그는 35세 되는 1897년경부터 시작하여 57점의 풍경화를 남겼다. 그중에서 특히 빈에서 북쪽으로 멀리 떨어진 유명한 호수인 아테제 주변을 많이 그렸다. 이곳은 클림트가 여름휴가를 즐기던 곳인데, 사실 그가 풍경화에 빠지기 시작한 것도 아테제 호수로 여름휴가를 가면서부터라고 한다.

클림트는 당시 유럽의 아방가르드 화가들로부터 많은 영향을 받았는데, 그의 그림마다 하나씩 그런 영향이 드러난다. 이 그림에서 우거진 숲이 거의 점으로 표현돼 있다는 점에서, 클림트가 당시 프랑스 탈인상파인 점묘화의 영향을 받았음을 알 수 있다.

클림트의 그림이 지닌 특징 중 하나는 '정사각형 캔버스'이다. 특히 풍경화는 꼭 정사각형으로 그렸다. 세상을 조화롭고 평화롭게 그릴 수 있는 방법이 정사각형 캔버스에 그리는 것이라고 생각한 것 같다. 그의 풍경화엔 원근감이 무시되었고 사람이 없다. 그래서 그의 풍경화는 담백하다.

19세기에서 20세기로 전진하는 시간의 흐름은 그 누구도 거부할 수 없는 것이었다. 세기가 바뀌는 와중에 클림트는 먼 과거와 먼 나라에서 찾아낸 영감을 통해 혁신적인 걸작들을 창조해 냈다. 그래서 클림트의 걸작들은 과거인 19세기에도, 미래였던 20세기도 아닌 제3의 시간과 공간을 닮았으며, 그 독특한 아름다움은 어느 누구와도 닮지 않

는 개성으로 우리의 눈을 사로잡는다.[1]

세기의 거장은 평생의 연인이 지켜보는 가운데 56세를 일기로 숨을 거뒀다. 그녀 역시 클림트를 추억하며 평생 독신으로 살다가 1952년 조용히 눈을 감았다.

1 전원경, 2018.

Chapter 11

에콜 드 파리,
몽마르트를 찾은 이방인 화가

에콜 드 파리École de Paris는 파리에 모여 예술 활동을 하던 외국인 예술가집단을 일컫는 말이다. 에콜은 프랑스어로 '학파'를 뜻한다. 그러므로 에콜 드 파리는 '파리파'라고 할 수 있다. 에콜 드 파리로 분류되는 예술가들은 국적도 모두 다르고, 화풍도 달랐다. 그들의 공통점은 1920년대 파리에서 활약했다는 것뿐이다.

20세기 전반, 각자의 나라에서 혁명이나 전쟁을 피해 수많은 화가나 음악가, 작가 등이 예술의 도시 파리로 모였다. 그들은 몽마르트나 몽파르나스에 살면서 창작 활동을 했는데 서로 비평하거나 열띤 논쟁을 벌이기도 했다. 그리고 그 와중에 새로운 예술이 탄생하였다.

피카소나 브라크도 넓은 의미에서는 파리파에 속했다. 이탈리아의 모딜리아니, 리투아니아의 수틴, 불가리아의 파스킨, 폴란드의 키슬링, 일본의 후지타 등이 중심인물이며 샤갈을 포함할 때도 있다. 그들은 또 대부분 유대인이었으며 파리파의 근저에 깔려 있는 애수와 표현주의적 경향도 바로 이 같은 이유 때문일 것이라고 해석하는 사람들도 있다.

아메데오 모딜리아니

1884년 7월 12일 아메데오 모딜리아니Amedeo Modigliani 1884~1920가 이탈리아 토스카나 지방의 항구도시 리보르노에서 3남1녀 중 막내아들로 태어난다. 모딜리아니의 유년 시절부터 그의 어머니는 프랑스어를 가르쳤고 단테, 페트라르카 등 이탈리아의 위대한 고전 문학을 읽게 하였다.

특히, 역사와 철학을 사랑한 외할아버지 이삭에게서 과학·철학·예술에 대해 지대한 영향을 받았다. 「신곡」을 줄줄 외우는 어린 소년 모딜리아니는 이후부터 보들레르, 말라르메, 셸리 등의 시를 탐독하고 니체와 프로이트를 읽으며 아름다운 외모만큼이나 정신적인 소양도 차곡차곡 채워 나갔다.

1902년, 모딜리아니는 처음으로 가족을 떠나 피렌체 미술학교로 진학한다. 그리고 이듬해 피렌체를 떠나 베네치아 미술학교의 인물화 교실에 입학한다. 위대한 화가 틴토레토와 티치아노의 고향 베네치아에서 모딜리아니는 이들의 작품을 보며 색채와 초상화의 기법을 익혀 나간다. 그리고 베네치아 비엔날레를 방문하여 세잔과 고흐의 작품들을 통해 유럽 현대미술의 흐름을 접하게 된다.

1906년, 단정하고 눈이 아름다운 청년 모딜리아니가 파리 땅을 밟

았다. 젊은 예술가들의 생활과 창작의 장소인 몽마르트르에 아틀리에를 얻은 그는 콜라로시 미술학교에 등록한다. 생을 마감하기까지 14년간의 파리 생활이 시작된 것이다.

이듬해인 1907년 가을에는 최초로 그의 그림을 산 의사 폴 알렉상드르를 만난다. 그리고 그의 권유로 앙데팡당의 회원이 되었다. 그해 살롱 도톤느에서 세잔의 회고전이 열렸는데, 세잔의 작품은 그에게 큰 영향을 끼쳤다. 1910년 3월에 열린 앙데팡당전[1]에 〈리보르노의 걸인〉, 〈첼리스트〉, 〈여자 걸인〉 등 6점을 출품하면서 비평가들로부터 관심을 끌기 시작한다.

오랜 친구인 막스 자콥의 소개로 화상 폴 기욤을 알게 되었는데, 당시 기욤은 모딜리아니의 작품을 사 주는 유일한 사람이었다. 모딜리아니는 길거리의 여인들과 직업 모델을 대상으로 많은 초상화를 제작하였다.

영국 소설가인 베아트리스 헤이스팅스를 만나 2년에 걸쳐 동거를 하며 그녀의 여러 초상화를 남겼다. 유화도 10여 점을 그렸다. 모딜리아니만의 독창적인 초상화가 시작되는 시기였다. 또한 모딜리아니의 작품만을 사 가는 화상 즈보로브스키 부부를 만난다. 이 부부는 훗날 모딜리아니가 죽은 후에도 그를 위해 우정을 끝까지 보여 준 사람들이었다.

1 1884년 프랑스 관전인 살롱 데 자르티스트 프랑세의 아카데미즘에 반대하여 개최된 무심사 미술전람회.

아메데오 모딜리아니 잔 에뷔테른

　1917년, 모딜리아니는 잔 에뷔테른을 만난다. 건강이 악화되어 니스에서 그녀와 1년간 요양을 하던 모딜리아니가 5월에 파리로 혼자 돌아온다. 모딜리아니는 지병인 결핵을 치료하기 위해 파리가 아닌 따듯한 남부 지방 니스에 체류했던 것이다. 살롱 도톤느에 회화 4점을 출품하고 런던에서 개최된 '현대 프랑스 미술 그룹전'에 유화 수 점을 전시하여 높은 평가를 받았다.

　그는 니스 체류 기간 동안, 잠시 중단했던 술과 마약에 다시 손을 댄다. 그 결과 1920년 1월 18일 병세가 악화되어 자리에 눕게 되고, 신장염과 결핵으로 각혈하고 만다. 의식불명인 모딜리아니가 생 페르 거리의 자선 병원으로 옮겨졌지만, 1월 24일 토요일 오후 고국 이탈리아에 다시 돌아갈 꿈은 이루지 못한 채 36세의 짧은 생애를 마감

한다.

집시처럼 방황하며 자유분방한 생활을 했던 모딜리아니. 수려한 외모로 뭇 여성의 마음을 설레게 했지만 정작 파리의 미술계로부터 냉대받은 그는 지독한 가난과 질병 속에서 처절하게 그림을 그리다 세상을 떠났다.

모딜리아니는 자신의 연인을 다양한 포즈로 나타냈는데, 그중 〈잔에뷔테른-배경에 문이 있는 풍경〉이 마지막 작품이다. 그녀는 당시 둘째를 임신 중이었는데, 그림 속 그녀는 마치 의자 등받이에 매달려 있는 것처럼 보인다. 모딜리아니의 기준에서 규모가 큰 작품이다.

모딜리아니가 그린 누드화와 마찬가지로 에뷔테른의 얼굴은 타원형이고 마치 가면처럼 세부 사항이 별로 없다. 눈에 띄는 눈, 두드러진 코그리고 작은 입, 몸이 S자 모양을 이루고 목은 길고 가늘다. 황토색, 주황색과 빨간색 색조의 팔레트도 모딜리아니

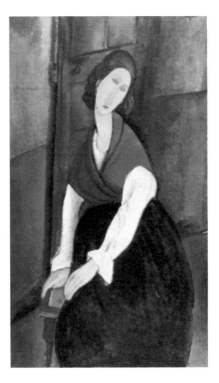

아메데오 모딜리아니 〈잔 에뷔테른-배경에 문이 있는 풍경〉 1919 캔버스에 유채

의 작품에서 흔히 볼 수 있는 것이다.

에뷔테른의 묘비에도 쓰여 있듯이 그녀는 아메데오 모딜리아니에게 모든 것을 다 바친 헌신적인 반려자였다. 모딜리아니는 380여 점의 유화와 30여 점의 조각 작품을 남겼다. 이제 그의 그림은 10프랑, 15프랑이 아닌 그 수백만 배가 넘는 가격으로 거래된다.

그림을 배우던 20살의 에뷔테른이 모딜리아니를 만나 진정으로 사랑한 대가로 감당해야 했던 궁핍은 너무나 컸다. 냉담하게 돌아선 부모, 생이별한 첫아기, 빈민촌의 현실, 그럼에도 불구하고 그녀의 사랑은 더 붉게 타올랐다. 그녀는 모딜리아니의 그림을 알리고, 전시를 위해 화상들을 찾아다녔다. 이런 모습은 돈을 위함이 아니라 오로지 모딜리아니의 그림이 세상 속에서 숨 쉬기를 바라는 헌신적인 사랑의 모습이었다.

모딜리아니가 죽자 돈이 없어 그의 장례를 치를 수 없었던 에뷔테른은 할 수 없이 부모님을 찾아갔지만 차갑게 거절당했고, 결국 부모님의 건물 옥상에서 몸을 날린다. 임신 9개월인 채로.

둘은 합장되었고 화강암 묘비명은 그들의 질긴 인연을 이렇게 추모했다. "아메데오 모딜리아니, 1884년 7월 12일 리보르노 출생, 1920년 1월 24일 사망. 영광에 이른 순간 죽음이 앗아 가다. 잔 에뷔테른, 1898년 4월 6일 파리 출생. 1920년 1월 25일 사망. 최후의 희생까지 무릅쓴 충심의 동반자."[2]

2 조용훈, 2000.

카임 수틴

카임 수틴Chaïm Soutine 1893-1943은 리투아니아의 민스크에 가까운 스미로 비치에서 출생하였다. 부친은 유대인의 가난한 재봉사였다. 수틴은 어릴 적부터 그림을 좋아했으며 비르나의 미술학교를 거쳐 1913년 파리로 왔다.

지독한 추남에다 빈털터리인 그를 반길 사람은 그 어디에도 없었다. 막노동, 하수구 청소, 도살장 인부로 전전하던 수틴은 아무 데서나 잠을 자고 여기저기를 떠돌며 그림을 그리던 중 페르낭 코르몽 Fernand Cormon 1845-1924을 만나 그에게서 그림을 배울 수 있었다.

1913년 이주한 파리에서, 수틴은 몽파르나스 예술가들의 유명한 거주지였던 라 뤼슈에 짧게 머물렀다. 조각가 자크 립시츠의 소개로 화가 아메데오 모딜리아니를 알게 된 것도 바로 이곳에서의 일이다. 모딜리아니는 수틴의 절친한 친구가 되었을 뿐만 아니라 수틴의 유명한 초상화 모델이 되어 주었다.

그리고 샤갈과 리프시츠도 사귀게 된다. 당시 수틴은 렘브란트, 고야, 세잔을 자신에게 가장 중요한 영향을 미친 화가들로 꼽았다. 루브르 미술관에서 그레코, 렘브란트, 고야, 쿠르베를 연구하여 한때 이 대가들의 영향을 뚜렷이 보였으나 점차 격렬한 생명감을 묘사하기

시작하여 발광하는 듯한 터치를 특징으로 하는 그림을 그렸다.

1920년대 초, 수틴은 초상화와 풍경화를 그리기 시작했다. 그는 〈빨간 당나귀가 있는 풍경〉에서 빈센트 반 고흐와 자주 비교되는 양식을 통해 평화로운 시골 풍경을 능숙하게 묘사하고 있다. 구성의 강조점은 크고 웅장한 나무 묘사에 맞춰져 있다.

유대인들은 역사적으로 종교 때문에 갖은 핍박과 인종차별을 당했다. 이로 인해 수틴도 작가로서 가난한 삶을 연명하고 있던 차에, 반즈컬렉션의 설립자인 미국인 앨버트 반즈가 1922년 파리로 와서 수틴의 작품에 반해 총 52점을 구매하여 미국으로 가져갔다. 현대역사상 중요한 컬렉터가 한 번에 사재기한 기록이다.

그러나 수틴의 인생은 순조롭지 못했다. 소수의 평론가들은 수틴 등 유대인

카임 수틴 〈빨간 당나귀가 있는 풍경〉 1922
캔버스에 유채

작가들의 예술적 가치를 인정하긴 했으나, 대부분의 평론가들은 이들의 예술성을 우습게 보았을 뿐만 아니라 이들이 더럽고 지저분해 위생 상태가 안 좋다면서 조롱하고 업신여기며, 이들이 프랑스 문화를 물들이고 있다고 공격했다. 프랑스가 20세기 들어서 예술의 종주국에서 왜 밀려나게 되었는지 알 수 있는 부분이다.

수틴의 표현주의는 독일 표현주의의 주요 관심사와는 거의 공통점이 없었다. 그의 표현주의는 추방된 많은 그의 동포들과 공유하던 비극적인 기질에 대한 억제할 수 없는 표출이었다. 수틴은 자신의 작품에 대해 확신을 가지지 못하고 늘 불안감으로 고통을 겪으며 주기적으로 우울증에 시달렸다. 자신이 그린 작품에 만족해하지 못하고 과거에 그린 그림들을 파기하곤 했으며 전시회 개최도 꺼려서 생존에는 대중에게 잘 알려지지 않았다.

2차 세계대전이 시작되자 파리가 독일군의 점령하에 들어가면서 이 예술가들은 다시 이방인들이 됐다. 샤갈을 비롯한 많은 예술가들은 미국으로 도망갔다. 수틴은 몇 번 파리의 미 대사관에서 비자를 받으려고 시도했지만, 서류 부족으로 계속해서 거부당했다.

수틴은 독일군과 프랑스 경찰의 눈을 피해 싸구려 호텔을 전전했고, 그 사이 독일인 애인도 사라졌다. 위염으로 음식을 씹어 삼키지 못해 우유만 먹고 지냈다. 1943년 시골에 피신해 있다가 위염이 심해져 파리의 한 개인병원에서 수술을 받았으나 그다음 날 숨지고 말았다. 그는 몽파르나스 공동묘지에 묻혔고, 그의 유대인 예술가 친구들은 경찰의 감시가 두려워 장례식에도 참석하지 못했다.

Chapter 12

야수주의,
그 거침없는 붓질

20세기의 미술은 현대미술의 시작이다. 20세기는 또한 '이즘'의 시대였다. 어느 세기도 20세기처럼 '이즘'이 많았던 시기는 없었다. 새로운 사조는 앞 시대의 사조에 대한 반응으로 나타난다. 전영백(2019)이 주장했듯이 미술의 역사는 추상적이지 않다. 실제의 사건과 장소에서 일어난 특정 사건이었기에 미술은 그 시대와 사회를 담고 있다. 그리고 구체적인 사례가 바로 전시展示인 것이다. 많은 경우 전시회를 통해서 새로운 미술운동의 이름이 정해졌다.

야수주의Fauvism는 1905년 파리에서 개최된 전시회에 출품된 마르케Albert Marquet의 조각상을 본 한 비평가가 "흡사 야수의 우리에 갇힌 도나텔로Donatello[1]를 보는 것 같다."고 비판한 것에서 유래되었다. 그 비평가는 혹평하고자 야수라는 표현을 쓴 것인데 전시회에 참여한 화가들은 "야수? 그거 괜찮네. 우리들은 야수 맞다."라고 진지하게 받아들인 것이다.

그 전시회는 살롱 도톤Salon d'Automne[2]전인데 이 전시회는 보수적인 왕립 미술 아카데미가 주관하는 전시회에 맞서 열린 것이었다. 전시회 출품 작가들 대다수가 반체제적인 사람들이었기 때문에 그들은 야수로 폄하된 것을 훈장처럼 여겼다.

야수주의 화가들은 강렬한 표현과 색을 선호했다. 야수파의 흐름은 1900년경에 시작되어 1910년 이후까지 지속되기는 했으나 결속력은 약했다. 이 운동의 기수로는 앙리 마티스와 앙드레 드레인이 있었다.

야수파는 보이는 색채보다는 마음에 느껴지는 색채를 밝고 거침없이 표현했다. 그리고 대상을 간략화했으며 추상화했다. 결과적으로 20세기의 첫 미술운동인 야수주의는 구상화와 추상화의 가교 역할을 했다.

[1] 르네상스 시대 조각가 도나텔로가 제작한 그리스도 상
[2] 프랑스에서 매년 가을 열리는 미술 전시회. 기존에 매년 봄 열리던 전시회가 점차 보수화되자 진보적인 화가들이 이에 대항하는 의미로 가을에 전시회를 열어 혁신적인 작품들을 선보였다.

앙리 마티스

야수파의 중심인물은 앙리 마티스Henri Émile Benoît Matisse 1869-1954로서 그가 주도한 운동은 원색의 강렬한 색채 사용을 특징으로 한다. 순수하고 섬세한 색조, 단순한 선과 구성을 토대로 한 그의 그림들은 보는 사람의 마음까지 깨끗하게 만든다.

마티스는 프랑스에서 태어났다. 상인이었던 아버지는 그가 자신의 뒤를 잇기를 바랐고, 마티스는 이에 따라 파리에서 법학을 공부하고 변호사 자격증을 받았다. 이후 고향으로 돌아와 법률사무소에서 서기로 일했다.

그가 어린 시절 그림에 대단한 재능을 보였다는 이야기는 없다. 그런 그가 그림을 그리게 된 계기는 단순하다. 법률사무소에 근무하던 중 맹장 수술을 받고 누워 있을 때, 미술 교본에 실린 그림을 베끼던 이웃이 권유하여 취미로 시작했다고 한다.

1893년 마티스는 카롤린 조블로와 동거를 시작하고 딸 마르그리트를 낳았다. 딸 마르그리트는 마티스에게 크나큰 영감을 주는 원천이었다.

1895년 3월 마티스는 귀스타브 모로Gustave Moreau 1826-1898의 화실에 들어갔다. 스승 모로는 훈련된 눈과 지적인 통찰력을 강조하면서 대가들의 작품에 몰입하여 모사를 많이 해 보도록 권고했다. 마티스는

이런 훈련 뒤에 비로소 자신의 주관적인 작품을 그려 낼 수 있었다.

마티스는 같은 해 에콜 데 보자르에 들어갔으며, 이듬해 살롱전에 그림 네 점을 출품해 성공을 거둔다. 화가로서 첫걸음을 뗀 그는 인상파 화가들과 만나면서 인상파 미술에 관심을 가졌고, 고갱, 세잔, 우키요에풍의 예술 세계에 눈을 떴다.

마티스는 〈마티스 부인〉이라는 작품에서 색채만으로 형태와 입체감, 그림자, 원근을 표현하는 데 성공하였다. 이 그림을 '녹색 선'이라고도 부르는데, 인물의 이마에서 코로 내려오는 얼굴 가운데에 녹색 선이 있기 때문이다. 녹색 선을 중심으로 얼굴과 화면을 둘로 구분하고 보색 관계에 있는 색들, 즉 빨강과 녹색, 노랑과

앙리 마티스 〈마티스 부인〉 1905, 캔버스에 유채

보라를 대비시켜 얼굴의 입체감과 모델 내면의 긴장감을 표현하였다.

예술가들은 춤추는 사람들을 작품의 모티프로 즐겨 사용했다. 마티

앙리 마티스 〈춤 2〉 1910 캔버스에 유채

스도 여러 사람이 춤추는 모습을 자주 그렸다. 1910년 완성한 〈춤 2〉
는 벌거벗은 다섯 명의 남녀가 손을 잡고 빙글빙글 돌면서 춤추는 동
작을 잡아낸 명작이다. 우리나라의 강강술래를 연상시키는데, 원무
를 즐기는 사람들이 마냥 행복에 빠져 있는 듯 보인다.

 마티스는 춤추는 사람들을 단조로운 붉은색 계열로 묘사해 푸른 하
늘, 녹색 언덕과의 합일을 꿈꿨다. 캔버스에 넓게 펼쳐진 춤추는 사
람들 사이에는 둥근 모양의 리드미컬한 선율이 돋보이고, 쫙 뻗은 두
사람의 손이 닿을 듯 말 듯한 지점에서는 역동적인 긴장감을 느낄 수
있다. 3차원 원근법을 철저히 무시하고 원색의 잠재적 표현력에 집중
한 이 그림은 20세기 표현주의와 추상주의의 씨앗을 뿌렸다.

모리스 드 블라맹크

모리스 드 블라맹크Maurice de Vlaminck 1876-1958는 프랑스 화가이다. 1899년 앙드레 드랭André Derain 1880-1954과 사귀면서 자연을 대상으로 그림 공부를 하였으며, 마티스 등과 더불어 야수파 운동에 참가했다. 처음에는 고흐의 영향을 받아 원색의 밝은 색조로 점과 곡선을 사용하여 유동적인 그림을 그렸다. 그 후 세잔의 영향을 받기도 했으나, 1918년부터는 새로운 사실주의의 작품을 그렸다. 주요 작품으로 〈센 강변〉, 〈강변 풍경〉 등이 있다.

그는 파리에서 출생하였으나 집안은 플랑드르 출신이었다. 양친은 음악가로 자제의 교육에는 무관심한 보헤미안 기질이었다. 그래서 그는 독학으로 그림 공부를 하였고, 바이올린을 켠다든지 자전거경주 선수 생활로 자수성가의 인생을 걷지 않으면 안 되었다. 더욱이 그는 "화가란 무정부주의자와 같아 직업이 아니다."라고 하였으며, 또 "나는 어린이의 눈으로 사물을 본다."고도 하였다.

블라맹크는 무엇보다도 생명력의 표현을 화면에서 추구해 보려던 화가이다. 그는 소용돌이 같은 속도감 있는 필치와 중후한 색채를 사용해 작품을 완성했다. 이러한 작품 활동으로 서양미술사에서는 마티스와 함께 블라맹크를 야수파의 주축으로 평가한다.

블라맹크의 작품은 유화의 매력을 극대화해 보여 준다. 그는 캔버스에 직접 물감을 짜서 칠하며 선명한 색채와 두툼한 질감을 가진 실험적인 화면 구성을 전개했다. 표면에서 쏟아질 것 같은 느낌은 다른 유화 작품과는 차별화된 매력이었다.

특히 〈눈 덮인 마을〉처럼 프랑스 지방 마을을 그린 풍경화들은 마치 거리에 유화 물감이 강물처럼 흘러가듯 표현해 강렬하고 색다른 느낌을 준다. 거친 날씨의 어두운 풍경화에 쏟아질 듯한 빛나는 터치로 강한 생동감을 부여했다. 블라맹크는 독창적인 표현력이 돋보이는 강렬하고 역동적인 작품들을 통해 야수파를 이끌어 나갔다.

모리스 드 블라맹크 〈눈 덮인 마을〉 1936 캔버스에 유채

표현주의,
보이지 않는 세계를 그리다

쿠르베의 계승자인 인상파 화가들에게 자연은 시시각각 변화를 보이는 붙잡기 어려운 존재이기는 해도 불안을 느끼게 하지는 않았다. 그들은 어디까지나 자연을 바깥에서 바라보고 정확한 모습을 캔버스에 재현하려 했다.

인상파의 바로 뒤를 이어 등장한 세대는 고흐, 고갱, 르동 등의 예에서 볼 수 있듯이 눈에 보이지 않는 다른 세계를 추구했다. 1880년대 후반부터 1890년대에 걸쳐, 유럽의 회화는 눈에 보이는 바깥 세계를 그리는 것에서 눈에 보이지 않는 마음속을 표현하는 것으로 크게 변화해 갔다.

예술은 자연의 대립물이다. 예술 작품은 인간의 내부에서만 생겨나는 것이며, 그것은 다시 말해 인간의 신경·심장·두뇌·눈을 통해 나타난 형상이다. 따라서 세기말의 예술가들이 바라본 인간의 내부 세계란 바닥을 알 수 없는 불길한 두려움을 간직한 어두운 밤의 세계였다.

이처럼 표현주의Expressionism는 20세기 초에 일어난 미술의 한 양식이다. 표현주의는 독일에서 커다란 영향력을 발휘했다. 표현주의 화가들은 자신들의 내적 흥분을 표현했고, 직접적이고 자발적으로 통렬하게 느끼고 해석된 소재를 전달했다.[1]

1 다카시나 슈지, 2021.

에드바르트 뭉크

에드바르트 뭉크_{Edvard Munch 1863-1944}는 군의관 아버지와 예술에 관심이 많은 어머니 사이에서 태어났다. 그는 어린 시절부터 불운을 겪게 된다. 다섯 살이라는 어린 나이에 어머니의 죽음을 목격했고, 몇 년 후에는 큰누이마저 세상을 떠났다. 이 시기에 여동생은 정신병 진단을 받고, 점점 종교에 집착하게 된 아버지는 아이들에게 순종을 강요했다.

뭉크는 어릴 적부터 몸이 허약해 학교에 가지 못하는 날이 많았다. 뭉크에게는 엄마와 누나처럼 어느 날 갑자기 자신도 죽을 것이란 공포가 늘 따라다녔다. 이런 공포로부터 탈출할 수 있는 길은 그림이었다. 그리고 자신의 감정을 캔버스에 담아내며 어두운 현실을 잊고 견뎌 내려고 노력했다.

뭉크는 그런 암울한 유년기를 보냈지만, 작품 활동만큼은 소홀히 하지 않았다. 노르웨이 왕립 드로잉아카데미에서 회화의 기초를 배운 그는 이후 프리츠 테울로브의 미술아카데미를 거쳐 1885년 예술의 도시 파리로 건너간다. 그리고 루브르 박물관과 살롱 등을 전전하며 계속해서 그림 공부에 매진했다.

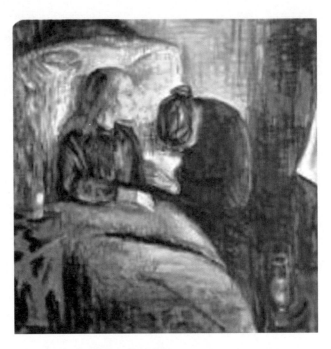

에드바르트 뭉크 〈병든 소녀〉 1886 캔버스에 유채

뭉크는 초기작 〈병든 소녀〉를 제작하면서 그의 어두운 내면을 세상에 내비치기 시작했다. 이 작품은 누나 소피에의 임종 시 모습을 담은 작품으로 유명하다. 마네의 그림에서 영감을 받은 이 그림에는 원근법이 사용됐으며 그가 매우 아끼는 작품이기도 하다.

이후 오랫동안 사랑했던 연인과 이별을 하고, 맹목적 신앙에 빠진 아버지가 자살을 했지만 그는 계속해서 앞으로 나아갔다. 1889년 레옹 보나의 미술학교에 입학한 그는 3년 뒤 자신의 작품 55점을 들고 독일 베를린으로 가 전시회를 연다.

그의 전시는 암울한 분위기를 연출해 일부 기성세대 화가들로부터 비난받았다. 그러나 젊은 예술가들은 그의 전시를 지지했고 전시를 이어갔다. 1893년에는 그의 걸작 〈절규〉를 세상에 선보여 신선한 충격을 준다. 이 그림은 해골 모습을 지닌 한 인간이 두 손으로 귀를 막고 괴로워하는 작품이다. 그림 속에서는 불안, 고통, 절망의 감정이 느껴진다.

뭉크는 〈절규〉를 그린 이유를 1892년 1월 22일 그의 일기에 다음과 같이 썼다. "해 질 녘, 친구 두 명과 함께 길을 걷고 있었다. 갑자기 하늘이 핏빛으로 물들기 시작했다. 나는 공포에 질려 다리 난간으로 다가갔다. 친구들은 무심히 걸었지만 나는 그 자리에서 한 걸음도 움직일 수 없었다." 뭉크의 설명에 따르면 "그림 속에서 비명을 지르는 건 인간이 아니라 자연이다. 인간은 자연이 지르는 비명에 화들짝 놀라 귀를 틀어막고 있을 뿐"이다.[1]

1 이은화, 2023.

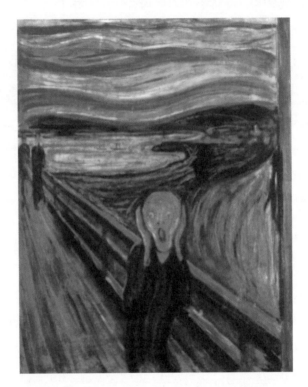

에드바르트 뭉크 〈절규〉 1893 판지 위에 유채, 템페라

쉽고 재미있는 서양미술사

보존가 김은진(2020)에 의하면, 뭉크는 야외에 작품을 한참 걸어 두고 그림을 '숙성'시켰던 것으로 악명이 높다. 그는 죽기 전까지 오슬로 외곽에 자리 잡은 에켈리 스튜디오에서 그의 말년 27년을 보낸다. 이후 이 작업실은 뭉크의 유언대로 오슬로시에 기증되어 뭉크 미술관을 만드는 바탕이 된다.

이 스튜디오에는 꽤 많은 작품이 보관되어 있었는데, 대부분 보관 상태가 좋지 않았다. 작품을 보관하는 장소가 제대로 만들어지지 않은 데다, 뭉크가 지붕이 없는 넓은 공간에 작품을 그냥 걸어 두었기 때문이다. 작가는 이렇게 무심하게 작품이 비와 눈을 맞고, 때로는 매서운 바람과 먼지를 견디며 시간의 아픔을 맞보도록 했다.

지붕을 만들 경제적 여유가 없어서 그림을 그냥 그렇게 둔 것 같지는 않다. 야외에 한참을 걸어 둔 그림의 표면에는 각종 먼지가 쌓이기도 하고, 물감이 떨어지거나 들고 일어나기도 했다. 뭉크는 야외에서 비바람을 맞고 약간 뿌옇게 변한 표면 느낌을 좋아했다고 한다.

그리고 무엇보다 뭉크가 자신의 그림을 그렇게 두기를 바랐기에 그런 세월의 흔적도 작품 일부라고 했다. 한편 뭉크가 사용한 미술 재료와 기법도 일반적이지는 않았다. 유화물감의 기름을 쫙 빼고 사용하기도 했고, 그림을 다 그리고 난 뒤 표면을 일부러 긁어내기도 했다. 뭉크는 모든 것에 호기심이 많았고 자연과 작품은 다양한 실험 대상이었다.

1930년대 독일을 장악한 나치 정권은 예술가들을 회유하거나 핍박했다. 히틀러 정권의 선전을 담당했던 괴벨스가 뭉크에게 손을 내밀

었다. 괴벨스는 유럽 예술가들에게 추앙받던 뭉크를 포섭하려고 했다. 하지만 뭉크는 나치에 협력하지 않겠다며 단호하게 맞섰다. 괴벨스는 곧장 공격했다. 뭉크 작품에 '퇴폐 미술'이라는 낙인을 찍어 깎아내렸다. 뭉크는 나치에게 그림을 뺏기지 않으려고 작품을 농가 깊숙한 창고에 숨겨 둬야 했다.

1944년, 2차 대전이 끝나기 직전 뭉크는 드디어 죽음과 마주했다. 폐렴에 시달렸던 뭉크는 80세 나이로 눈을 감았다. 말년에 나치라는 악령에게 괴롭힘을 당한 뭉크가 죽기 직전까지 손에 쥐고 있었던 책은 도스토옙스키의 『악령』이었다.

에곤 실레

에곤 실레Egon Schiele 1890~1918는 오스트리아 빈 근교 툴른에서 태어났다. 아버지는 툴른역 역장이고, 어머니는 체코인이었다. 어머니는 매독과 정신 착란에 시달리던 아버지를 방치했다. 실레는 아버지를 나 몰라라 하는 어머니를 용서하지 않았다. 실레가 어머니의 편협한 도덕률과 냉정함에 혐오감을 드러내는 동안 불행이 싹텄다.

10대 중반에 빈 미술 아카데미에 입학했지만 보수적인 학풍에 반대하여 3년 만에 중퇴하고, 빈 화단을 이끄는 구스타프 클림트를 만났다. 실레의 그림에서 인체의 곡선미와 정교함이 두드러진 것은 클림트의 영향 때문이다. 실레는 1911년경부터 표현주의 화가로서 높은 평가를 받았다.

그 어느 시대이든 개인에 대한 정보를 얻을 수 있는 가장 중요한 매개체는 미술이든 문학이든 자신에 관한 묘사이다. 화가가 행한 자기 묘사는 자화상이다. 자화상을 그리는 것은 그림 속 자신의 눈을 통해 감상자에게 자신의 내적 독백을 은밀히 전달하고 자신의 감정을 전하는 것이다. 실레에게 자화상은 강박관념을 갖고 추구하던 주제였다.

실레의 그림에 있어 자화상이 한 축이었다면 다른 측은 누드화였다. 누드화에서 실레의 감정 표현은 이미 예술적이었다. 그래서 그의

누드화에는 수치감이 없고 그가 느낀 바대로 표현했다.

실레는 클림트를 능가하는 재능으로 인정받은 천재 화가이자 적나라한 누드화로 20세기 초 빈 미술계를 뒤흔든 작가였다. 죽음에 대한 불안과 공포, 성적 욕망을 거침없이 드러낸 그의 누드화들은 종종 예술과 외설 사이에서 거센 논란을 일으켰다.[1]

그림 〈녹색 스타킹을 신고 기대 누운 여자〉에서 실레는 최소한의 선을 사용해서 모델의 얼굴을 묘사하고 있다. 각각의 이목구비를 가는 검은색 테두리선으로 둘러서 평평한 느낌이 날 것 같지만, 양 볼에 색을 더한 부분과 입술, 눈과 머리카락의 명암이 질감을 형성한다.

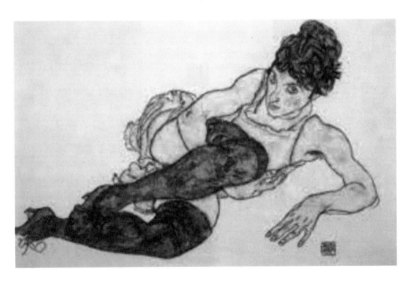

에곤 실레 〈녹색 스타킹을 신고 기대 누운 여자〉 1917 종이에 과슈와 검은 크레용

1 Buchhart, 2018.

실레는 자신의 작품에서 자주 물결치는 리듬을 표현했다. 여기서는 모델의 얼굴에서 곡선이 시작되어 모델의 오른쪽 팔 윗부분으로 내려오고, 팔꿈치에서 그녀의 오른쪽 엉덩이, 왼쪽 허벅지를 돌아 내려와 신발까지 이어진다. 오른팔의 아랫부분은 몸통과 함께 리듬감 있는 선을 형성한다. 실레의 시점이 높이 있기 때문에 감상자는 모델을 내려다보게 된다.

1915년 실레는 4년을 함께했던 가난한 연인 대신 중산층 출신의 에디트와 결혼했다. 결혼 4일 만에 1차 대전에 징집됐으나 군에서도 재능을 인정받아 여러 전시회에 참가하며 이름을 알렸다. 1918년은 그의 명성이 절정에 오른 해였다. 빈 미술계의 거장 클림트 사망 후 3월에 열린 '분리파' 전시회에서 실레는 작가로서 큰 성공을 거뒀다. 그림값이 뛰고 초상화 주문이 쇄도했다. 비로소 경제적으로도 정서적으로도 안정된 시기를 맞이했다. 더 기쁜 일은 아내가 결혼 3년 만에 임신을 한 것이었다.

〈가족〉은 아기가 태어나기 전 자신의 가족을 그린 작품이다. 실레는 자신 앞에 쭈그리고 앉아 있는 아내와 아이를 감싸며 부성의 모습을 보인다. 밝게 빛나는 부부의 몸과 이불을 덮은 아이의 머리가 어두운 배경과 대조를 이룬다. 그러나 각각 시선의 방향을 달리해 희망적인 분위기를 다소 누그러뜨렸다. 실레는 새로운 탄생에 대한 희망에도 불구하고 그 기쁨을 맛보지 못할 것이라는 예감을 암시하는 듯하다.

그러나 행복도 잠시. 그해 10월 28일 빈까지 퍼진 스페인 독감으

로 아내가 6개월 된 배 속 아이와 함께 세상을 떠났다. 그로부터 3일 후, 실레 역시 독감에 감염돼 세상을 등졌다. 그의 나이 겨우 28세였다.

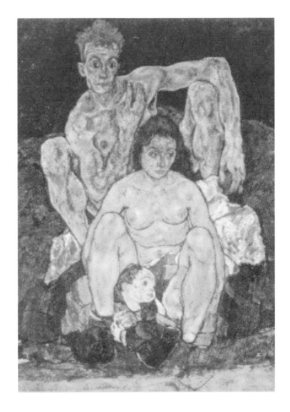

에곤 실레 〈가족〉 1918 유화

누드화

언제부터 본격적인 여성 누드화가 나타났을까? 14세기 이탈리아 르
네상스에서 누드화가 등장한다. 유명한 작품이 바로 보티첼리의 〈비
너스의 탄생〉이다. 이는 여성 누드화의 탄생을 의미하는 셈이다.

1956년『누드의 미술사』를 쓴 영국의 미술사학자 케네스 클라크 경
에 의하면, 누드는 기원전 5세기 그리스인들이 창안한 미술 형식이
다. 클라크에 따르면 "대부분 볼품없고 가엾은 인체"를 신이나 가질
법한 아름다운 신체로 이상화한 것이 누드의 출발점이다. 그런데 완
벽한 신체에 대한 이상은 시대별로 다르기에 누드의 모습도 시대마다
다르다.

하지만 클라크는 어떤 경우든 누드라면 보는 이에게 성욕을 촉발한
다고 했다. 타인의 신체와 결합하려는 욕망은 불완전한 인간에게 근
본적인 본능의 일부인 데다, 그 신체가 아름답기까지 할 때는 욕망이
더 커지기 때문이라는 것이다. 따라서 신적 이상화와 성적 대상화는
누드의 두 근본 요소라 할 수 있는데, 중요한 것은 이들의 비중이 시
대에 따라 달랐다는 사실이다.[1]

1 케네스 클라크, 2002.

누드는 근대에 이르러 신적 이상화보다 성적 대상화가 점점 더 강해졌다. 집 안이든 풀밭이든 아주 편안하게 기대 누운 다음, 자신의 아름다움을 과시하며 초대하는 눈길이다. 따라서 관람자는 둘 중 한 위치에 선다. 그림 속의 누드가 자신을 쳐다보지 않기에 마음껏 훔쳐볼 수 있는 위치 또는 그림 속의 누드가 자신을 유혹의 눈길로 쳐다보기에 성적인 초대에 응하는 위치.

어떤 경우든 관람자는 누드를 시선으로 만끽하며 성적으로 지배하는 위치에 선다. 이것이 바로 16세기부터 19세기까지 면면하게 이어진 근대 누드화의 전통이고 관례다. 그리고 마네의 〈올랭피아〉가 깨뜨린 것도 바로 이 전통과 관례였다. 〈올랭피아〉에 재현된 나체는 보통 여인도 아니고 매춘부의 것이다.

이렇게 해서 누드의 신적 이상화는 현대미술에서 사라졌다. 마네의 〈올랭피아〉 이후에는 더 이상 비너스가 설 자리를 잃었다. 하지만 성적 대상화는 어떨까? 여성의 신체가 성적 욕망의 대상으로 그려지는 일도 함께 자취를 감췄을까? 물론 아니다. 사라지기는커녕 일종의 반동이 일어났다. 가령, 고갱이 타히티에서 어린 현지처 테하마나를 모델로 삼아 그린 〈저승사자가 지켜본다〉는 그림이 있다. 여기서 고갱은 마네보다 한 걸음 더 나간 것처럼 보인다.[2]

이제 비너스는 위엄에 찬 여신이라기보다 관능에 찬 여신으로 되었다.

2 프랑수아즈 카생, 2003.

Chapter 14

큐비즘,
대상에서 형태를 해방

큐비즘Cubism은 사실상 조르즈 브라크Georges Braque 1882-1963가 시작했다고 할 수 있다. 브라크는 세잔의 그림에서 회화가 나아가야 할 방향을 발견했다. 세 잔은 화면을 재구성하는 방법으로 "자연을 원기둥, 원뿔, 구형으로 파악해야 한 다."는 구체적인 강령을 제시했다. 브라크는 이를 곧이곧대로 받아들여 화면을 과 감하게 원기둥과 원뿔로 채웠다. 비평가들은 입방체cube만 그리는 괴상한 회화라 며 '큐비즘'이라는 명칭을 부여했다.[1]

야수주의가 색채 혁명이었다면 큐비즘은 형태 혁명이었다. 큐비즘은 입체주의 라고도 하는데 모든 대상을 기하학적 도형으로 치환해서 그렸다. 브라크와 피카 소는 세잔이 시도한 다 시점에 큰 영향을 받았다. 여러 시점에서 바라본다는 의 미인 다 시점은 인물을 표현할 때 정면에서 바라본 부분과 다른 방향에서 바라본 부분을 한 화면에 전부 합쳐서 그리는 것이다.

1 이연식, 2017.

파블로 피카소

파블로 피카소_{Pablo Picasso 1881-1973}는 10세가 되던 1891년 아버지에게 그림을 배울 때부터 이미 남달리 뛰어난 소묘 실력을 발휘했다. 아들의 비범한 재능에 놀란 아버지는 어린 피카소에게 모델을 구해 주었고 13세에 첫 번째 개인전을 열도록 도와주었다.

피카소는 적절한 작업 환경을 찾고 파리를 직접 경험하고 싶어 동료인 카를로스 카사헤마스와 함께 파리로 가서 몽마르트르의 한구석에 자리 잡았다. 피카소가 파리에서 얻은 귀중한 미술적 성과는 색채의 발견이었다. 전통적인 스페인 회화의 충충한 색채, 스페인 여인들이 즐겨 걸치는 숄의 검정 색조, 스페인 풍경에서 흔히 보이는 황갈색조나 갈색조가 아닌 반 고흐의 강렬한 색채와 그 도시가 펼쳐 보이는 전혀 새로운 색채를 경험한 것이다.

1907년 말경 피카소는 〈아비뇽의 처녀들〉이라는 작품을 완성했다. 이 작품은 여성의 신체를 왜곡시키고 얼굴을 가면처럼 그려 많은 논쟁을 불러일으켰다. 얼굴을 가면처럼 그린 것은 아프리카 미술에 관한 연구에서 영향을 받은 것이었다. 엘 그레코에 대한 새로운 관심이 인물들의 몸짓에 영향을 끼치고 있는 반면, 전체적인 구성은 세잔의 〈목욕하는 사람들〉과 하렘의 정경을 그린 앵그르의 그림에 많이 의존

하고 있다.

그림 속 오른편 앞에 앉은 여성을 보면 어딘가 이상해 보인다. 얼굴은 앞을 보는데 몸은 완전히 뒤로 돌아가 있다. 앞에서 본 시점과 뒤에서 본 시점이 합쳐져 있다. 이 작품은 큐비즘의 신호탄이 되었다.

피카소는 〈아비뇽의 처녀들〉을 통해 무엇을 말하고 싶었던 것일까? 그 실마리는 작품 아래쪽에 놓여 있는 과일에서 찾을 수 있다. 아무리 맛있는 과일도 시간이 조금만 지나면 썩는다. 이것은 인간의 욕망과 닮은 면이 있다. 당시 이 골목에서 성병으로 죽어 가는 사람들이 많았다고 하니 죽음과 맞바꾼 쾌락이라고 할 수 있다. 화가는 이 작품을 통해 인간 욕망의 덧없음을 표현하고자 한 것은 아닐까?

1937년 파시스트들의 폭격을 받은 바스크 마을에서 제목을 따온 벽화는 〈게르니카〉였다. 이 작품은 공화국 정부가 1937년에 열린 파리 국제박람회의 스페인관을 위해 피카소에게 의뢰한 것이다. 그가 이 대작을 완성하는 데 들인 시간은 불과 3주일 정도였다. 울부짖는 말, 죽은 병사, 죽은 아이를 안고 통곡하는 어머니 등 〈게르니카〉를 묘사한 이미지는 투우와 전쟁 및 여자 희생자를 나타내는 파괴적인 삶을 비난하기 위한 모티프들인 반면, 황소는 보이지 않는 침략자인 파시즘을 이겨 내리라는 희망의 상징이다.

'뮤즈Muse'가 예술가에게 무한한 영감과 예술혼을 불러일으킨다는 사실은 널리 알려진 사실이다. 화폭 곁에 자리 잡은 뮤즈는 화가의 삶과 예술적 열정을 투영한다. 수많은 예술가에게 뮤즈가 존재했고, 이들과 나눈 사랑·이별·슬픔·좌절·성애 등 모든 감정이 불멸의 걸작

으로 승화됐다.

현대미술의 거장 피카소에게도 대표적 작품을 탄생케 한 여러 뮤즈가 있었다. 제르메인, 페르낭드 올리비에, 에바 구엘, 올가 코크로바, 마리 테레즈 발테르, 프랑수아즈 질로, 재클린 로케 등…. 이들 외에 스쳐 간 여자들을 포함하면 얼마나 많을까?

발테르는 피카소의 수많은 연인 중에서 지성과 미모가 뛰어났던 여성으로, 1920년대 후반부터 1930년대 말까지 피카소의 작품에 많은 영감을 주었다. 몇 년 후 발테르는 피카소의 새로운 여인 도라 마르가 나타나면서 피카소의 관심에서 멀어졌다. 그 후 발테르가 보여 준 순정은 피카소의 파렴치함과 대조된다.

아버지 같았던 마흔여섯의 피카소를 만난 발테르는 성년이 되기를 기다려 동거에 들어갔다. 그리고 피카소가 죽은 지 4년 뒤이자 피카소를 만난 지 50년째 되는 1977년, 저승에서 피카소를 보살펴야 한다며 목매 자살한다. 그녀는 천재 피카소로 하여금 새로운 형태의 아름다움에 눈을 뜨게끔 자극한 창조적 영감 그 자체였다.

일곱 번째 연인은 자클린 로크Jacqueline Roque이다. 페피타 뒤퐁Pepita Dupont(2019)의 저서『자클린과 파블로 피카소에 관한 진실』에 의하면 그녀는 1953년, 피카소가 72세 되던 해 피카소가 작품에만 전념할 수 있도록 도움을 준 마지막 여인이다. 자클린 로크는 딸이 있는 이혼녀로, 피카소와 8년간 동거한 뒤 1961년 34살의 나이에 80세의 피카소와 결혼하고, 피카소가 생을 마감할 때까지 함께한다. 피카소를 사랑하고 존경했던 로크는 요리를 잘하는 헌신적인 여인으로 피카소보다

13년을 더 살았으며, 피카소의 복잡한 재산 문제들을 처리했다.

세상적인 기준으로 피카소는 용서받지 못할 남자라 할 수 있다. 하지만 인간 피카소를 손가락질하는 사람도 그의 작품을 경탄해 마지않으니, 예술의 힘은 도덕을 초월하는 걸까?

파블로 피카소 〈아비뇽의 처녀들〉 1907 유화

파블로 피카소 〈게르니카〉 1937 유화

후안 그리스

후안 그리스Juan Gris 1887-1927는 스페인의 화가로 주로 프랑스에 체류하면서 종합적 큐비즘Synthetic Cubism[1]이라는 회화기법의 선구적인 역할을 하여 프랑스에서 등장한 아방가르드 미술 발전에 커다란 영향을 미쳤다. 동료 화가인 파블로 피카소, 조르주 브라크보다 이론에 앞섰던 후안 그리스는 그들이 발견해 낸 것들을 체계화하고 큐비즘 양식을 널리 보급시켰다.

그리스는 스페인의 마드리드에서 태어나 1905년부터 그의 본명 호세 곤잘레스보다 필명인 후안 그리스로 더 잘 알려지기 시작했다. 1906년 파리로 옮겨 감각적인 곡선미가 특징인 아르 누보 양식의 신문 삽화를 그렸다.

그리스는 몽마르트르에 있는 화가들의 거주지 바토 라부아에 자리를 잡았는데, 스페인 출신의 동료인 피카소도 이곳에 머물고 있어 함께 큐비즘과 관계를 맺게 되었다. 1914년 그리스는 개성적이고 원숙한 종합적 큐비즘 양식에 도달했으며 무엇보다도 종이 콜라주를 중요시했다.

1 큐비즘의 3단계 발전 과정에서 마지막 단계. 분해된 대상의 각 부분에 의도적인 형태와 색채를 부여하고 실제의 재질이나 문자를 화면에 재구성하여 회화의 이차원성을 손상시키지 않고 대상의 현실성과 회화의 감각적인 요소를 회복시켰다. 주관적이면서도 임의적인 방식으로 형태들을 구성하여 다시 평면적인 것으로 복귀시킨 것이다.

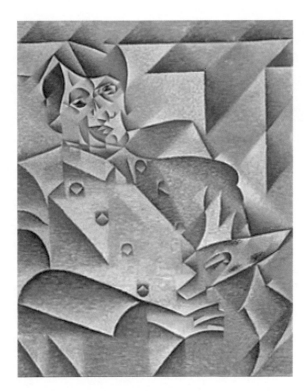

후안 그리스 〈피카소의 초상화〉 1912 캔버스에 유채

그리스는 1912년 〈피카소의 초상화〉를 완성하여 살롱 데 쟁데팡당에 참여한다. 이 그림에서 피카소는 여유롭게 자신에 찬 모습으로 관람자를 바라보고 있다. 왼손으로 검은색의 타원형 얼룩과 세 가지 기본색이 담겨 있는 팔레트를 들고 있다. 그림은 깎아 낸 듯한 작은 면들로 구성돼 있으며 각 면의 모서리는 명확한 느낌을 자아낸다.

그리스는 차갑고 따뜻한 색채 덩어리를 바탕으로 이러한 작은 면들을 구축하고 있다. 이러한 기법은 피카소와 조르주 브라크에 의해 시작됐지만, 단면들을 캔버스 표면 위에 규칙적으로 배열하는 방식은 다른 예술가들에 의해서는 거의 실행된 적 없는 새로운 시도였다. 겉보기에 엄격한 기하학적 구조를 채택하고 있다는 사실에 힘입어, 오늘날 그리스는 큐비즘의 가장 논리적인 해설자의 한 사람으로 평가받고 있다.[2]

2 스티븐 파딩 · 제오프 다이어, 2007.

Chapter 15

추상주의,
재현이 아닌 표현으로

미술의 역할이 사회를 관찰하고 철학적인 물음을 던지기 위한 한 방법이 되어야 한다고 생각하는 화가들이 늘어났다. 이를 위해 화가들은 새로운 표현 방식을 탐구하게 되었다. 즉 '재현'이 아닌 '표현'에 집중하게 된 것이다.

19세기에 사진이 등장하면서 화가들은 현실을 유사하게 재현하거나 기록해야 한다는 강박감에서 벗어날 수 있었다. 미술이 대상을 정확하게 묘사해야 한다는 관념에서 벗어나자, 화가들은 주관적인 생각과 느낌을 자유롭게 표현하게 되었다.

추상 미술은 대상의 구체적인 형상을 나타낸 것이 아니라 점·선·면·색과 같은 순수한 조형 요소로 표현한 미술의 한 가지 흐름이다. 형이나 색은 각각의 고유한 의미와 느낌을 가지고 있어 형과 색의 어울림만으로도 그리는 사람의 생각과 느낌을 표현할 수 있다. 모더니즘 이후 장식 중심의 미술에서 벗어나 세계를 조형적으로 정의하려는 움직임이 일어났고, 이것이 추상 미술의 원동력이 되었다.

이렇게 추상화는 현실적인 이미지를 단순화시키거나 변형시키고, 보이지 않는 것들을 미술로 표현하는 과정을 통해 점점 진화했다. 그리고 20세기 중반에 들어서 형상이 거의 사라진, 그야말로 '추상'적인 그림이 탄생하게 된다.

힐마 아프 클린트

스웨덴 귀족 가문에서 태어난 힐마 아프 클린트Hilma af Klint 1862-1944
는 스웨덴 왕립미술학교를 졸업했다. 그러나 당시 여성에게 그림은
부업에 불과했다. 여성의 직업이 주부밖에 없는 상황에서, 결혼하지
못한 여성이 삽화나 일러스트레이션 등의 소일거리로 돈을 벌기 위해
가는 곳이 미술학교였다. 그럼에도 클린트는 사회와 과학, 사상의 흐
름을 예리하게 포착하고 자신만의 추상을 그렸다.

그녀는 1908년, 무려 118점의 대형 회화를 연달아 완성한 후 쓰러
졌다. 그녀가 이렇게 무리한 이유는 무엇 때문이었을까? 그것은 바로
저명한 신지학자이면서 철학자이자 비평가였던 루돌프 슈타이너Rudolf
Steiner 1861-1925를 초대해 자신의 그림들을 보여 주고 싶었기 때문이다.

기꺼이 클린트의 초대에 응한 슈타이너는 지금까지 누구도 시도하
지 않았던 새로운 형식의 추상화를 보며 이렇게 말했다. "앞으로 50년
동안 누구도 이 그림들을 봐서는 안 됩니다." 아무도 이해하지 못할
위험한 그림이라는 의미였다.

낙담한 클린트는 그림을 포기하는 듯싶었지만, 4년 후 다시 붓을 잡
고 자신만의 예술을 하기로 결심한다. 그녀는 평생 결혼하지 않고 시
골 농가에 은둔하며 후원자나 비평가, 화상畫商도 없이 가난하고 힘든

예술가의 삶을 그저 묵묵히 견디며 고독하게 그림을 그렸다. 그렇게 그녀는 천여 점이 넘는 그림을 홀로 실험했다.

추상의 개념조차 없던 시대에, 홀로 추상화를 실험했던 화가 클린트에 대한 평가는 최근에야 활발히 진행되고 있다. 오판되고 은폐됐던 여성화가 클린트의 독창적인 예술 세계는 100년이 지난 지금에 와서야 수많은 이들의 마음을 사로잡고 있다. 그녀의 그림은 미래의 관객을 위한 그림이었던 것이다.

클린트가 칸딘스키보다 5년 앞서 추상화를 그렸다는 사실을 알게 되었으니, 이제 미술사는 정정돼야 할 것 같다. 칸딘스키는 최초로 추상화를 전시했던 화가였을 뿐, 클린트가 최초의 추상화가였다고 말이다. 그림을 이젤에서 분리해 바닥에 놓고 그리는 시도 역시 미국의 잭슨 폴록이 아니라 클린트가 처음이었다. 조지아 오키프 미술관 측은 그녀가 순수 추상화를 그린 첫 화가라고 말한다.

힐마 아프 클린트는 1944년 81세의 나이로 사망하기 전 사후 20년 동안 자신의 작품을 알리지 말아 달라는 유언을 남긴다.[1] 이와 함께 자신의 획기적인 작품을 생전에 전시하지 않은 클린트의 결심은 그녀의 특별한 독창성을 철저히 숨겨진 미학적 비밀로 남게 했다.

20세기 초의 어수선한 몇 년 동안 유럽에 활력을 불어넣으며 한 운동에서 다른 운동으로 변화를 보여 주었던 예술 담론과 단절된 채 클린트는 자신의 작품에서 다른 사람들에게 영향을 미치는 데 필요한

1 율리아 포스, 2021.

산소를 제거했다. 이 역동적인 시절에 클린트의 시도가 인정받았다면 미술사의 이후 경로에 어떤 영향을 미쳤을지는 그저 상상만 해 볼 수 있을 따름이다.[2]

클린트의 작품 세계를 관통하는 핵심적인 문구는 '보이지 않는 것'이다. 이를테면 영혼이나 사후세계, 우주적인 힘 같은 것들 말이다. 그는 신지학[3]에도 조예가 깊었다. 그러나 이런 작업의 이면에는 슬픈 사건이 있었다. 바로 오랜 시간을 의지하며 지냈던 여동생의 갑작스런 죽음이었다. 이를 계기로 그녀는 더욱 영적 세계를 깊이 탐구하기 시작했다. 현실이 물리적 세계에 국한되어 있음을 부정했고, 육체적 죽음에 구애받지 않는 영혼의 존재가 있다고 믿었다.

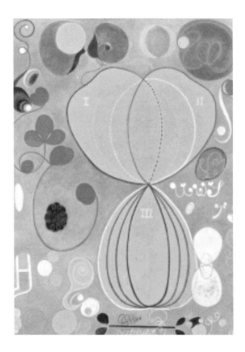

힐마 아프 클린트 〈그룹 IV, No. 7 성인기〉 1907
캔버스에 부착된 종이에 템페라

2 켈리 그로비에, 2020.

3 신지학(神智學, theosophy)은 19세기에 헬레나 블라바츠키를 중심으로 설립된 신지학 협회에서 비롯된 밀교, 신비주의적인 사상 철학 체계이다.

그녀는 자신을 포함한 네 명의 동료들과 함께 '5인회'라는 비밀스런 성격의 그룹을 만들었고, 그 안에서 신적 존재와 속세를 잇는 영매[4]의 역할을 수행하는 훈련도 받았다. 그들은 실제로 영혼과의 대화를 시도하는 의식을 반복했으며 그 과정을 드로잉으로 기록하기도 했다. 화폭을 채우는 풍부한 색채와 기하학적인 선, 그리고 도형들은 작가가 보는 영적 세계, 즉 보이지 않는 세계를 우리에게 보여 주는 방식이다.

클린트의 그림들은 우리가 흔히 접하는 유명한 추상미술 작품들과는 달리 완벽한 비례와 대칭, 균형감을 강조한 장면들도 여럿 보인다. 아래에서 위로 솟아오르는 삼각형, 하나의 중심을 두고 사방으로 퍼져 나가는 원형들을 보면 도식적인 다이어그램이 연상되면서 전통적인 아르 누보의 형식도 함께 떠오른다. 또한 이와 동시에 빛의 파장이나 눈의 결정처럼 자연물에서 목격할 수 있는 과학적 조화 역시 포착된다.

클린트의 작품이 독자적인 위치를 획득할 수 있었던 이유는 바로 이런 부분에 있다. 인식 불가능한 영역의 것들을 인간의 오감으로 감각할 수 있도록 묘사하는 것, 즉 추상적인 것의 시각적 성취를 이전에 없던 방식으로 이뤄 낸 것이다. 이렇게 가시적인 것과 비가시적인 것의 영역은 작가의 손끝을 통해 유기적으로 결합한다. 그 스스로가 속세 안에서 영적 세계와 교감을 나누었던 것처럼.

4 영매(靈媒)는 신령(神靈)이나 죽은 사람의 영혼과 의사가 통하여, 혼령과 인간을 매개하는 사람을 말한다.

바실리 칸딘스키

현대 순수 추상 회화의 선구자, 바실리 칸딘스키Wassily Kandinsky 1866-1944는 러시아 태생으로 주로 독일에서 활동했다. 1911년 독일 뮌헨에서 전위적인 작가들과 함께 '청기사파'를 결성하여 표현주의 미술의 발전에 결정적인 역할을 했다.

칸딘스키가 어렸을 때부터 색·소리·언어에 특출한 감각을 보이자, 그의 부모는 일찍부터 그에게 미술과 음악을 공부시켰다. 하지만 그는 모스크바 대학교에서 법과 경제학, 민족학을 전공했고, 1892년에 같은 대학교에서 법학 강사가 되었다.

1896년 뮌헨의 미술학교에 입학하여 본격적으로 예술을 공부하기 시작했다. 1901년 전통적인 미술에 반대하여 '팔랑크스Phalanx'라는 예술 학교를 설립해 미술 교육을 맡았다. 1903년 그의 초기 걸작 〈청기사〉를 발표했는데, 이 시기 그의 작품은 점점 더 추상적인 스타일로 바뀌어 갔다.

1911년 자신의 작품이 뮌헨 신미술가 협회 연례 전시회에서 거절당하자 협회를 탈퇴하여 프란츠 마르크와 함께 '청기사파'를 만들었다. 아홉 명의 아티스트가 참여한 '청기사파'는 체제를 갖춘 조직이라기보다는 유연한 형태의 모임에 가까웠다. 자신들의 예술을 정확히 알리

고 소리와 색채 간의 상징적 관계를 통해 새로운 경험을 줄 수 있는
예술을 모색했다.

〈인상 Ⅲ-콘서트〉는 칸딘스키가 친구였던 작곡가 아르놀트 쇤베르
크의 콘서트에 다녀온 직후에 스케치한 작품이다. 검은 피아노 뚜껑
과 객석에 앉은 청중이 보인다. 피아노를 둘러싼 공간을 뒤덮고, 청
중 사이로 스며들어 객석을 휘감고 있는 노란색은 그날 칸딘스키가
들었던 음악이다.

쇤베르크는 서양 고전 음악의 전통을 파괴하고 무조無調 음악을 창
시한 현대 음악가다. 청중들에게 그의 교향곡은 불협화음이나 마찬가

바실리 칸딘스키 〈인상 Ⅲ-콘서트〉 1911 캔버스에 유채

지이다. 마치 눈을 찌를 것 같은 칸딘스키의 노란색은 바로 그 소리를 표현한 것이다.

칸딘스키는 1914년 제1차 세계대전이 발발하면서 해체될 때까지 세 번의 전시회를 열었고, 이는 독일을 넘어 유럽 예술계에 신선한 충격을 안겼다. 특히 1911년 『예술에서 정신적인 것에 관하여』라는 에세이를 발표하여 선과 색, 구성으로 이루어진 추상 예술의 이론을 정립하는 데 큰 역할을 했다.

1928년 독일 시민권을 획득했지만 1933년 집권한 나치 정권이 등장하자 가족과 함께 파리로 이주하여 죽을 때까지 머물렀다. 파리 시절 그의 작품은 점차 유기적이고 구상적인 스타일로 바뀌어 갔다. 그는 파리에서도 예술 이론 연구와 작품 활동을 꾸준히 이어 갔지만, 큐비즘과 초현실주의 미술이 대세를 이루자 그의 예술은 아방가르드 예술계에서 멀어져 갔다.

나치는 1937년, 그의 작품을 '퇴폐 예술'로 규정하고 57점을 압수했다. 미국의 철강 재벌 상속인이자 미술품 수집가인 솔로몬 구겐하임 Solomon R. Guggenheim 1861-1949은 구겐하임 재단을 세우고 칸딘스키의 작품을 150점 가까이 사들였다. 이때 모은 칸딘스키의 작품들은 세계 메이저 미술관 중 하나인 뉴욕 구겐하임 미술관이 설립되는 데 결정적인 역할을 했다.

칸딘스키의 〈가브레엘레 뮌터〉 속 주인공인 가브리엘레 뮌터Gabriele Münter 1877-1962는 독일 표현주의 화가로 1877년 베를린의 유복한 가정

바실리 칸딘스키 〈가브리엘레 뮌터〉 1905 유화

에서 출생했다. 4세 때부터 그림을 그렸고, 1897년 스무 살 때 뒤셀도르프 스튜디오에서 미술 공부를 시작했다.

1901년 뮌헨여성화가협회 미술학교에서 수학한 후 칸딘스키의 아방가르드 협회 팔랑크스 미술학교를 비롯, 여러 곳에서 회화·조각·판화를 두루 배웠다. 뮌터는 독일표현주의와 마티스의 야수파, 고갱과 반 고흐의 강렬한 색채의 영향을 받았다.

뮌터는 팔랑크스 미술학교에서 칸딘스키를 만났다. 25세의 뮌터는 칸딘스키로부터 그림의 속도감과 즉흥성을 배우며 가까워졌다. 처음 만났을 때 칸딘스키는 러시아에서 온 36세의 외국인, 게다가 유부남이었다. 사랑에 빠진 이들은 네덜란드, 이탈리아, 프랑스, 북아프리

카를 함께 여행했고, 화가 앙리 루소와 마티스를 만났다. 그 후 그들은 뮌헨 근처 무르나우에서 같이 살았다.

1914년 제1차 세계대전이 일어나자, 러시아 국적의 칸딘스키는 독일을 떠나면서 청기사파는 해산됐다. 다음 해 겨울에 제3국인 스웨덴의 스톡홀름에서 뮌터와 칸딘스키는 재회했다. 1916년 봄까지 함께 지낸 후 칸딘스키는 결혼을 약속하고 다시 뮌터 곁을 떠났다. 하지만 그는 약속을 저버리고 1917년 모스크바에서 니나 안드리프스키와 결혼한다.

헤어진 지 4년 후, 칸딘스키는 뮌터에게 자신의 결혼 소식을 전하면서 그림을 돌려보내라고 요청했다. 뮌터는 자신의 집에 있던 칸딘스키의 작품 대부분을 돌려주었고, 나머지는 도덕적인 피해 보상이라며 창고에 보관했다.

뮌터는 깊은 상처를 안은 채 무르나우로 돌아와 작은 집에서 혼자 고독한 시간을 보냈다. 그녀는 칸딘스키와 결별 후 10년간 붓을 들지 않고 1927년까지 은둔해 살다가 다시 그림을 그리기 시작했다. 하지만 나치정부의 '퇴폐 미술' 탄압으로 인해 칸딘스키를 비롯하여 청기사 그룹 멤버들의 그림을 숨길 수밖에 없었다.

뮌터는 2차 세계대전이 끝난 후 마침내 재평가받기 시작했고, 1949년 뮌헨의 '청기사' 전시회에서 그 위상을 보여 주었다. 무르나우에 남겨진 칸딘스키의 초기 작품들을 나치 통치 기간 동안 지켜 낸 뮌터는 그 작품들과 자신의 그림을 1957년 80회 생일 때 뮌헨 렌바흐하우스 미술관에 기증했다. 그리고 1962년, 85살의 나이로 무르나우에서 생을 마감했다.

Chapter 16

초현실주의,
꿈의 세계를 그리다

20세기 초반 프랑스 예술가들이 의식 중심의 예술을 거부하고 무의식 세계를 미술의 가장 중요한 묘사 대상으로 삼았다. 꿈과 무의식 세계를 기반으로 필연보다는 우연을, 정상적 상태보다는 광적인 증상을 표현하고자 했다. 이를 위해 서양 회화를 지배하던 원근법과 투시법 등 사실적·입체적 표현 형식을 완전히 부정했다.

프랑스 시인 브르통Andre Breton 1896~1966은 초현실주의Surrealism 예술을 제안했다. 프로이트의 정신분석 이론에 동의한 브르통은 1924년 '초현실주의 선언문'을 발표한다. 이를 기점으로 초현실주의 미술이 본격화된다. 선언에서 브르통은 이성의 억압을 부정하고 완전한 자유를 갈구한다.

"자유라는 어휘만이 나를 격동시키는 전부다. 우리가 물려받은 숱한 불명예 틈에서도 가장 위대한 정신의 자유가 우리에게 상속되었다는 것을 우리는 알아야 한다." 또 "초현실주의는 이성과 감성의 대화, 현실과 꿈의 교감, 철학과 예술의 교감, 순수한 직관과 과학적 기하학의 교감이다. 이를 실현할 수 있는 가장 중요한 통로가 바로 프로이트의 정신분석 이론이다."라고 주장했다.

프로이트의 무의식 발견에 흥미를 느낀 브르통은 내면에서 억압된 욕망과 꿈, 잠재의식을 자유롭게 표현하는 작업을 예술의 주요한 방향으로 제시한다. 초현실주의는 "사고思考를 실제로 표현하려 하는 과정이 순수하고 자동적이어야 한다. 손을 통해 흘러나오는 마음의 형상을 그대로 남겨야 한다. 마음을 원래 그대로 받아쓰는 작업이다. 꿈과 무의식에 대한 일종의 예술적 권리선언"이라 할 수 있다.

살바도르 달리

살바도르 달리$_{Salvador\ Dalí\ 1904-1989}$는 스페인의 가톨릭 가정에서 태어났다. 아버지는 카탈루냐계 변호사이자 공증인이었다. 달리의 형은 그가 태어나기 전 위장염으로 사망했고, 달리의 부모는 달리가 형의 환생이라고 믿으며 같은 이름을 붙여 주었다고 한다.

달리의 아버지는 달리가 공립학교의 교육에 적합하지 않다고 판단하여 그가 6살이 되던 해에 프랑스어 학교에 보냈다. 그는 가족의 여름 별장이 있는 카탈루냐 지로나주의 카다케스에서 많은 시간을 보냈으며, 이후 달리의 부모는 그에게 첫 전시 스튜디오를 카다케스에 마련해 주었다.

오만한 자기애로 똘똘 뭉친 그림 속 모습과는 반대로, 어린 달리는 나약하고 수줍음 많은 시골 소년이었다. 달리의 이름은 그가 태어나기 전에 일곱 살의 나이로 죽은 형의 이름을 그대로 물려받은 것이다. 그의 어머니는 큰아들의 죽음으로 정신 착란에 시달리며 달리에게서 죽은 아들의 모습을 찾곤 했다. 신경질적인 부모의 과보호 속에서 독특한 정신세계가 형성된 것일까?

마드리드 왕립 미술학교에 입학한 달리는 과잉 자아의 절정을 보여준다. 기이한 행동으로 교수들과 주변인의 심기를 건드리던 그는 미

술사 과목에 백지를 제출했고, 이 때문에 학교에서 퇴학당한다. 훗날 달리는 자서전에서 공백의 답안지를 제출한 이유에 대해 채점자들보다 자신이 더 완벽하게 답을 알고 있었기 때문이라고 밝혔다. 달리에게 죄가 있다면 자신을 너무 사랑한 죄일 것이다.

학교에서 퇴학당한 1926년, 달리는 자신이 존경하던 파블로 피카소를 파리에서 만나게 된다. 피카소는 후안 미로를 비롯한 자신의 친구들에게 달리를 소개했고, 그 영향으로 향후 몇 년간 피카소의 화풍과 큐비즘이 달리의 작품에도 노골적으로 드러난다.

이 시기에 달리는 지그문트 프로이트의 정신 분석학을 탐독하며 그의 초상화를 그리는 등 열렬한 팬임을 자처하였다. 이러한 달리의 행위는 그가 꿈과 정신의 세계에 대해 표현하게 되는 중대한 계기가 된다. 달리가 자신의 트레이드 마크인 수염을 기르기 시작한 것도 이 무렵의 일인데, 이는 스페인의 화가 디에고 벨라스케스를 모방한 것으로 알려져 있다.

달리의 대표작 중 하나인 〈기억의 지속〉에서 그는 모든 감상자들이 자신의 작품과 직관적으로 연결점을 찾을 것이라고 믿었다. 시계를 자유의 강력한 상징과 결합함으로써 달리는 비평가들이 인식하는 것 이상으로 훨씬 더 복잡하고 수수께끼 같은 은유를 만들었다고 볼 수 있다. 이런 문맥에서 녹아내리는 시계는 선구적인 과학 개념에 대한 기념보다는 소중히 여겼지만 사라진 것에 대한 애도, 즉 이름 모를 곳에서 그 수명이 다해 버린 시체에 대한 애도로 보이기 시작한다. 멀쩡한 시계로 모여드는 개미 무리는 부패와 쇠락의 느낌을 증폭시킬 뿐

이다.[1]

인간의 모습을 닮고 기형의 코를 가진 이 이상한 생물체는 자화상이다. 속눈썹은 달리의 상징적인 콧수염뿐만 아니라 곤충과 닮았다. 혀와 유사한 물체가 코에 매달려 있다. 황금색 험준한 바위가 있는 이 바닷가 풍경은 달리가 성장한 카탈루냐의 북동쪽 크레우스곶의 끝을 묘사하고 있다. 스페인에서 지낸 어린 시절의 사적인 기억을 보여 줌으로써 기억이 얼마나 지속적인지 암시하고 있다.

달리는 초현실주의 예술가 중 가장 현실적인 성공을 누렸다. 그는 2차 세계대전 이후 꽤 오래 미국에 머물렀는데, 이 기간 여러 분야 예술가와 어울렸다. 달리는 영화, 사진, 연극, 패션 등 다양한 분야에서 일했다. 월트 디즈니와 앨프리드 히치콕과도 협업한 달리는 슈퍼스타 대우를 받았다. 달리는 오랫동안 성공한 예술가, 스타, 연예인 지위를 누렸다.

달리라는 인간은 그의 그림만큼 꿈같았다. 종잡을 수 없는 방식으로 행보했는데, 이는 결국 관심받기 위해서였다. 유년 시절부터 자신의 존재를 증명해야 했던 달리는 스스로 물었을 것이다. '나는 누구인가?'

살바도르 달리 〈기억의 지속〉 1931 유화

1 켈리 그로비에, 2020.

마르크 샤갈

마르크 샤갈Marc Zakharovich Chagall 1887-1985은 긴 생애 동안 자신의 기억과 감정이 일으키는 연상을 토대로 회화, 책 삽화, 스테인드글라스, 무대장치, 세라믹과 판화를 제작했다. 그는 비록 여러 미술운동과 연계되었고 야수주의, 입체주의와 러시아 민속미술의 영향을 받았지만, 그의 밝고 구상적인 화법은 독창적이었다.

샤갈은 아홉 형제자매의 맏이로 벨라루스의 비텝스크시 근처의 가난한 유대인 집안에서 태어났다. 그의 아버지 카츠키 샤갈은 청어 상인 밑에서 일을 했고, 그의 어머니는 집에서 야채를 파는 상인이었다.

1906년에 당시 러시아 제국의 수도이자 예술의 중심지였던 상트페테르부르크로 이사를 갔다. 유대인들은 통행증을 소지해야 되므로 그는 가까스로 친구에게서 임시통행증을 얻어 그곳의 예술학교에 등록할 수 있었다. 그곳에서 2년간 공부하며 그는 주로 초상화와 풍경화를 그렸다.

큐비즘 미술운동이 막 떠오르던 시기인 1911년, 그는 자신만의 예술을 개발하기 위해 프랑스로 이주했다. 그는 작은 미술학교에 입학했고 아폴리네르, 레제, 모딜리아니 등과 교제하며 감성적인 그림을

그리기 시작한다.

샤갈은 1913년 9월 베를린에서 개인 전시회를 열어 〈내 약혼녀에게〉, 〈골고다〉, 〈러시아, 암소 그리고 다른 것들에게〉를 전시하여 좋은 반응을 얻었다. 1914년 6월 허바스 발덴 스트름 갤러리에서 작품을 선보이고 이곳에서의 성공을 바탕으로 베를린으로 와서 화가로서 자리를 굳히게 된다. 이 전시회는 큰 성공을 거뒀고, 독일 평론가들로부터 호평받았다.

그는 결혼 직전에 '결혼기념일'이라고도 불리는 〈생일〉을 그렸는데, 벨라와의 사랑을 시각적으로 표현한 작품이다. 작품 속에서 꽃을 든 여인은 샤갈이 사랑한 여인 벨라 로젠펠트이다. 작품 속 남자는 샤갈 자신으로 생일날 꽃다발을 가져온 사랑하는 벨라에게 자신이 하늘에서 날아와 고개를 굽혀 키스하고 있는 것처럼 표현했다. 마치 자신의 설레고 들뜬 감정을 감추지 못하고 두둥실 날아온 것처럼 느껴진다.

유대인 숙청에 앞장섰던 히틀러는 샤갈을 콕 찍어 제거해야 할 예술가로 취급했다. 나치는 1937년 '퇴폐미술전'을 열어 샤갈 그림을 전시한 다음, 삐뚤어진 유대인 영혼을 보여 주는 작품이라며 조롱했다. 그로부터 1년 후, 샤갈은 유대인 학살을 비판하는 〈하얀 십자가상〉을 그리며 히틀러에 대항했다.

나치의 영향력은 나날이 커져 갔고, 샤갈은 겨우 미국으로 탈출했다. 당시 미국엔 샤갈처럼 나치를 피해 피란 온 유럽 예술가들이 많았다. 미국은 단숨에 현대미술 중심지가 됐다. 예술가들은 기회의 땅 미국에서 다시 무언가를 창조하며 전성기를 맞았다.

장 폴랑은 샤갈에 관해 다음과 같이 말했다. "샤갈은 샘이나 빗물과 친숙하다. 그는 태양하고도 똑같이 친하다. 그는 아무것도 거부하지 않는다. 그는 자신을 사로잡는 것은 무엇이든 또렷하게 그린다. 그는 기쁠 때나 슬플 때나 한결같다. 아니, 그보다는 그는 슬픔이나 상실감이란 것을 알지 못하는 행복한 상태에 있다는 것이 더 정확한 표현일 것이다."[1]

샤갈의 작품에서 다양한 현대 미술운동의 화파를 떠올리게 하는 요소를 발견할 수 있지만, 그보다 더 지배적으로 나타나는 것은 그의 풍부한 상상력이다. 그의 친구 아폴리네르는 이러한 이미지를 '초자연적' 그다음으로는 '초현실적'이라고 했는데, 이것은 이후 초현실주의 운동의 명칭이 됐다. 상상력에 의한 샤갈의 형상화 방식은 이 운동에 지대한 영향을 미쳤다.

마지막까지 사랑을 생각하고 사랑을 그린 샤갈은 98세에 눈을 감았다.

마르크 샤갈 〈생일〉 1915 판지에 유채

마르크 샤갈 〈하얀 십자가의 상〉 1938 판지에 유채

1 다니엘 마르슈소, 2004.

이브 탱기

이브 탱기Yves Tanguy 1900-1955는 프랑스 출신의 미국 화가이다. 이브 탱기는 젊은 시절 선원으로 활동하여 예술과는 거리가 멀었으나, 파리의 한 화랑에서 조르조 데 키리코Giorgio De Chirico 1888-1978의 작품인 〈아이의 뇌〉를 만난 후, 본격적으로 예술가의 길을 꿈꾸게 되었다. 그리고 앙드레 브르통Andre Breton 1896-1966이 이끄는 초현실주의 그룹에 들어가 자신이 표현하고자 하는 예술관에 대해 깊게 탐구하며 주목받는 화가로 성장하기 시작했다.

1939년, 이브 탱기는 제2차 세계대전을 피하여 초현실주의 여성화가 케이 세이지Kay Sage 1898-1963와 함께 미국으로 건너갔다. 그는 자신만의 스타일을 구축해 나가며 초현실주의에 한 획을 그었다. 그의 작품은 기괴한 화면으로 비현실적인 공간을 표현하며 세밀한 붓질로 표현된 생물 형태가 특징이다. 광활한 풍경 속 여기저기 떠다니는 물체들은 신비함을 자아낸다.

그는 그림을 그릴 때, 생각을 접고 무의식 상태로 손의 움직임을 따랐다. 창작 과정부터 무의식을 실천하고 있어서일까, 그가 표현한 무의미한 형상들의 조합은 감상자들을 자연스럽게 무의식의 세계로 이끈다.

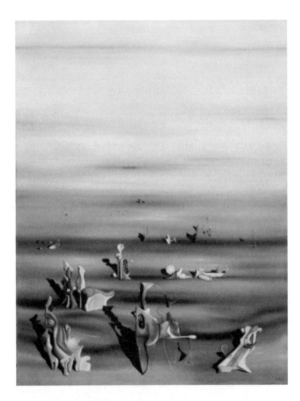

이브 탱기 〈시간의 가구〉 1939 캔버스에 유채

쉽고 재미있는 서양미술사

끝이 보이지 않는 아득한 곳, 지구인지 우주인지 모를 곳에 정체 모를 파편들이 놓여 있다. 다양한 추상 모양은 각이 많고 날카로워 보이기도 하고 생각보다 부드러운 촉감을 가지고 있을 것 같기도 하다. 전체적으로 작품을 바라보면 왠지 모를 고독함과 공허함이 느껴진다.

〈시간의 가구〉라는 제목처럼, 시간을 형상화시켜 가구처럼 놓아둔 것 같다. 내가 걸어온 다양한 형태의 시간들을 화폭에 그려 넣어 직접 확인시켜 주는 듯한 느낌을 자아낸다. 무궁무진한 해석을 가능케 하는 것이 그의 작품의 특징임을 체감케 한다.

그의 작품에 등장하는 오브제들도 특별한 의미를 가지고 있지 않다. 이는 감상자들을 자극시켜 풍부한 상상을 하도록 만든다. 또한 '무의식의 세계는 이것이다'라고 선제적으로 보여 주며 비일상적인 세계에 잠기도록 만든다. 새로운 감각을 일깨우는 그의 예술세계가 흥미롭다.

Chapter 17

추상표현주의,
대형 화면에 담은 자유

추상표현주의Abstract Expressionism는 1940년대 후반부터 1950년대까지 미국의 미술계에서 주목받은 미술운동이다. 미국이 처음으로 세계에 영향을 미친 미술운동에서 뉴욕이 파리 대신 예술의 중심지가 되는 계기가 되었다.

미국에서 시작된 미술 사조인 추상표현주의라는 용어는 1946년 3월에 한스 호프만의 전시회에서 처음으로 사용되었다. 추상표현주의로 분류되는 작가들은 개별적인 작업을 하였으나 그들 사이에는 몇 가지 공통적인 특징이 있다.

먼저, 근본적으로 추상적이다. 자유롭고 자발적으로 표현하며, 개인의 감정 표현을 강조한다. 이를 위해 매우 자유로운 기법과 제작 방법으로 작업한다. 특히 물감이 지닌 각양각색의 물리적 특성을 집중적으로 탐구하여 표현적인 특징들, 즉 감각성 · 역동성 · 신비함 · 서정성을 불러일으켰다.

대형 화면으로 마음을 사로잡는 시각적 효과를 노리는 것도 특징이다. 1930년대 말과 1940년대 초에 유럽을 점령한 나치를 피하여 미국으로 건너간 초현실주의자들과 유럽의 전위 예술가들이 추상표현주의의 형성에 중요한 영향을 미쳤다. 특히 아실 고르키와 한스 호프만이 중요한 역할을 하였다.

1930년대 경제 공황기에 화가를 돕기 위하여 연방정부에서 '연방 미술프로젝트'를 시행하였다. 이 프로젝트에 참여한 화가들은 공동 작업을 통해서 연대감을 누릴 수 있었다.

전쟁이 끝난 후에 초현실주의 화가들이 유럽으로 돌아가자, 초현실주의와는 등을 돌리지만 자동기술법[1]은 그대로 유지되었다. 그러나 1950년대의 추상표현주의 화가들은 1960년대에 이르러 액션 페인팅의 강렬한 표현을 그만두고, 색면 화가로 남게 된다.

[1] 이성이나 의식에 지배되지 않고 무의식 가운데에 화필을 자유롭게 움직여서 그림을 그리는 것.

잭슨 폴록

미국 추상표현주의 미술의 대표적 작가는 단연 잭슨 폴록_{Jackson}

Pollock 1912-1956이라 할 수 있다. 바닥에 놓인 광대한 캔버스 위를 걸어

다니며 물감을 흩뿌리는 제작 방식으로 유명하다. 이젤 회화의 전통

을 포기하고 오로지 자신의 제스처에만 의존한 그의 파격적인 미술이

냉전 시기 서방 세계의 새로운 중심으로 떠오른 미국의 자유를 상징

하는 것처럼 비춰졌다.

예술가의 행위가 그림을 그리는 수단이기도 하지만, 그 자체가 그

림의 목적이기도 하다. 결과물로서 작품도 중요하지만, 작가의 행위

잭슨 폴록 〈파란 막대기들 No. 11〉 1954 캔버스에 혼합재료

도 작품의 중요한 요소가 된다. 폴록은 예술가의 행위와 신체가 미술 작품의 구성 요소가 되게 했고, 액션 페인팅이라는 미술 용어가 만들어졌다.

그림 〈파란 막대기들〉을 창작할 당시, 폴록은 자신의 작품에 제목보다 번호를 부여하는 것을 선호했다. 이 작품의 원제는 단순히 〈11번〉 혹은 〈No.11, 1952〉였다. 1954년에 그는 〈파란 막대기들〉이라는 제목을 전시회에서 사용했다. 그림을 그리는 행위 자체와 결과적으로 만들어진 그림 모두 에너지를 나타내지만 이 작품은 동시에 정신과 신체 혹은 현대 사회에 얽매인 감정들을 표현한다.

폴록은 캔버스를 건드리지 않은 채 시간이 지나 물감이 마른 뒤, 막대기 모양 같은 여덟 개의 파란 색 선을 여러 각도로 추가했다. 그는 막대기 자국을 만들기 위해 기다란 목재 막대에 짙은 파란색 물감을 칠한 뒤 작품 위에 무작위로 찍었다. 그 모양은 토템이나 큰 배의 흔들리는 돛대라고 묘사되기도 했으나, 실은 눈에 보이는 세계의 그 무엇도 나타내지 않는다.

폴록은 원하는 효과를 내기 위해서 즉흥적으로 작업했다. 그림에는 그의 감정과 생각들이 표현되어 있다. 폴록은 자신의 잠재의식에 따르는 자동기술법을 사용했다. 그는 캔버스에 붓을 대기보다는 멀리서 물감을 튀기고, 붓고, 떨어뜨렸다. 그의 방법론은 정신분석가 칼 융 Carl Gustav Jung 1875-1961의 무의식에 대한 이론에서 영향을 받았다.

잭슨 폴록의 〈넘버 5〉는 세계 미술 시장이 아주 호황이던 2006년에

잭슨 폴록 〈넘버 5〉 1948 캔버스에 유화

드림웍스의 공동 설립자인 데이비드 게펜이 다른 개인 컬렉터에게 1억 4,000만 달러(1,468억 8,000만 원)에 판 것으로 알려진 작품이다.

전반적으로 예술가들의 생각이 바뀐 데다 미국에서는 승전국으로서의 분위기가 더해졌다. 제2차 세계 대전을 통해 미국은 정치적으로나 군사적으로뿐만 아니라 경제적으로도 세계 최강국이 됐다. 게다가 1930년대 초의 대공황을 극복하고 이룬 발전이기에 미국 국민들의 기쁨은 더 컸다. 예술가들과 평론가들도 나라의 이런 분위기를 한껏 전해 줄 만한 예술을 원하고 있었다. 이 속에서 마침내 그 전에 어디에서도 볼 수 없던 그들만의 예술 경향이 나오게 되었으니, 바로 '추상표현주의'다.

1940년대에 나타난 이 미국 화가들의 그림은 당시 유럽에서 유행하던 새로운 추상화 앵포르멜Informel[1]과도 다르고, 근대 유럽 작가들의 초현실주의에도 영향을 받았지만 초현실주의와도 또 달랐다. 한마디로 어디에서도 볼 수 없던 새로운 미술 경향, 미국만의 것이었다. 제2차 세계대전 이후 안 그래도 기가 살아난 미국은 이제 경제적으로는 물론 문화적으로도 유럽에 뒤질 것 없다는 자신감이 생겼는데, 추상표현주의가 여기에 큰 힘을 보탠 것이다.

그러나 이런 눈부신 성공의 이면에 그의 아내이자 동료 미술가였던 리 크래스너Lee Krasner 1908-1984가 있었다는 사실을 아는 사람은 그리 많지 않다. 크래스너와 폴록의 첫 만남은 추상표현주의 미술 경향이

[1] 기하학적 추상을 거부하고 미술가의 즉흥적 행위와 격정적 표현을 중시한 전후 유럽의 추상미술.

서서히 태동하던 1941년, 뉴욕의 한 전시회에서 이뤄졌다. 당시 서부에서 갓 상경한 촌뜨기였던 폴록과 달리, 크래스너는 스승에게 "그녀의 작품은 여자의 것이라고 믿어지지 않는다."는 가장 성 차별적인 찬사를 받을 만큼 유망한 작가였다.

그럼에도 폴록의 작품을 본 그녀는 한눈에 그의 재능을 알아보았고, 모든 것을 바쳐 그를 돕기로 결심한다. 크래스너는 폭 넓은 대인관계를 바탕으로 미술계의 주요 인사들에게 폴록을 알리기 위해 노력했다. 그리고 마침내 모더니즘 미술을 선도한 비평가 클레멘트 그린버그Clement Greenberg 1909-1994의 주목을 받으면서 그는 재능 있는 신진 작가로 인정받게 되었다.

이후 두 사람은 자연스레 결혼하여 교외에 스튜디오를 마련하였다. 그곳에서 수시로 토론하며 함께 작업한 결과 그들의 작품 세계는 상당히 유사한 것이 됐으나, 폴록의 작품에는 지대한 관심이 주어진 반면 크래스너는 서서히 잊혀 갔다. 그녀의 불행은 이때부터 시작됐다.

크래스너는 기꺼이 그의 조수 역할을 감수했고, 남편의 거대한 캔버스 때문에 스튜디오조차 빼앗긴 채 2층의 침실 옆방에서 외로이 작업해야만 했다. 그들의 집을 방문한 비평가들 가운데 2층에 올라온 이는 아무도 없었다.

그러나 크래스너는 이런 무관심으로 인한 고통 속에서도, 아무도 봐주지 않은 옛 작품을 찢어 새 캔버스 위에 구성하는 콜라주collage [2] 작

2 모래, 철사, 깡통 깥은, 캔버스와는 어울리지 않는 이질적인 재료를 사용하여 표현의 의외성을 추구하는 기법.

업을 계속해 나갔다. 그녀를 더욱 괴롭혔던 것은 알코올중독으로 인한 폴록의 발작이었다. 자신에게 쏟아지는 찬사와 기대에 부담을 느낀 그는 작업을 중단하고 점점 더 많은 양의 술을 마셨고, 아내에게 상습적인 구타와 폭언을 멈추지 않았다.

그럼에도 불구하고, 그녀는 남편이 자신의 눈앞에서 불륜을 저지를 때조차 예술적 조력자이자 아내로서의 자리를 버리지 않았다. 마침내 1956년, 폴록은 다른 여인을 태우고 과속으로 차를 몰다 사망했다. 그의 짧고도 극적인 생애는 한 편의 전설이 됐고, 전시는 끝없이 이어졌으며, 작품 가격은 천정부지로 치솟았다.

폴록의 죽음 이후 그녀는 스튜디오를 옮기고 새 작업에 몰두하였다. 작품 규모는 커졌고, 색채는 생생해졌으며, 제스처도 자유로워졌다. 마침내 뉴욕 시내 곳곳에 그녀의 벽화가 설치됐다. 동시에 그녀는 폴록 작품의 모든 전시와 판매를 담당하는 화상으로서 미술계에 막강한 영향력을 행사하였다.

그러나 그녀는 생애의 마지막 순간까지 폴록의 아내라는 멍에를 벗을 수 없었다. 사망 1년 전인 1983년에 이르러서야 최초의 회고전이 열렸다는 사실은, 그녀가 한 명의 독립적인 미술가로서 온전히 평가받지 못했음을 말해 준다. 그녀의 예술 세계는 그녀가 아내였기 때문에 훼손됐다. 미혼 여성은 완전한 존재지만 결혼한 여성은 부속물이 되고 마는 현실을 극복하지 못했던 것이다.

그래도 크래스너는 폴록을 선택했던 일을 후회하지 않았고, 남편처럼 붓을 꺾거나, 광기에 빠져 자신과 타인의 삶을 죽음으로 몰고 가지

도 않았다. 긴 생애 동안 그녀는 한순간도 미술가로서의 정체성을 잃지 않았다. 그녀는 잭슨 폴록의 아내였지만, 또한 폴록을 만나기 전에도, 폴록과 함께한 동안에도, 폴록이 떠나간 후에도 그림을 그린 미술가 리 크래스너였다.

CIA와 추상표현주의

1950년대 CIA는 미국의 미술을 세계의 미술로 진흥시켜 미국의 사상적·문화적 우위를 세계 여러 나라에 확산하는 일을 추진했다. 소련의 사회주의 리얼리즘 미술은 정치적 목표와 이념 안에서 전체와 집단을 중시하는 구상적인 미술이었다.

CIA는 정치와 이념으로부터 자유롭고, 개인주의적이며, 양식상으로도 추상적인 추상표현주의를 적극적으로 지원하게 된다. 공교롭게도 이 과정에서 순수를 표방한 추상표현주의가 국가의 지원을 받게 되면서 그 어느 미술보다 더 정치적인 미술이 되어 버리고 만다.

폴록은 추상표현주의의 리더다. 이름이 시사하듯 추상의 세계를 추구하되 이를 표현주의적으로 거칠고 과감하게 표출하는 특징을 지니고 있다. 폴록을 위시해 빌럼 더 코닝, 마크 로스코, 바넷 뉴먼 등이 그 대표 주자다. 이 가운데 폴록이 선구자가 된 것은, 캔버스를 바닥에 깔고 물감을 흩뿌리는 그만의 독특한 스타일이 추상표현주의의 심벌로 안성맞춤이었던 데다, 개인주의·자유·순수성 같은, 당시 '자유세계'가 공산주의에 맞서 외치던 가치를 풍성히 내포하고 있다고 여겨졌기 때문이다. 중앙정보국이 폴록과 추상표현주의에 주목하게 된 것은 바로 이 '순수성' 때문이었다.

프란츠 클라인

미국 추상 표현주의 화가인 프란츠 클라인_{Franz Kline 1910-1962}은 몸과 손을 비롯한 신체의 에너지를 실은 붓 터치로 대담하고 강렬한 선을 화폭에 나타내어 미술의 새로운 언어를 탄생시킨 액션 페인팅 화가이다.

미국 북동부의 펜실베니아주 출신인 클라인은 영국인 어머니와 독일인 아버지 사이에서 태어나고 자랐으며, 보스턴 대학을 졸업했고 졸업 이후 떠난 영국 여행에서 히설리 미술학교에 입학하여 일러스트를 공부했다. 이후 비자를 거절당하여 런던에 머무를 수 없게 된 그는 아쉬운 마음을 뒤로한 채 영국인 아내와 함께 다시 미국으로 돌아와 작품 활동을 펼친다.

2차 세계대전을 거치고 난 후 미국은 세계 최고의 위엄을 자랑하며 강대국으로 우뚝 서게 된다. 세계의 중심이 된 미국은 이제 문화예술 분야에서도 막강한 영향력을 갖고 싶어서 당시 본국의 예술가들을 적극적으로 지원했다. 그 지원 아래 미국의 추상표현주의 화가들은 당시 예술적으로 앞서던 유럽으로부터 세계 미술의 명성을 빼앗아 왔다. 그 대표적인 화가 중 하나가 바로 프란츠 클라인이다.

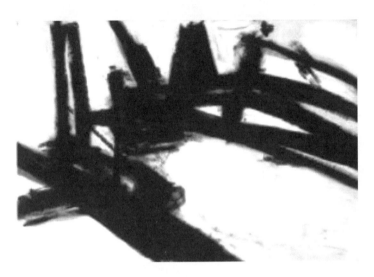

프란츠 클라인 〈무제〉 1957 캔버스에 유채와 목탄

1957년, 클라인은 대표작 중 하나인 〈무제〉를 제작했다. 역동적이고 자유로우면서도 자신감에 찬 힘찬 붓질이 눈길을 사로잡는 대형 흑백 추상화다.

대담하고 즉흥적으로 표출되는 에너지를 중요하게 생각하는 액션 페인팅의 대표적인 작품으로도 손꼽힌다. 놀라운 점은, 이 작품이 즉흥적으로 보이지만 사실은 철저한 준비와 계획을 거쳐 완성된 그림이라는 것이다. 이는 폴록의 뿌리기 그림과 명확하게 구분되는 대목이다. 그의 강력하고 재빠르게 실행된 대담한 붓질은 부단한 연습의 결과인 셈이다.

전후 시기에 등장한 서양 추상화 거장 가운데 많은 이들이 아시아 사상과 문화 예술, 특히 서예에서 예술적 영감을 얻었다. 그중에 몇몇 인물은 논쟁거리가 되기도 했는데, 그 가운데 유독 논란의 중심에 선 이가 있다. 잭슨 폴록, 윌렘 드 쿠닝Willem De Kooning 1904-1997과 더불어 미국 추상표현주의를 대표하는 프란츠 클라인이다.

클라인의 독창적인 흑백 추상화는 큰 성공을 거두었다. 하지만 아시아 서체와 서예의 영향이라는 평가에서 자유로울 수 없었다. 그는 이를 부인하면서 자신의 그림은 서예가 아닌 '석탄'에서 영감을 얻은 것이라고 주장했다.

다른 추상표현주의 화가처럼 그도 처음에는 구상화로 출발했고, 1940년대 후반부터 추상화를 시작했다. 그의 작품에 획기적인 전환점을 제공한 것은 당시로서는 신문물이었던 벨-옵티콘이라는 프로젝터였다. 동료인 드 쿠닝이 이 프로젝터로 확대해 얻은 이미지 조각을

활용해 그리는 새로운 추상화 기법을 소개해 준 것이다.

　이때 클라인의 드로잉들도 확대해 줬는데, 그는 여기에서 엄청난 영감을 얻었다. 확대된 자신의 드로잉에서 그가 본 것은 극도의 단순함과 어둠과 빛이었다. 이때부터 클라인은 움직임이 주는 순수한 에너지를 화폭에 담기 위해 고군분투했다. 1950년부터는 여기에 유화와 가정용 에나멜 물감의 혼합이 주는 독특한 질감을 적극 활용하기 시작, 자신만의 독특한 흑백 추상화를 선보였다.

참고 문헌

- 기무라 다이지, 서양 미술사, 황소연 역, 소소의 책, 2020.

- 김광우, 마네와 모네, 미술문화, 2017.

- 김광우, 레오나르드 다빈치와 미켈란젤로, 미술문화, 2016.

- 김은진, 예술가의 손 끝에서 과학자의 손길로, 생각의 힘, 2020.

- 김은혜, 알폰스 무하, 안그라픽스, 2021.

- 김인철, 초상화로 읽는 세계사, 양문, 2023.

- 나가이 류노스케, 명화 입문, 홍성민, 우듬지, 2016.

- 나카기와 유스케, 예술 개념어 사전, 이동인 역, 마리서사, 2019.

- 나희덕, 예술의 주름들, 마음산책 2021.

- 니시오카 후미히코, 부의 미술관, 서수지 역, 사람과 나무사이, 2022.

- 다니엘 마르슈소, 샤갈, 김양미 역, 시공사 2004.

- 다카시나 슈지, 명화를 보는 눈: 서양미술을 어떻게 볼 것인가, 신미원 역, 눌와, 2021.

- 데브라 맨커프, 처음 보는 비밀 미술관, 안희정 역, 윌북, 2021.

- 데스몬드 모리스, 초현실주의자들의 은밀한 매력, 이한음 역, 을유문화사 2021.

- 레이너 메츠거, 빈센트 반 고흐, 하지은 역, 마로니에북스, 2018.

- 로라 커밍, 자화상의 비밀, 김진실 역, 아트북스, 2018.

- 박일호, 손에 잡히는 서양미술사, 미진사, 2018.

- 박정자, 마네 그림에서 찾은 13개 퍼즐조각, 기파랑, 2009.

- 변종필, 아트비하인드, 아르테, 2017.

- 성제환, 피렌체의 빛나는 순간, 문학동네, 2013.

- 수지 호지, 디테일로 보는 서양미술, 김송인 역, 마로니에북스, 2021.

- 수지 호지, 디테일로 보는 현대미술, 장주미 역, 마로니에북스, 2021.

- 수지 호지, 발칵 뒤집힌 현대미술, 이지원 역, 마로니에북스, 2022.

- 스티븐 파딩 · 제오프 다이어, 죽기 전에 꼭 봐야 할 명화 1001, 하지은 · 한성경 공역, 마로니에북스, 2007.

- 실비 파탱, 모네: 순간에서 영원으로, 송은경 역, 시공사, 1996.

- 아키모토 유지, 서양미술, 나지윤 역, 길벗, 2020.

- 안톤 길, 페기 구겐하임: 예술과 사랑과 외설의 경계에서, 한길아트, 2008.

- 앙리 페뤼쇼, 로트렉, 몽마르트르의 빨간 풍차, 강경 역, 다빈치, 2001.

- 앤디 투히, 위대한 현대 미술가들, 유안나 역, 시그마북스, 2016.

- 에른스트 곰브리치, 서양 미술사, 백승길 · 이종승 역, 예경, 2017.

- 우경주, 자화상 연구 홍익대학교 석사학위논문, 2007.

- 유경희, 반 고흐, 아르테, 2022.

- 윤현희, 미술관에 간 심리학, 믹스커피, 2019.

- 율리아 포스, 힐마 아프 클린트 평전, 조이한 · 김정근 역, 풍월당, 2021.

- 이동민, 알폰스 무하와 사라 베르나르, 재원, 2005.

- 이연식, 서양 미술사 산책, 은행나무, 2017.

- 이용규 외, 90일 밤의 미술관, 동양북스, 2020.

- 이은화, 사연 있는 그림, 상상출판, 2023.

- 이케가미 히데히로, 다시 읽는 서양 미술사, 이연식 역, 재승출판, 2016.

- 이케가미 히데히로, 처음 읽는 서양 미술사, 박현지 역, 탐나는 책, 2023.

- 이혜경, 마티스, 모딜리아니, 클림트, 지경사, 2009.

- 자닌 바티클, 벨라스케스, 김희균 역, 시공사, 1999.

- 장우진, 알폰스 무하, 새로운 스타일의 탄생, 알에이치코리아, 2021.

- 전영백, 현대미술의 결정적 순간들, 도서출판 한길사, 2019.

- 전원경, 클림트, 아르테, 2018.

- 조르주 바타유, 마네, 송진석 역, 문학동네, 2020.

- 조용진, 서양화 읽는 법, 집문당, 2014.

- 조용훈, 그림의 숲에서 동·서양을 읽다, 효형출판, 2000.

- 보리스 폰 브라우히취, 가브리엘레 뮌터, 조이한, 김정근 역, 풍월당, 2022.

- 조주연, 현대 미술 강의, 글항아리, 2017.

- 진 제닛, 렘브란트, 윤정임 역, 열화당, 2020.

- 카멜 다우드, 여자를 삼킨 화가, 피카소, 최정수 역, 뮤진트리, 2021.

- 캐롤 스트릭랜드, 클릭, 서양미술사, 김호경 역, 예경, 2014.

- 케네스 클라크, 누드의 미술사, 이재호 역, 열화당, 2002.

- 켈리 그로비에, 다시, 새롭게 보기, 주은정 역, 아트북스, 2020.

- 파스칼 보나푸, 렘브란트: 빛과 혼의 화가, 김택 역, 시공사, 1998.

- 페피타 뒤퐁, 자클린과 파블로 피카소에 관한 진실, 윤은오 역, 도서출판 율, 2019.
- 프랑수아즈 카생, 고갱: 고귀한 야만인, 이희재 역, 시공사, 2003.
- 프랑크 위트포드, 에곤 실레, 김미정 역, 시공아트, 1999.
- 하비 래츨린, 스캔들 미술사, 서남희 역, 리베르, 2009.
- 한명식, 예술을 읽는 9가지 시선, 청아출판사, 2011.
- 훗타 요시에, 고야, 김석희 역, 한길사, 1998.
- Buchhart, Dieter, Egon Schiele, Editions Gallimard, 2018.
- Frey, Julia, Toulouse-Lautrec, Viking, 1994.
- Haskell, Barbara, Grant Wood, Whitney Museum of American Art, 2018.
- Marias, Fernando, El Greco: Life and Work, Thames & Hudson, London, 2013.
- Schutze, Sebastian, Caravaggio: The Complete Works, Cologne, 2017.
- Spike, John T., Caravaggio, Abbeville Press Publishers, New York, 2001.
- Wikipedia.